帥氣可愛的 **3** 種基本款 Q 版人物！

變形機器人畫法

倉持恐龍 著

角丸圓 編輯

U0050375

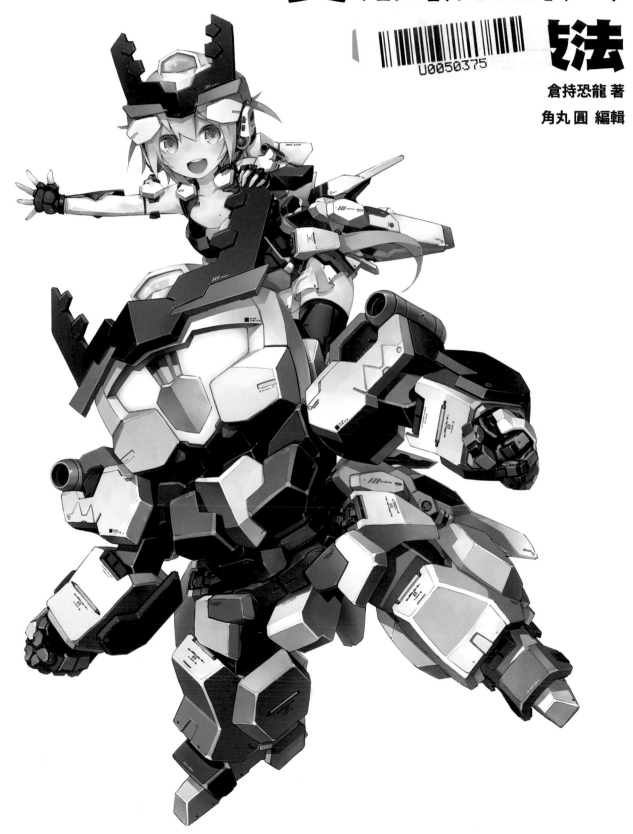

神園純一

以各種管樂器為主題設計而成的機器人。作畫時使用3D素描人偶作為骨架（參照第159頁）。

個案研究刊載於第106頁

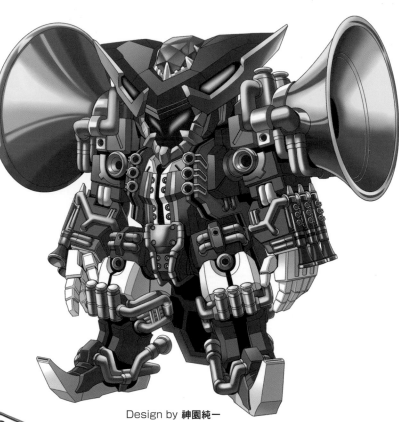

Design by 神園純一

スサガネ

以日本戰艦為主題設計而成的機器人。採用仰角構圖，呈現真實的魄力。

個案研究刊載於第110頁

Design by スサガネ

平野 孝（Studio GS）

昆蟲主題機器人。這個作品也使用3D素描人偶作為骨架繪製而成。

個案研究刊載於第114頁

近未來科幻風變形機器人。

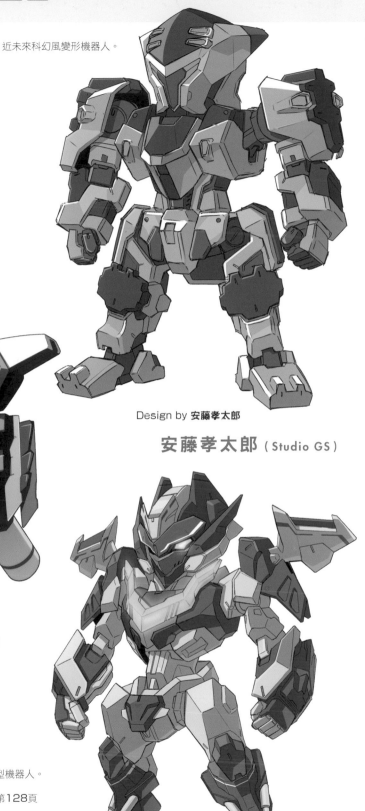

Design by 安藤孝太郎

安藤孝太郎（Studio GS）

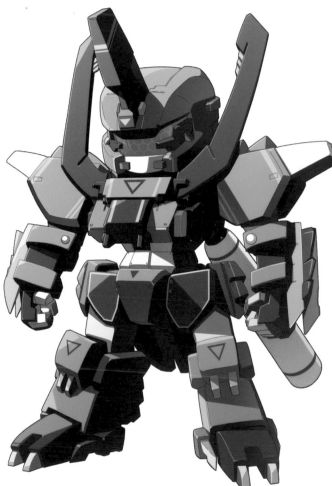

Design by 平野 孝

色彩繽紛的英雄型機器人。

個案研究刊載於第128頁

Design by 安藤孝太郎

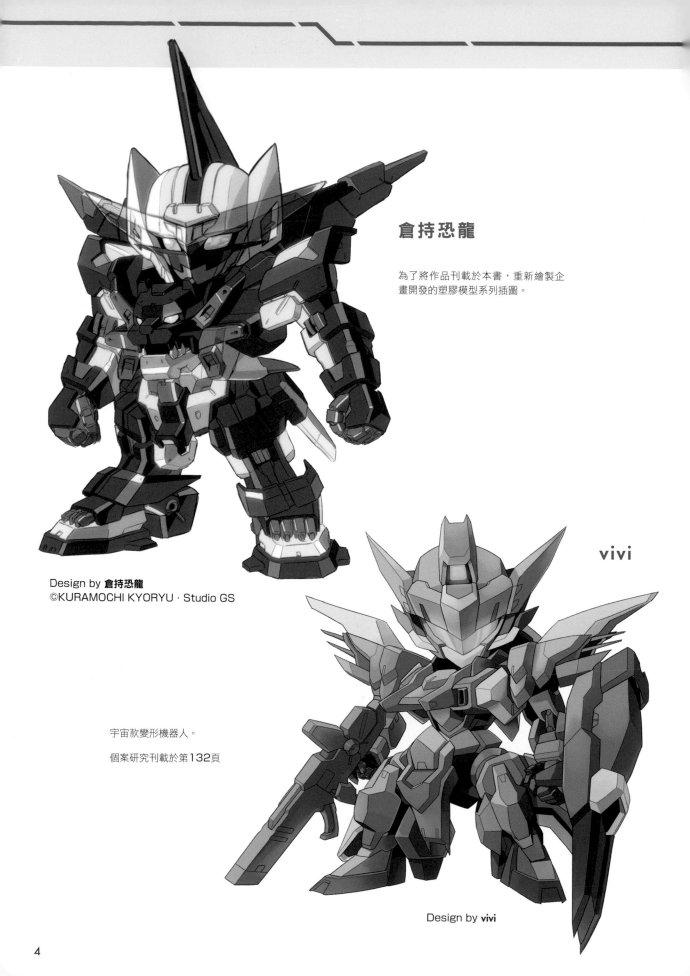

倉持恐龍

為了將作品刊載於本書,重新繪製企畫開發的塑膠模型系列插圖。

Design by 倉持恐龍
©KURAMOCHI KYORYU · Studio GS

vivi

宇宙款變形機器人。

個案研究刊載於第132頁

Design by vivi

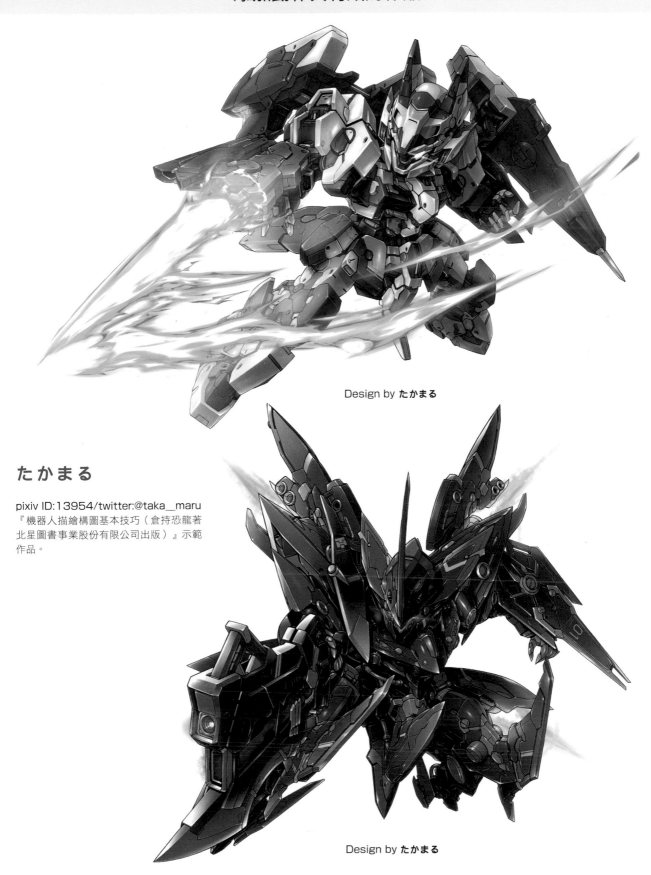

Design by たかまる

たかまる

pixiv ID:13954/twitter:@taka＿maru
『機器人描繪構圖基本技巧（倉持恐龍著
北星圖書事業股份有限公司出版）』示範
作品。

Design by たかまる

基本變形機器人有哪 3 大類型!?

像吉祥物一樣可愛

吉祥物型 ＊參照第20頁

又帥又可愛！

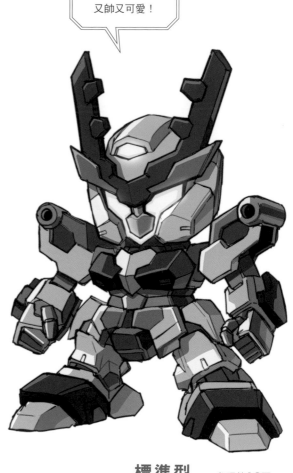

標準型 ＊參照第16頁

外型時髦，擺出架勢！

高清型 ＊參照第18頁

這裡以高辨識性（眼睛觀看時更容易確認顏色）的3種顏色繪製3種類型的變形機器人。眼睛或頭部的黃色區塊是發光的部分。

黑　　　　白　　　　紅

＊在白色區塊塗上灰色陰影。

黑、白、紅是石器時代的人類也用過的重要顏色喔！

Design by **安藤孝太郎**

標準型的應用示範

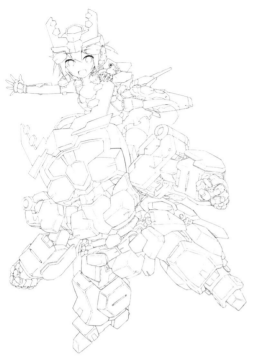

1 【線稿作業】為避免線條太死板，在陰影處畫出粗細變化；照到光且「面改變」的地方，大膽採取筆觸斷斷續續的畫法。即使只有線稿，作畫時也要將立體感呈現出來。

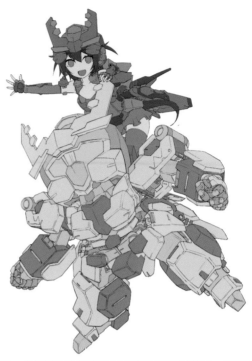

2 【圖層蒙版】在底色相同（或相同材質）的部分，用圖層蒙版清楚地上色。陰影或高光的顏色必須根據底色加以改變。圖層蒙版在呈現質感和陰影時，可以縮短時間。

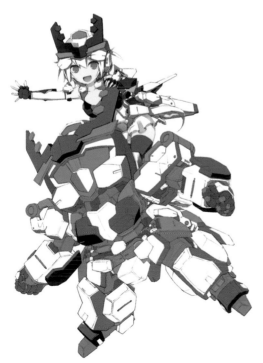

3 【畫陰影】在剛才塗有相同顏色（材質）的每個部分塗上陰影。仔細繪製整體陰影，而不是逐一在區塊中著色。

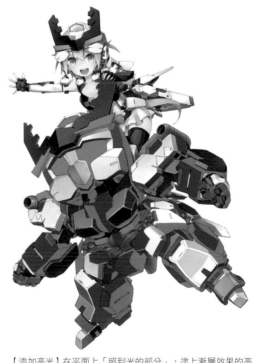

4 【添加高光】在平面上「照到光的部分」，塗上漸層效果的高光。

機器人搭配女孩角色的繪製

七六　(pixiv ID:7463 /twitter:@nanaroku76)

作業環境
- 使用軟體　　　CLIP STUDIO PAINT EX（本業為漫畫家，因此使用EX）
- OS　　　　　windows 10
- CPU　　　　　Core i7-10700 2.9Ghz
- 圖形處理器　　Geforce GTX1660
- 記憶體　　　　32G
- 液晶繪圖螢幕　Wacom Cintiq 27QHD

插畫完成圖刊載於第1頁。

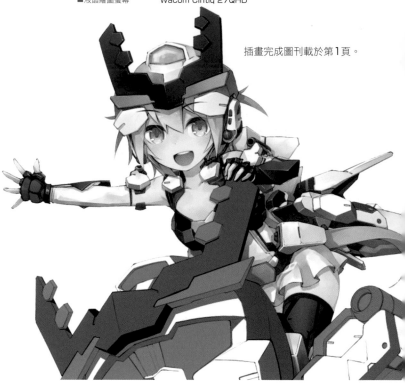

腿部稍嫌不足，在上面加入更多細節。

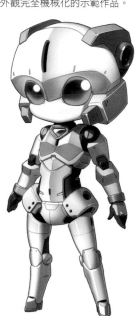

女孩人形機器人，仔細描繪膝上襪風格的設計，增加機械質感。

女性型機器人範例

變形機器娘（3頭身）
外觀完全機械化的示範作品。

接近人形機器人（人造人）的機械少女（3頭身）
頭部看起來是人類的示範作品。

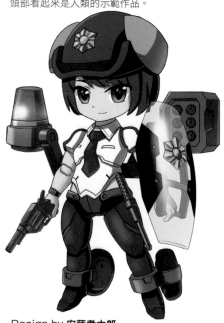

Design by 平野 孝

Design by 安藤孝太郎

《歡迎來到變形機器人的世界》靈感發想現場

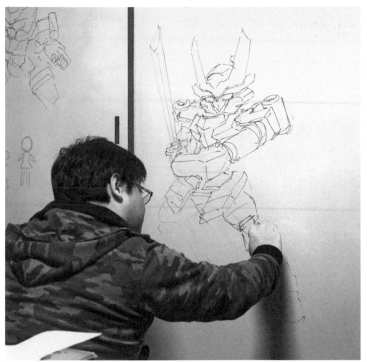

這是作者與朋友合租的共同工作空間,為各位報告他們彼此討論封面插畫的模樣。倉持恐龍、安藤(スケキヨ)、七六正在討論該呈現什麼樣的構圖比較好。大家各自在白板上畫出構圖提案,並且說明構圖的概念。

會議室的門是「白板款式」,可以蒐集大家的點子,方便進行討論。作者倉持恐龍正在畫高清型機器人的動作,製作封面插畫的草圖提案。

思考變形機器人與女孩子的身高差,這是討論過程中畫的圖。

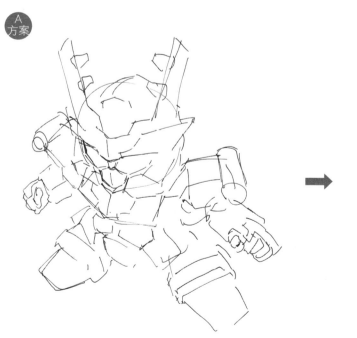

在空中擺動作的標準型機器人。
安藤繪製的A方案構想。

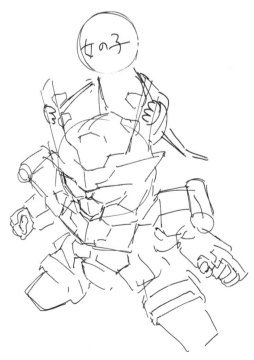

繼續構思女孩乘坐機器人的構圖。女孩兩手握著機器人頭部的裝飾(天線)。

接續《歡迎來到變形機器人的世界》靈感發想現場

插畫師提出「女孩角色乘坐在機器人背上的構圖」，於是開
始討論該如何安排布局。

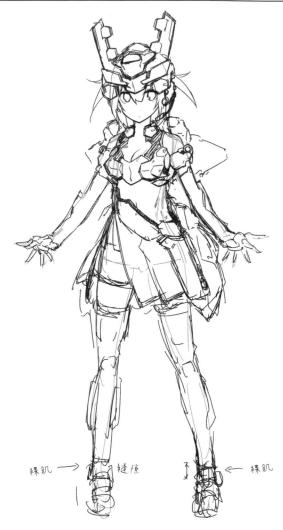

七六大致畫出插畫的骨架（大草圖）。嘗試在各種位置上擺放女孩的頭
部。

女孩角色的原案。變形機器人以昆蟲的鍬形蟲為主題，
將女孩設定為機器人的妹妹。這是七六繪製的人形機器
人女孩全身示意圖。

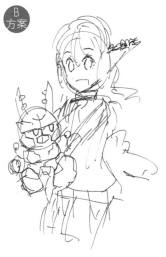

B
方案

女孩抱著小型變形機器人的速寫構
圖。機器人的大小跟玩具差不多。

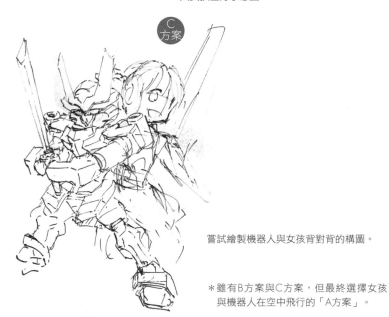

C
方案

嘗試繪製機器人與女孩背對背的構圖。

＊雖有B方案與C方案，但最終選擇女孩
　與機器人在空中飛行的「A方案」。

七六以A方案（第9頁）的
速寫構想為基礎，繪製了封
面插畫的草稿。由於插畫的
尺寸很大，需要增加更多細
部處理，才能讓細節看起來
更精巧。

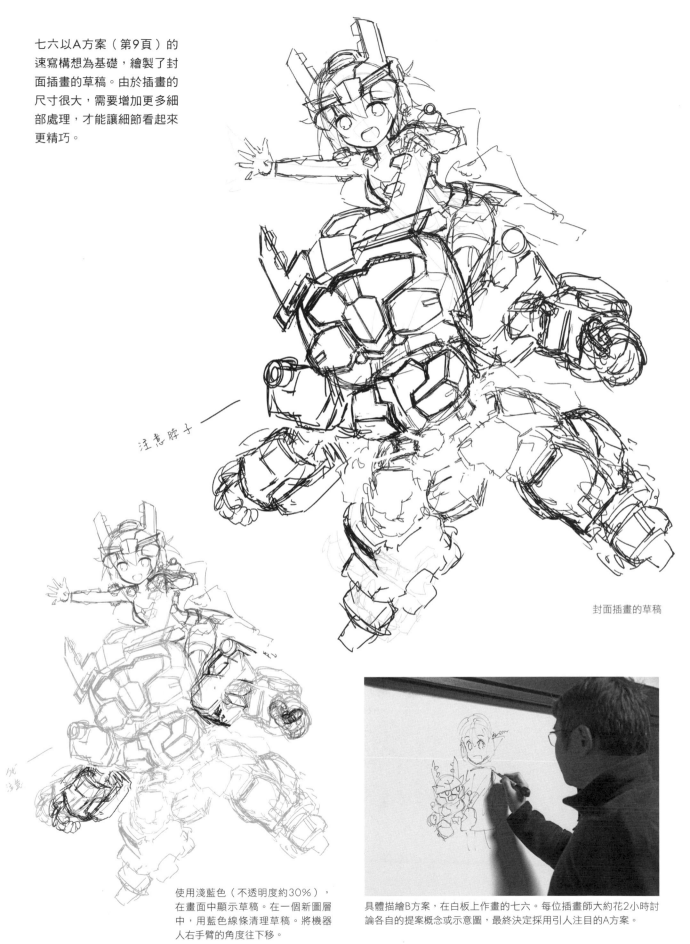

注意脖子

封面插畫的草稿

使用淺藍色（不透明度約30％），
在畫面中顯示草稿。在一個新圖層
中，用藍色線條清理草稿。將機器
人右手臂的角度往下移。

具體描繪B方案，在白板上作畫的七六。每位插畫師大約花2小時討
論各自的提案概念或示意圖，最終決定採用引人注目的A方案。

前言

我（倉持恐龍）有一個名號是創作玩具的「玩具產品設計師」。玩具的企劃開發是涉及多項事物的工作。開發者需要了解訂購人的想法，思考該如何呈現玩具魅力才能讓消費者買單，中間經歷穩紮穩打的製作過程，生產出新產品。在這之中，我對機器人懷著特別的憧憬。機器人是原創性很高的領域，我每天都要繪製機器人角色，持續進行設計檢討工作。

有人告訴我「你不太會設計變形機器人」

我的朋友邪道很熟悉變形機器人，他在某天閒聊時對我說：「倉持先生，你不太會畫變形機器人吧？」平時不論我給邪道看什麼樣的設計，他都會誇獎我，但在變形手法方面卻很毒舌，於是我有些不甘心的問他：「我哪裡畫得不夠好？」本書解說提到的，「將高頭身的寫實機器人改為低頭身」就是所謂的變形機器人，我認為如何加入寫實細節，創作者有自己的想法。有盡可能減少機器人要素的吉祥物類型，也有製成塑膠模型的款式，種類繁多。於是，我「試著將變形手法的形象分門別類」，展開設計變形機器人的學習之路。

重要

低頭身機器人身上，難以融入寫實機器人的要素

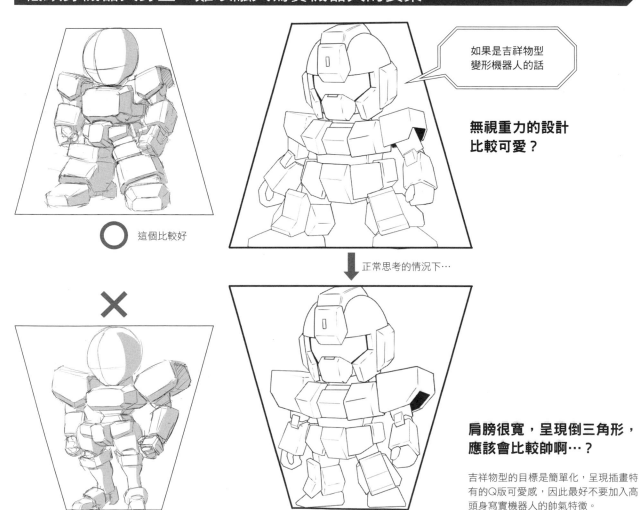

如果是吉祥物型變形機器人的話

無視重力的設計比較可愛？

○ 這個比較好

正常思考的情況下…

×

肩膀很寬，呈現倒三角形，應該會比較帥啊…？

吉祥物型的目標是簡單化，呈現插畫特有的Q版可愛感，因此最好不要加入高頭身寫實機器人的帥氣特徵。

嘗試將每個類型進行分類

我在過程中逐漸看出該如何掌握想呈現的事物與其形象，以及該如何表達意圖，因此將方法整理在這本技法書中。

本書的製作期間，我也從事變形機器人的設計工作。我學會根據不同的分類方式，思考如何設計對方的機器人，並且提出精準的提案。比如說，以立體化為前提的機器人，會被做成塑膠模型或樹脂製的玩具，因此需要考慮到具體的整合性。如果是只用於插畫的機器人，則不會因為肩膀或手臂互相碰撞（稱為干擾）而發生問題。我可以像這樣思考該設計什麼樣的類型及變形風格，並將想法傳達給訂購的客戶。

嘗試採取將變形機器人分類的做法，實際著手之前與之後繪製的插畫，會給人截然不同的印象。多虧了邪道的幫忙，我才能擴大工作的範圍。我想在變形機器人多元表現的世界中享受，並且跟大家一起學習。最後寫完這本書時，我請邪道幫我看看內容，希望他能見證我的成長並告訴我心得。

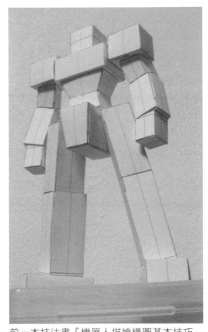

前一本技法書『機器人描繪構圖基本技巧』介紹的「盒型機器人」，是帥氣的高頭身機器人…

重要

變形機器人的問題不只在於縮短頭身

8頭身

1
2
3
4
5
6
7
8

以8頭身的寬肩「盒型機器人」為基礎，繪製「超級盒型機器人」。

右邊的變形機器人，是縮短「超級盒型機器人」的頭身並畫成 2 頭身的範例。構思變形機器人技法書的初期階段，我覺得只要將機器人簡化為低頭身，就能畫出Q版或吉祥物版機器人。然而，開始進行分類後，我逐漸發現設計的訣竅，知道如何展現更明確的差異。

2頭身

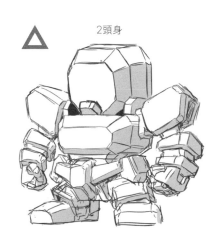

目錄

關於變形機器人的大小事…在個案研究中登場的創作者——2
基本變形機器人有哪3大類型!?——6
標準型的應用示範——7
前言——12

第1章 ▶ 變形角色的基本觀念　設計低頭身機器人——15

變形機器人的3大基本類型[1] 標準型——16
變形機器人的3大基本類型[2] 高清型——18
變形機器人的3大基本類型[3] 吉祥物型——20
統整3大類型…低頭身機器人排列比較——22
3種變形機器人的頭身比較表——24
改變頭身的變形訣竅——28

變形機器人的基本觀念[1] 繪製標準型機器人 3.5頭身——32
變形機器人的基本觀念[2] 繪製高清型機器人 4頭身——38
變形機器人的基本觀念[3] 繪製吉祥物型機器人 2頭身——44
嘗試改為圓弧設計——50
漫畫 3種類型的三兄弟，各有特色？——56

第2章 ▶ 零件設計與戰鬥姿勢的繪畫方法——57

頭部設計的構思方法…以標準型的解說為主——58
胴體（身體）設計的構思方法——61
肩膀與手臂設計的構思方法——64
腿部設計的構思方法——67

手部設計的構思方法——70
戰鬥姿勢「擺好架勢～攻擊」實例集——75
繪製戰鬥姿勢「對戰架勢」——82
繪製戰鬥姿勢「揮拳攻擊」——92

第3章 ▶ 戰鬥姿勢的應用　7種個案研究——105

CASE STUDY 1 神園純一 106／CASE STUDY 2 スガガネ 110／CASE STUDY 3 平野 孝 114／
CASE STUDY 4 モトタロ 120／CASE STUDY 5 にーやん 124／
CASE STUDY 6 安藤孝太郎 128／CASE STUDY 7 vivi 132／
漫畫 決定帥氣的姿勢吧！——136

第4章 ▶ 更多元發展的機器人設計！——137

從女性型機器人的設計到機械少女——138
戰鬥機器人的登場畫面，不同類別的設計趨勢——146
透過不同的細節畫法來改變設計！——150

變形款Q版變形機器人——152
將動物做成變形機器人…高頭身到低頭身——158
後記——159

＊目前內容刊載的時間為2022年5月，網路資訊中的網址或畫面內容，可能會在未事先告知的情況下進行更動。

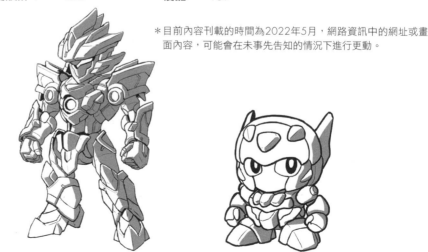
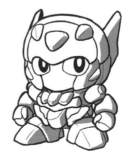

Design by 高葉昭（Studio GS）　　Design by 小椋雄斗（Studio GS）　　Design by 小椋雄斗（Studio GS）

第 **1** 章

變形角色的基本觀念

設計低頭身機器人

本章將調整帥氣度及可愛度的比例，設計出變形機器人，講解基本的構思方法。低頭身機器人（大約2～4頭身）分為3種類型，書中將分別畫出每種類型的特徵並加以說明。

* 變形（法文déformer）的含義很廣，指的是將描繪之物扭曲變形，本書提及的變形，是指將機器人變為低頭身的Q版形象。

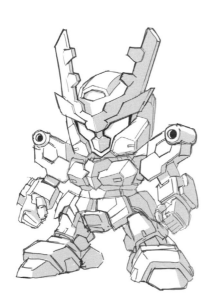

1 標準型

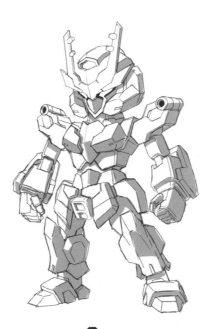

2 高清型

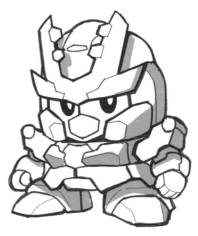

3 吉祥物型

變形機器人的 **3** 大基本類型

1 標準型

本書的低頭身（變形機器人）標準型風格。身體比例為2～3.5頭身。

2.5頭身 標準體型

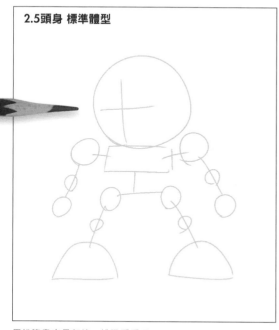

用鉛筆畫出骨架線，挑戰看看吧！

畫法

描繪 繪製骨架時，應該仔細留意每個零件

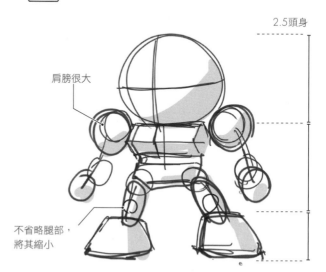

2.5頭身

肩膀很大

不省略腿部，將其縮小

1 有2～3.5頭身的體型變化，這裡選擇比較好畫的2.5頭身（參照第24～25頁的頭身比較表）。設定光由左上方照射，將陰影大致畫出來。

部位形狀 想像零件的位置或形狀並仔細描繪

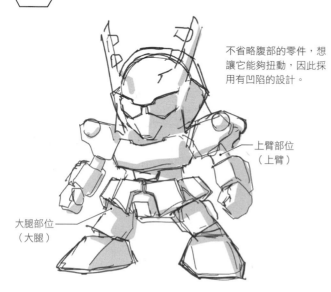

不省略腹部的零件，想讓它能夠扭動，因此採用有凹陷的設計。

上臂部位（上臂）

大腿部位（大腿）

2 雖然不省略上臂、大腿，但畢竟幾乎看不見，所以設計簡單。在每個部位畫上大塊的面，並且塗上陰影。

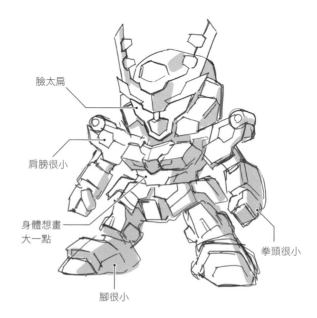

臉太扁

肩膀很小

身體想畫大一點

拳頭很小

腳很小

3 一邊仔細描繪零件，一邊重新調整厚度。陰影也要畫得更細。

調整 **進行修正，畫出特徵**

機器人本體修整（清理）完成

犄角裝飾的存在感太
薄弱，想放大一點

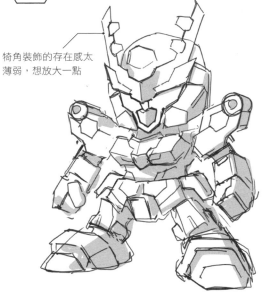

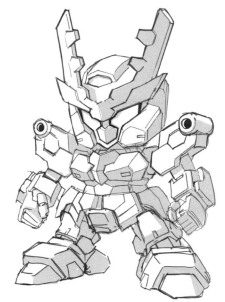

4 比較每個零件，思考哪些地方需要強調並加以調整。

5 將機器人的線條清乾淨，多次修改厚度。因為腳放大後穩定度提高，站姿更強而有力。

追加 **加裝武器或護具**

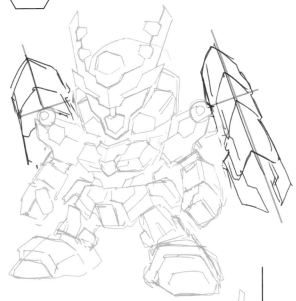

完成

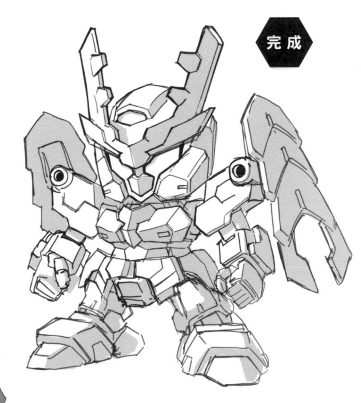

6 在肩膀的關節處加上護盾（盾牌）。

在肩膀畫出微微傾斜的盾牌就能呈現輕
巧感。如果將受到重力吸引的沉重盾牌
畫成垂直狀態，看起來很像被拖著走。
應該將機器人自由操控盾牌的感覺畫出
來。

7 仔細刻畫盾牌，提高完整度。如果有必要，可以增加武器之類的物品。

變形機器人的 **3** 大基本類型

2 高清型

高清（High Resolution）的英文是指高解析度的意思。高清型機器人的命名意涵，是因為其細節比標準型變形機器人更精細。保留角色特性的同時，增加帥氣度或造型感。

4 頭身 標準體型

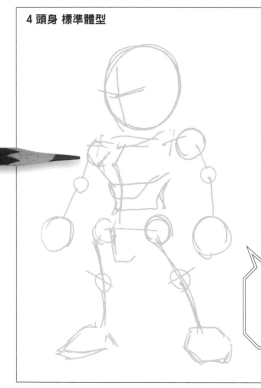

・臉部寫實
・肩寬窄，肩膀小
・前臂長，拳頭大
・不省略身體

用鉛筆畫出骨架線，挑戰看看吧！

畫法

描繪 留意零件的根部，思考身體比例

1 想像人類的骨骼，思考不同部位的大小，並且畫出骨架線。採用3.5～4頭身的體型變化進行繪製（參照第26頁的頭身比較表）。設定光由左上方照射，大致塗上陰影。

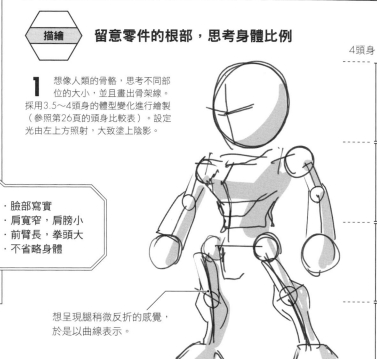

4頭身

想呈現腿稍微反折的感覺，於是以曲線表示。

部位形狀 大致畫出零件的外觀

2 在腿的粗細方面，小腿畫得比大腿更大。腳（類似鞋子的部位）則比較小。如果有後背包之類的裝備，也要畫小一點。

在此階段掌握零件的厚度，做出大小變化感。

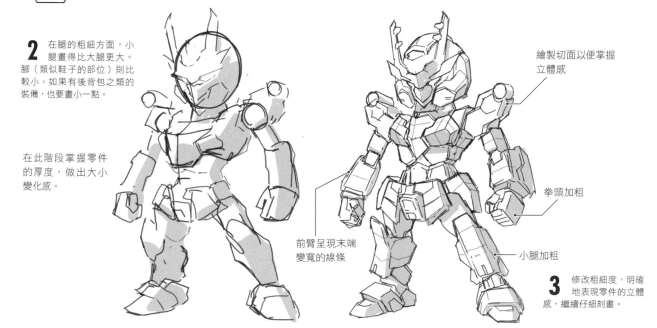

繪製切面以便掌握立體感

前臂呈現末端變寬的線條

拳頭加粗

小腿加粗

3 修改粗細度，明確地表現零件的立體感，繼續仔細刻畫。

調整	**進行修正，凸顯特徵**

機器人本體修整（清理）完成

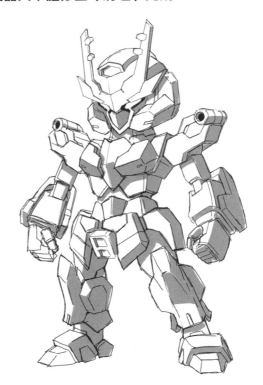

4 修整形狀，再次思考如何讓細部更好看。

5 修整線條，本體繪製完成。

追加	**加裝輔助物件**

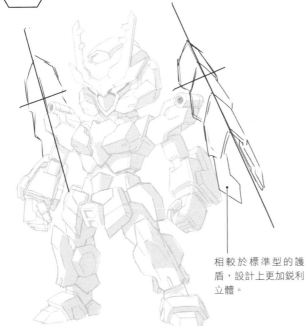

相較於標準型的護盾，設計上更加銳利立體。

6 肩膀有換裝專用的關節，因此在最後加上盾牌。

＊換裝是指將零件換成其他零件的意思。

完成

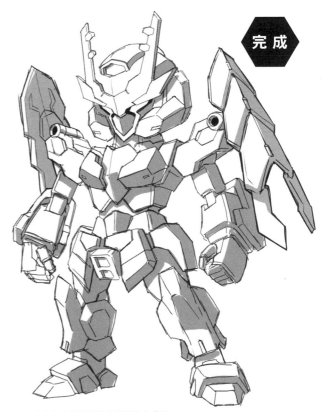

7 畫出左右兩側盾牌的陰影就完成了。

變形機器人的 **3** 大基本類型

3 吉祥物型

外型像膠囊玩具或貼紙插圖一樣，大膽地優先使用可愛元素，是經過簡化的角色。不必擔心手臂、腳、頭部互相干擾，並且取得動態平衡。這是極其少見的機器人表現手法，正是吉祥物的魅力。

畫法

描繪 **大致決定零件的位置**

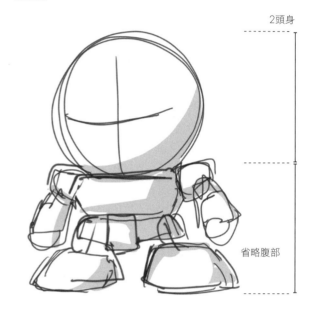

2頭身

省略腹部

1 抓出胸部和腰部的形狀，省略大腿和小腿，把腳畫出來。大致畫出每個部位，並且塗上陰影。採用2～2.5頭身的體型變化加以繪製（參照第27頁的頭身比較表）。

2 頭身 標準體型

用鉛筆畫出骨架線，挑戰看看吧！

部位形狀 **簡化草稿比例，布局零件位置**

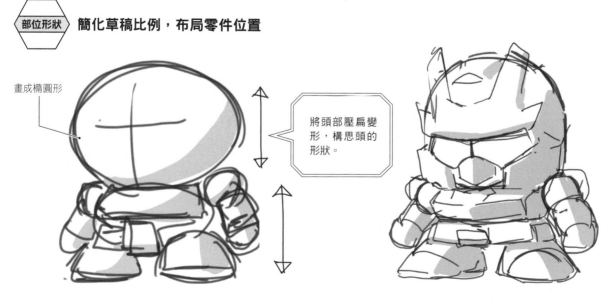

畫成橢圓形

> 將頭部壓扁變形，構思頭的形狀。

2 進一步簡化最初繪製的草稿比例。壓縮的地方比想像中來得多。

3 刻意畫得粗胖短小，壓縮零件的形狀，繪製各個部位。

 調整 | **進行修正，凸顯特徵**

機器人的設計跟標準型、高清型一樣，大膽省略精細的邊緣，更能營造柔和形象。

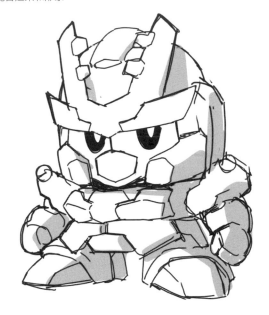

4 決定零件的形狀，增加細節。

機器人本體修整（清理）完成

留意塊狀感，使用粗線條進行修整。

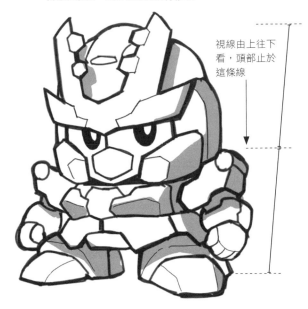

視線由上往下看，頭部止於這條線

5 加粗零件重疊處的線條，就能藉由少許線條製造立體感。

 追加 | **簡化加裝的裝備**

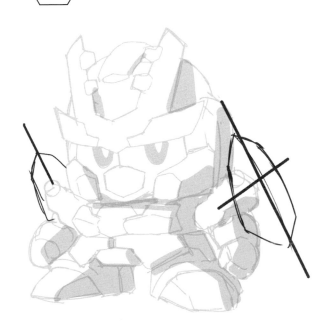

6 加上護盾。也要思考後方加裝的零件大小，以免影響整體的塊狀感。將盾牌畫小一點。

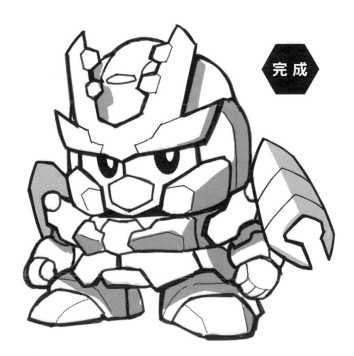

完成

7 盾牌也是一種加強存在感的裝飾品，採用兩側展開的設計。

21

「帥度～可愛度」排序，有哪些變形機器！？

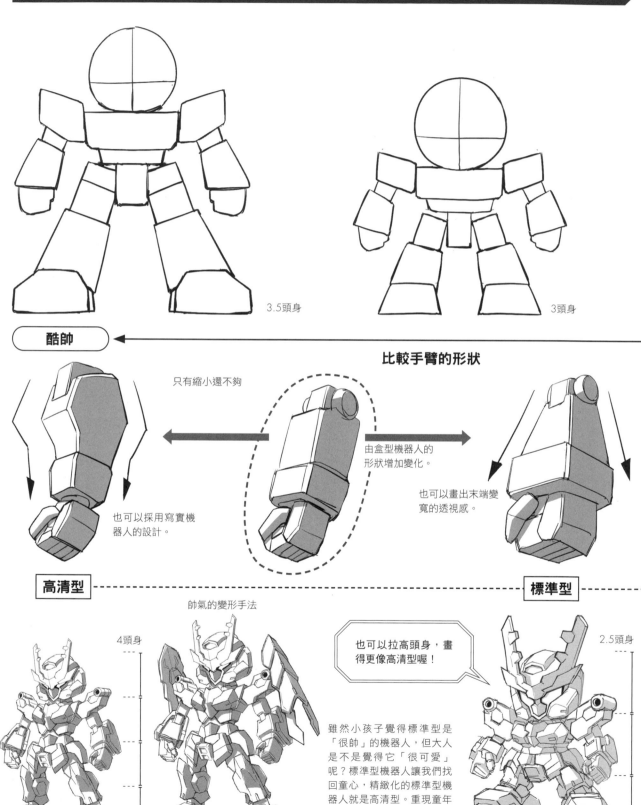

3.5頭身

3頭身

酷帥

比較手臂的形狀

只有縮小還不夠

由盒型機器人的
形狀增加變化。

也可以採用寫實機
器人的設計。

也可以畫出末端變
寬的透視感。

高清型

標準型

帥氣的變形手法

4頭身

也可以拉高頭身，畫
得更像高清型喔！

2.5頭身

雖然小孩子覺得標準型是
「很帥」的機器人，但大人
是不是覺得它「很可愛」
呢？標準型機器人讓我們找
回童心，精緻化的標準型機
器人就是高清型。重現童年
的感動，充滿「酷帥」的元
素。

不僅要展現頭身的差異，
還要根據目的繪製不同的機器人！

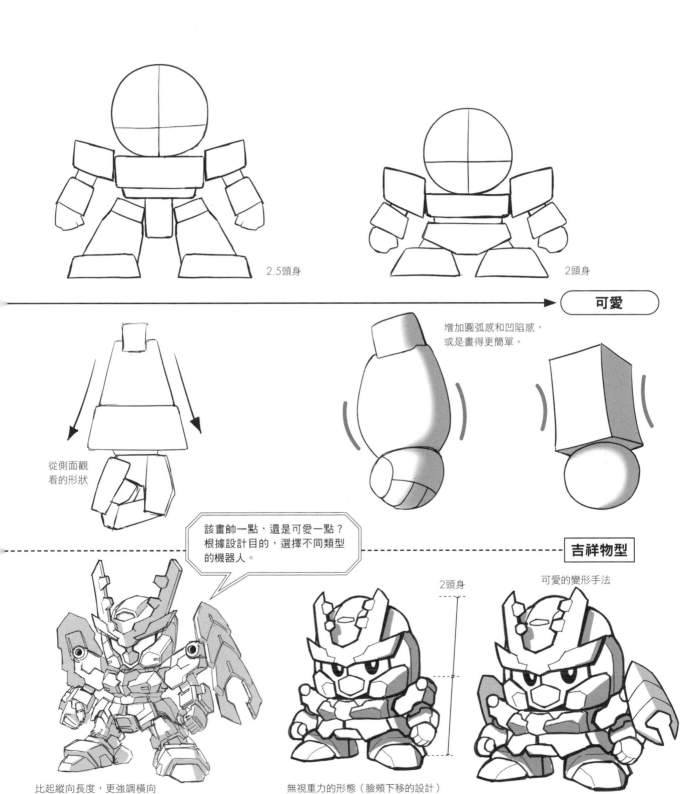

2.5頭身

2頭身

可愛

增加圓弧感和凹陷感，
或是畫得更簡單。

從側面觀
看的形狀

該畫帥一點，還是可愛一點？
根據設計目的，選擇不同類型
的機器人。

吉祥物型

2頭身

可愛的變形手法

比起縱向長度，更強調橫向
長度（寬度）

無視重力的形態（臉頰下移的設計）

23

1 標準型2～3.5頭身

纖細體型	2頭身

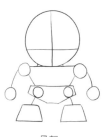

骨架　　　　　　完成

纖細體型	2.5頭身

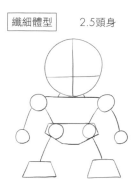

骨架　　　　　　完成

標準體型	2頭身

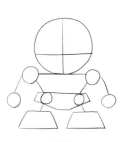

骨架　　　　　　完成

標準型的基本頭身有2種

標準體型	2.5頭身

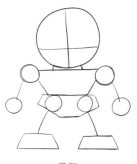

骨架　　　　　　完成

粗胖體型	2頭身

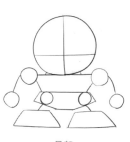

骨架　　　　　　完成

粗胖體型	2.5頭身

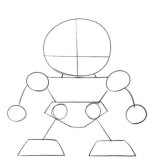

骨架　　　　　　完成

請從標準型、高清型、吉祥物型一覽表中，選擇自己喜歡的頭身或體型。

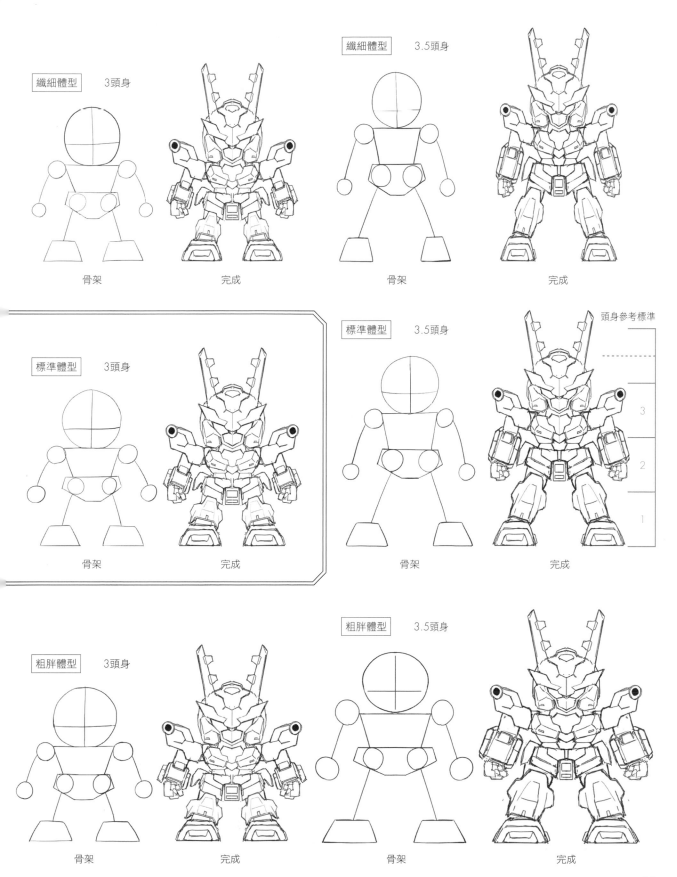

纖細體型　3頭身

骨架　　　　　　完成

纖細體型　3.5頭身

骨架　　　　　　完成

標準體型　3頭身

骨架　　　　　　完成

標準體型　3.5頭身

頭身參考標準

3

2

1

骨架　　　　　　完成

粗胖體型　3頭身

骨架　　　　　　完成

粗胖體型　3.5頭身

骨架　　　　　　完成

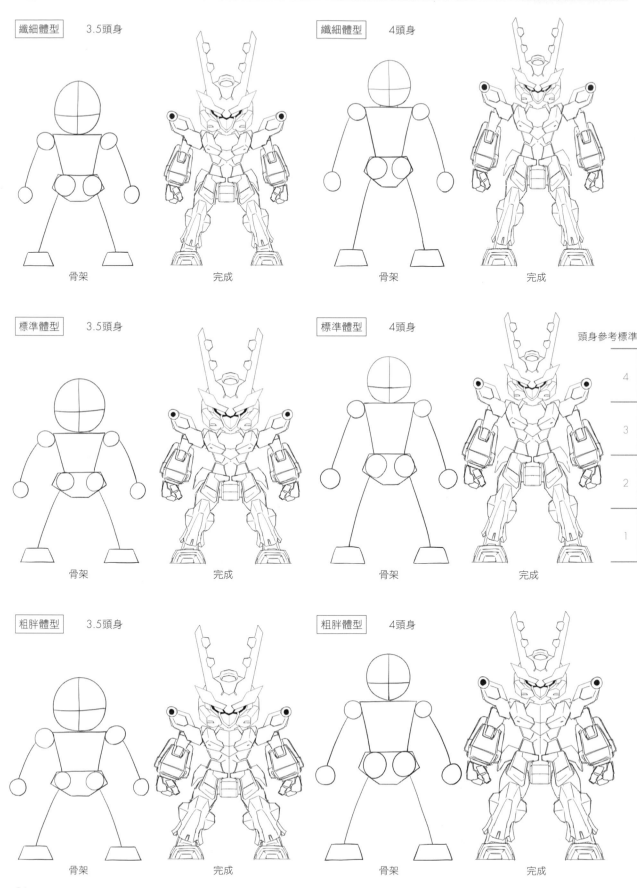

纖細體型　3.5頭身

骨架　　　　　完成

纖細體型　4頭身

骨架　　　　　完成

標準體型　3.5頭身

骨架　　　　　完成

標準體型　4頭身

頭身參考標準

4

3

2

1

骨架　　　　　完成

粗胖體型　3.5頭身

骨架　　　　　完成

粗胖體型　4頭身

骨架　　　　　完成

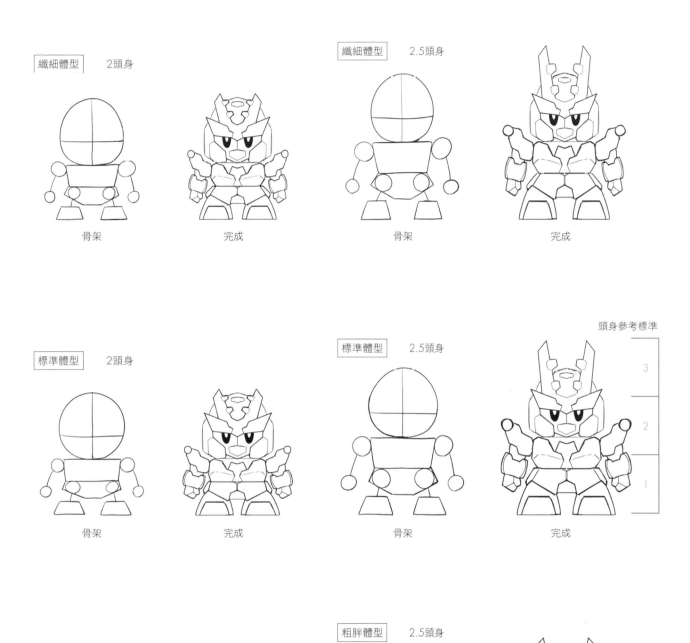

纖細體型　2頭身

骨架　　　　完成

纖細體型　2.5頭身

骨架　　　　完成

標準體型　2頭身

骨架　　　　完成

標準體型　2.5頭身

頭身參考標準

骨架　　　　完成

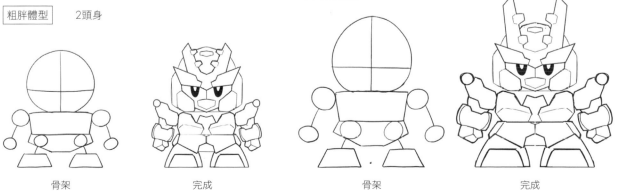

粗胖體型　2頭身

骨架　　　　完成

粗胖體型　2.5頭身

骨架　　　　完成

改變頭身的變形訣竅

A 從低頭身機器人變成寫實頭身機器人

先設計一個2.5頭身的標準型變形機器人

Before

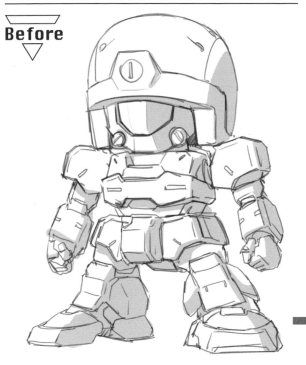

以軍用頭盔為主題,設計出量產型、軍隊、感覺很弱的形象。將這個機器人變成高頭身的寫實機器人。

＊量產型…與少量生產的主角型、高性能機器人相反。在設定上是功能具備一定程度的機器人,以相同規格與設計進行大量生產。

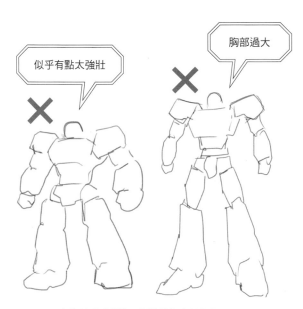

似乎有點太強壯

胸部過大

大膽呈現跟想像不同的體格也很有趣。

改變原始機器人頭身的畫法。作畫前先決定好機器人的個性。一起實際練習看看低頭身→高頭身、高頭身→低頭身的身形變化吧!由於範例是量產型機器人,因此畫成沒什麼特色的纖細體格。

變成8.5～9頭身的寫實機器人

After

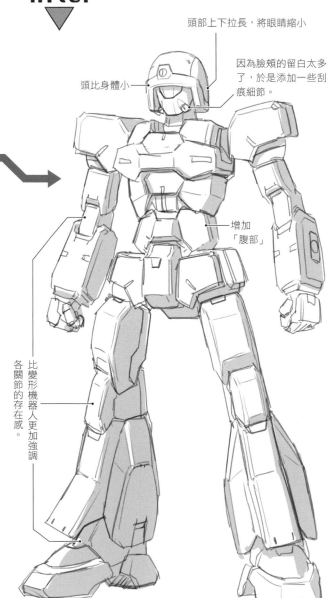

頭部上下拉長,將眼睛縮小

因為臉頰的留白太多了,於是添加一些刮痕細節。

頭比身體小

增加「腹部」

各關節的存在感。

比變形機器人更加強調

先設計一個9頭身的寫實機器人

Before

比較側面的形狀

Before After

為避免破壞胴體的形象，將胸部的比例拉高。大膽將腹部埋入胸部的鎧甲裡。

改造成低頭身時的提點

改成低頭身機器人時，大腿部位會藏在護板（防護零件）中（簡化不代表完全省略不畫）。

變成2.5頭身的標準型變形機器人

After

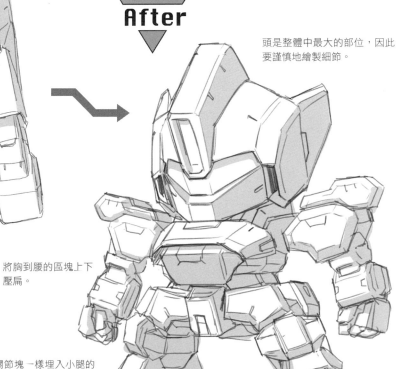

頭是整體中最大的部位，因此要謹慎地繪製細節。

將胸到腰的區塊上下壓扁。

腳踝的關節塊一樣埋入小腿的鎧甲裡。

先大概決定要畫幾頭身以及密度如何。範例採用「3頭身、標準型、接近寫實機器人」的設定。

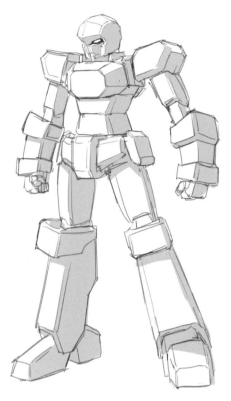

原本的高頭身機器人（9頭身）。

描繪

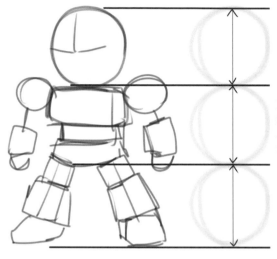

頭、身體、腿的比例大致相同，根據喜好更改比例可以畫出更有趣的變形機器人。

1 某種程度上，調整頭身可以掌握完成品的氛圍。

如果只是將各部位縮小，變形機器人看起來會很不自然。應該將所有零件重新變形，以「重新組合」的概念進行繪製。

部位形狀

在零件變形方面，將「突出和凹陷的部分」表現得誇張一點會更有魅力。

慢慢增加細節

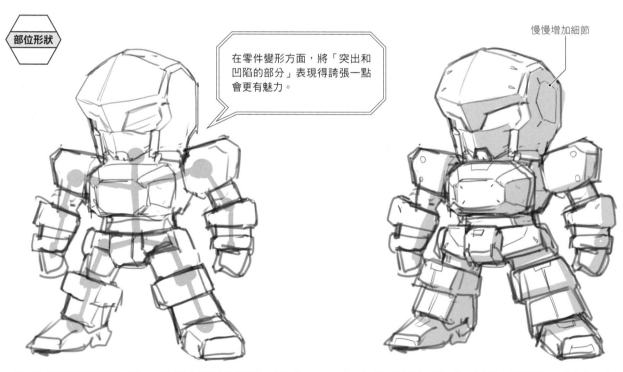

2 粗略地描繪原始設計的零件。由於外型較接近寫實機器人，因此所有部位都要特別畫出關節。

3 為了呈現塊狀的感覺，進一步調整各部位的厚度。將膝蓋、手肘、腰部等關節部位誇張化，以呈現起伏層次感。

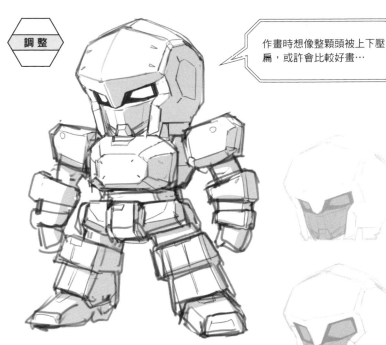

調整

作畫時想像整顆頭被上下壓扁，或許會比較好畫…

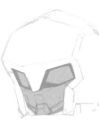

除了變形外，也想畫出寫實帥氣感，於是將臉的面積畫得比頭還小。

相對於頭部的面積，臉和眼睛的比例大，嘴巴比例小。給人一種可愛的印象。雖然覺得這種設計也不錯，但這次想以寫實感為優先，因此不採用。

4 臉是變形機器人最重要的部位，需要謹慎思考比例。

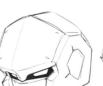 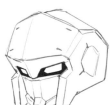 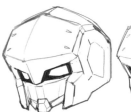

酷帥 可愛

「頭部設計」的詳細說明請見第58頁

為了呈現寫實帥氣的感覺，變形機器人也要跟普通機器人一樣，零件之間的關係、細節的呈現都不能忽略，將它們畫出來才是重點。
抱著繪製寫實機器人的心情作畫，只更改各個零件的形狀、大小，以及簡化後的比例就行了。

完成

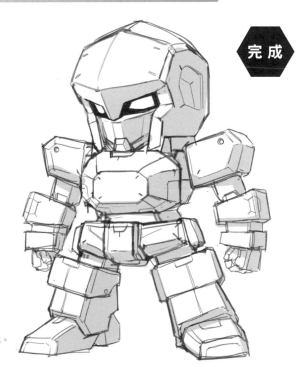

Design by **安藤孝太郎** **5** 修整各部位，繪製完成。

變形機器人的基本觀念

1 繪製標準型機器人　3.5頭身

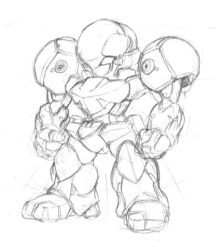

圓弧設計範例（第50～51頁）

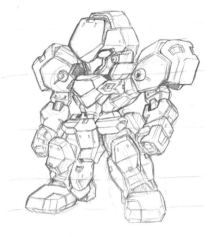

從直線設計的機器人開始作畫

為了比較3種機器人的特色，採用相同設計分別繪製。從標準型機器人開始畫。為了讓初學者更好理解順序，用自動鉛筆和影印紙各畫2種款式。這裡將從主打帥氣感的「直線造型」製作過程開始講解。

畫法

描繪

> 頭部與胸部的比例大小很重要。

3.5頭身

½

畫出圓形的肩膀骨架，並且增加厚度。

*從前方的左肩開始畫會比較簡單。自動鉛筆的筆芯是0.5mm B。

1 畫出橫線作為頭身的參考標準。從頭部開始畫出3.5頭身的骨架。不需要畫太仔細，一邊觀察頭與身體的比例，一邊畫出大概的形狀。

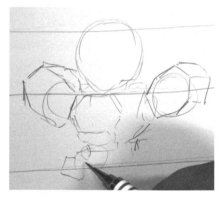

2 先畫肩膀的面，再依序繪製胸部→腹部凹陷處→腰部。

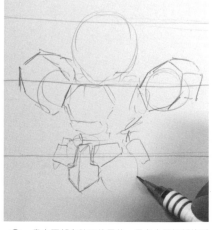

3 畫出腰部和胯下的零件，思考大腿根部的形狀該怎麼畫。

32

4 畫出微彎的手臂關節，想像手臂使力的樣子。
接著畫出腿到腳尖的剪影。

5 從後方右腿的骨架開始畫，與前方的左腿互
相比較。右側腳的角度更有立體感，因此先
畫出來。

6 腳踝的角度稍微彎向其他方向，呈現站穩
的樣子。

部位形狀 **頭～胸**

1 在頭部正面畫出大面積形狀，並
且進行設計。

2 從頭頂畫到側面，分割出形狀變
化。

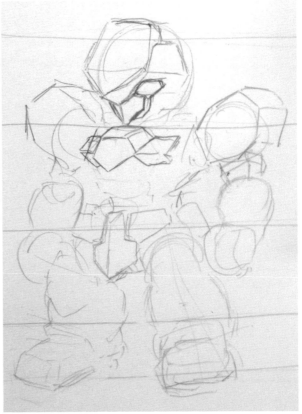

3 畫出眼睛到下巴底部的線條，再
檢查一次頭形。

4 構思明顯的胸部形狀。這塊零件
是凸出的部位。

5 多面體的大塊肩膀與頭部的設計有共通點。

33

雖然繪製立體物時，面的轉折處的線條中途斷掉也沒關係，但還是要謹慎地將「表現輪廓的線條」畫出來。

1 加上一些有功能感的零件。

2 畫好肩膀區塊的鎧甲後，繪製藏在內部的上臂。採用簡單的設計即可。

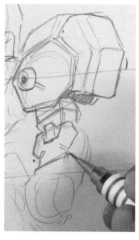

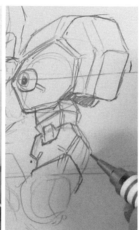

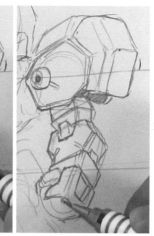

3 畫出有立體感的微彎關節、前臂、拳頭角度。一邊思考面的呈現方式，一邊畫出凹凸起伏。

胸～腹部凹陷處

4 零件的側面輪廓，除了繪製凸出的面以外，還要加上凹陷的部分，加強機械質感。

5 仔細刻畫凹陷的部分，將「細部可以活動」的感覺呈現出來。

6 已繪製頭部、胸部到腹部，以及前方肩膀與手臂的形狀。

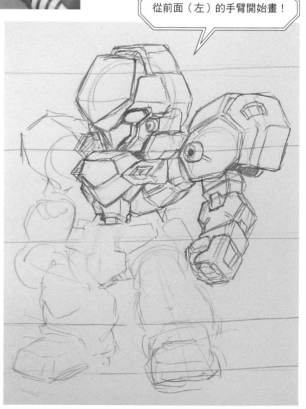

從前面（左）的手臂開始畫！

腰～胯下

7 收起腰部的站姿看起來不夠帥，所以大多會將腰部稍往前凸。

8 將各零件面的轉折處或空隙的呈現方式，具體地組合起來。

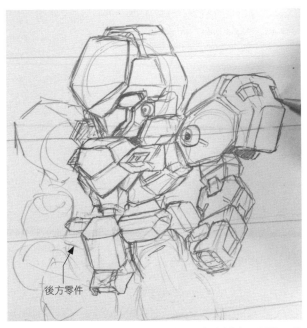

後方零件

9 腰部後方的零件也要畫出左右對稱的面。在肩膀的盔甲上增加凹槽設計。

部位形狀 **右腿～腳**

1 畫出保護膝蓋關節的護具零件。

2 小腿被類似下擺的外罩覆蓋。

3 繼續從腳踝畫到腳的側面。

4 將腳分開設計成腳尖和腳跟。

從後（右）腿開始畫

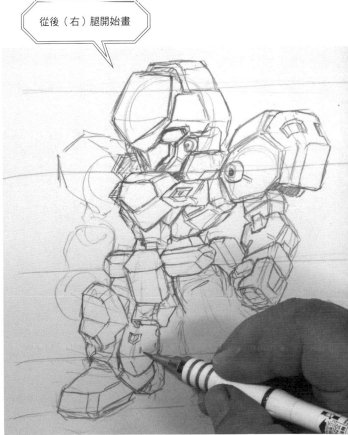

5 繪製小腿肚側面零件的細節。

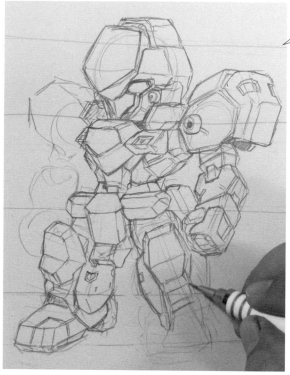

腿、肩膀、手臂等不同角度的部位，需要呈現出「原本彼此是左右對稱」的感覺。

●身體看不見的區塊，或是重疊遮住的部分要多加留意（也可以實際畫出來）。

●利用可握在手中的普通立體物，比如遙控器，試著練習繪製各種不同的角度。

1 繪製左腿，方向剛好朝向正前方。一邊觀察後方右腿的設計，一邊畫出不一樣的角度。

2 畫好保護膝蓋的零件後，繪製腿部內側的面。

3 繼續畫出包裹腿部外側的零件。

4 在腳的邊角加上小塊的面。

5 仔細刻畫後方的右肩。

6 這時正在思考右手臂的角度。

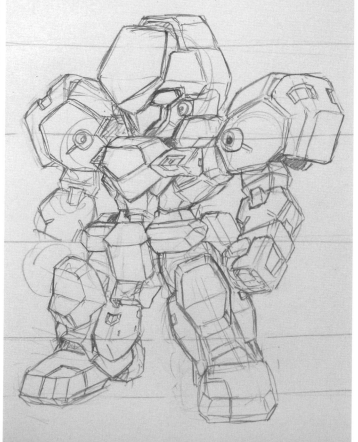

調整 強調機器人的特徵或輪廓

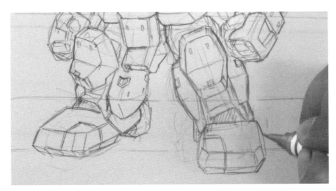

1 抓出拳頭的形狀。

2 再次調整右腳的寬度及分割的面。

3 完成左腳與左腳踝。

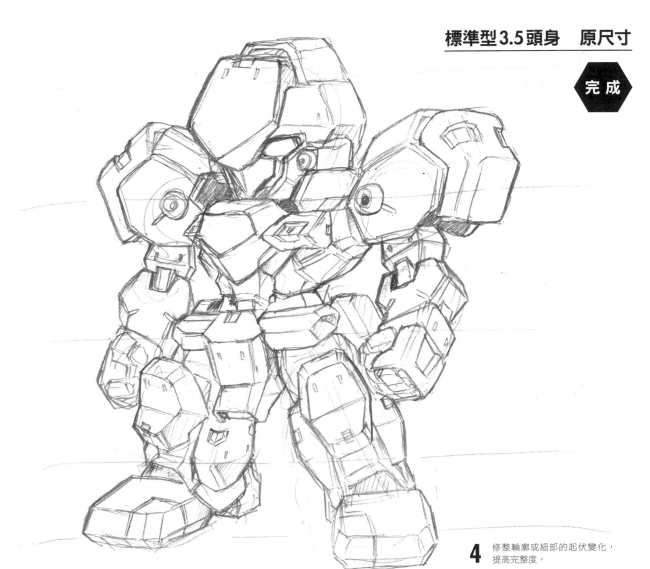

標準型3.5頭身　原尺寸

完成

4 修整輪廓或細部的起伏變化，提高完整度。

變形機器人的基本觀念

2 繪製高清型機器人　4頭身

圓弧設計範例（第52～54頁）

由直線設計的機器人開始作畫

在標準型機器人中加入人體肌肉或骨骼的設計，注重細節的高精細度變形機器人就是「高清型」。每個關節都比標準型更好活動，更強調立體感。近年來，高清型已納入玩具系列，是比較新穎的比例設計。

畫法

描繪

1 採用與標準型（第37頁完成圖）相同的外型設計，從頭部開始畫。決定頭部的眼睛高度後，畫出淡淡的骨架線。

4頭身

胸部

＊前方的左肩比較好畫，從這裡開始。

2 一開始先畫出頭身參考基準的輔助線（橫線）。範例將繪製4頭身的高清型機器人。

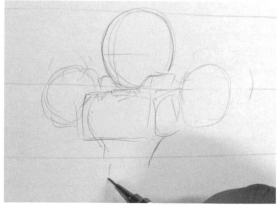

3 決定胸部的大小，畫出腰部線條。採取強調纖細腰部的手法也是高清型的一大特徵。

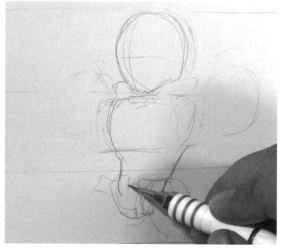

4 從腰畫到胯下，描繪身體的輪廓。胯下稍微往前凸，以便後續掌握比例。

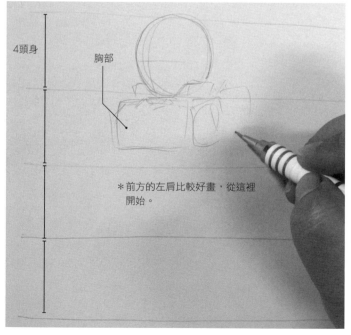

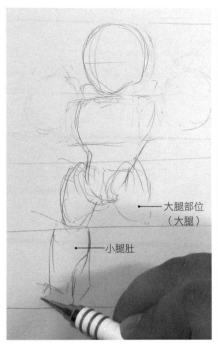

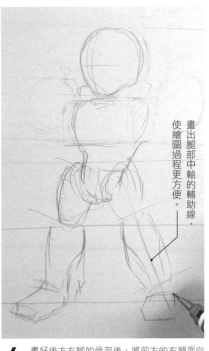

畫
出
腿
部
中
軸
的
輔
助
線
，
使
繪
圖
過
程
更
方
便
。

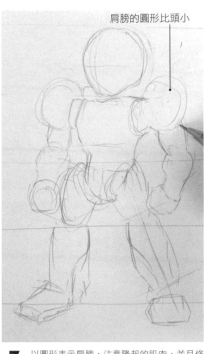

肩膀的圓形比頭小

→ 大腿部位
（大腿）

── 小腿肚

5 從腿的根部開始畫，加入人類的身體元素，比如大腿或小腿肚等部位，繪製骨架線。

6 畫好後方右腳的骨架後，將前方的左腿面向正前方。

7 以圓形表示肩膀，注意隆起的肌肉，並且修整剪影。

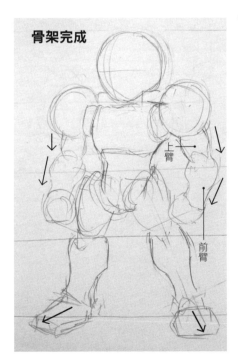

骨架完成

上臂

前臂

8 繪製手臂的骨架線，清楚呈現上臂（手臂上側）與前臂的方向。將類似鞋子的腳往內轉，呈現貼著地面的感覺。畫出腳尖的角度，表現強而有力的站姿。

 頭部形狀 ⬡ **頭～胸**

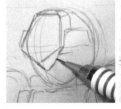

1 先繪製頭部的正面和眼睛，注意臉部比例並畫出具體輪廓。參考標準型的設計，繼續作畫。

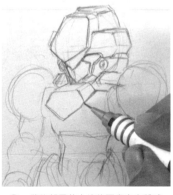

2 將胸部零件大塊的面畫出立體感。胸部位在最前面，要畫得比較凸。

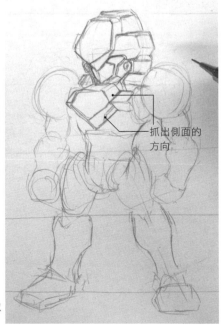

── 抓出側面的方向

3 修改胸部零件的側面以呈現立體感。

39

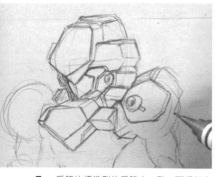

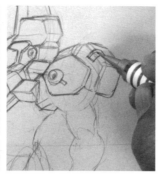

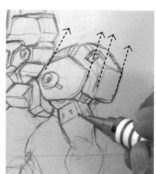

3 肩膀正面與側面的零件朝向上方,使胸部看起來會更挺。上臂稍微朝向內側,可藉此展現力量感。

1 肩膀比標準型的肩膀小一點,面看起來也比較低調。

2 畫出凹陷處或面的轉折處。

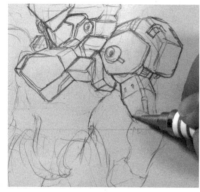

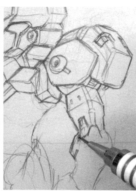

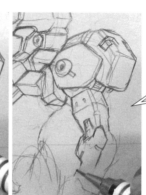

第65頁將說明手臂關節的連接處。

4 配合骨架的肌肉,繼續繪製機械零件的特徵。

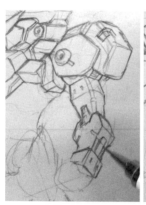

5 拳頭的畫法也一樣,從前臂往內彎成弧形可以展現力量感。

6 配合手臂的細部,加上一些胸部的細節。

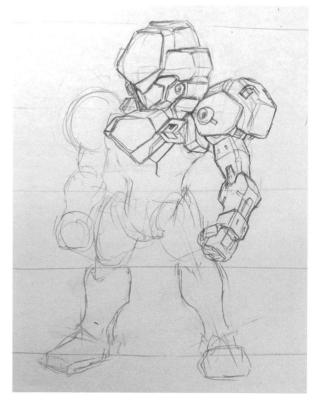

7 手背到前臂有連續小塊的面,從比較好畫的左臂開始繪製。

1 從胸部畫到腰部，仔細刻畫四邊形的面。

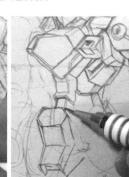

2 腰部與胯下的零件畫誇張一點，呈現微微往前凸的感覺。

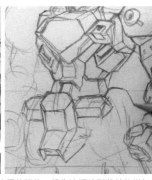

3 後方腰部的某些地方被中間的零件擋住。想像這裡的形狀就能增加立體感。

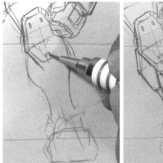

1 左腿是朝向正前方的角度，畫出接近左右對稱的樣子。

2 腳踝往內側傾斜，呈現腳接觸地面的感覺。

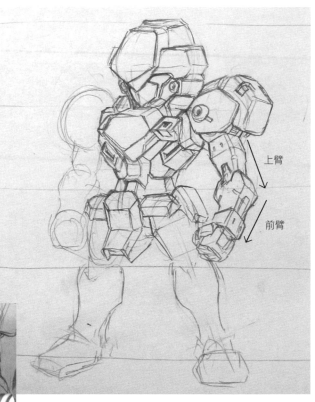

部位形狀 腹部凹陷處～胯下

高清型機器人的身體也要放大，由於腰部很明顯，將腰部想像成可活動的結構，花心思進行繪製。

上臂

前臂

4 高清型的上臂和前臂，長度跟人體的比例一樣。

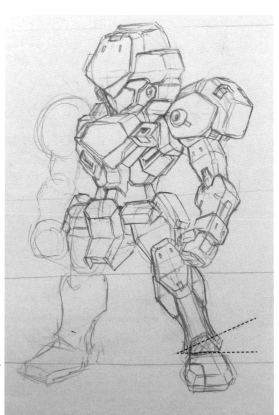

肩膀、手臂、腰部的護板盔甲以及腿部,都是左右設計相同的零件。作畫時要多加注意,思考不同觀看角度之下,面會呈現什麼樣子。

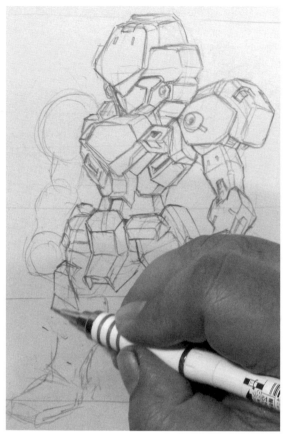

1 一邊觀察左腿的設計,一邊繪製後方的右腿。膝蓋的高度很明顯,需小心留意,避免右腿和左腳的位置、形狀出現異樣感。

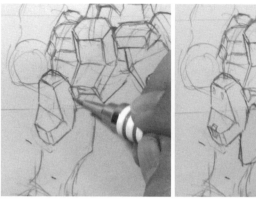

2 具體思考小腿和左側零件會如何互相干擾,並且畫出小腿。藉由略微誇張的畫法,強調高清型的英雄感。

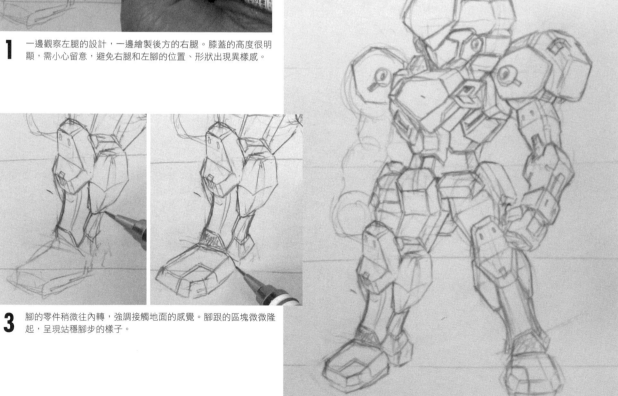

3 腳的零件稍微往內轉,強調接觸地面的感覺。腳跟的區塊微微隆起,呈現站穩腳步的樣子。

4 左腿畫得比右腿長一點。由於左腿在視覺上是距離最近的部位,這麼做能增加立體感和氣勢。

部位形狀 ＋ 調整 　右肩～手臂

1 右肩畫小一點，並且將右肩畫在後方，刻意用身體擋住。這麼做不僅能使胸部看起來更挺，也不會影響到立體感的呈現。

2 右手微微往內彎。調整手臂的角度，畫誇張一點，讓手面對視線的方向。

3 前臂擋住大腿，但不要過度往前。拳頭往內彎成圓形，展現力量感。

高清型 4頭身 原尺寸

4 高清型的身形比標準型更有人類的感覺，更強調肌肉和結實度。相較於可愛的變形手法，更強調人類帥氣的形象。

完成

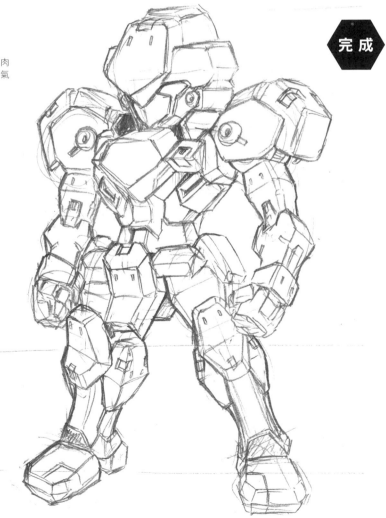

3 繪製吉祥物型機器人　2頭身

使用目前繪製的標準型和高清型角色造型，設計吉祥物型機器人。目前採取的變形手法都會注意干擾問題（肩膀或手臂等部位活動時，是否互相碰撞）。但吉祥物型不需要在意零件之間的干擾問題，就讓我們以全新的原則進行作畫吧！

畫法

描繪

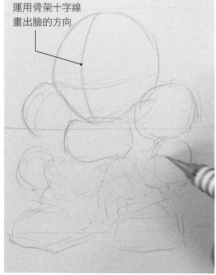

運用骨架十字線畫出臉的方向

1 畫出圓形的骨架，大概決定一下位置。取得整體的平衡。

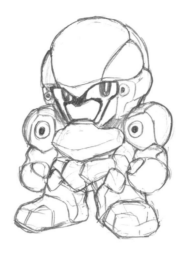

圓弧設計範例（第55頁）

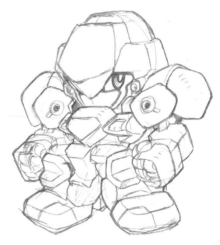

由直線設計的機器人開始作畫

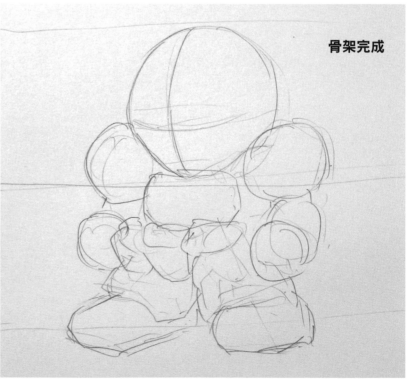

骨架完成

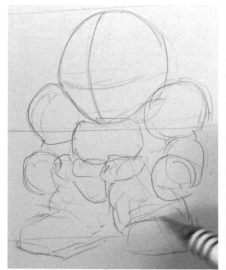

2 抓出各個部位的大小。

3 頭身不要畫太高，先繪製骨架的輔助線。頭很大的機器人看起來快倒了，感覺很不穩，因此要畫出支撐身體的大腳。與其強調立體感，展現角色特性才是吉祥物型的作畫重點，所以優先順序不一樣。

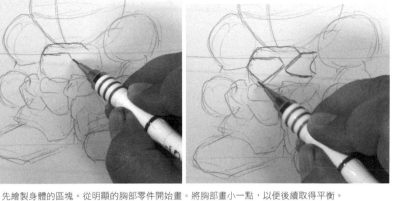

1 先繪製身體的區塊。從明顯的胸部零件開始畫。將胸部畫小一點，以便後續取得平衡。

2 不要過度表現機械的凹凸層次，加強零件的圓弧感。

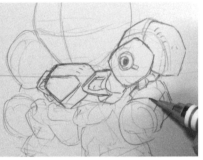

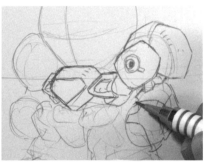

3 從前面的左肩零件開始畫。將有特色的零件放大。

4 省略上臂，讓人「幾乎看不出來」。

5 既然上臂省略不畫，那前臂就可以稍微放大。

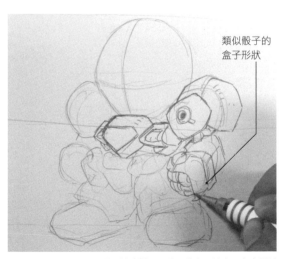

類似骰子的盒子形狀

6 拳頭的顯眼程度僅次於臉部，因此要將拳頭放大。畫出圓弧感，避免凹凸不平。

7 相較於另外兩種類型，吉祥物型更浮誇地強調外圍輪廓。

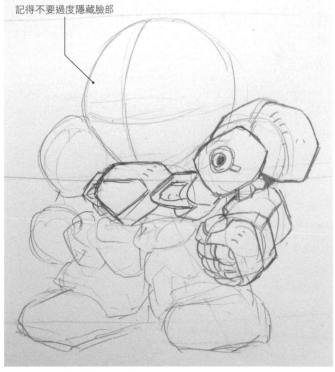

記得不要過度隱藏臉部

8 已完成胸部零件到左手臂的部分。

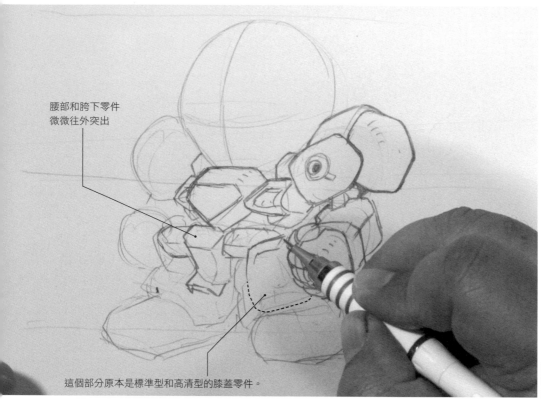

腰部和胯下零件
微微往外突出

這個部分原本是標準型和高清型的膝蓋零件。

1 腹部省略不畫,將胯下零件及包裹關節的護具畫出來。大腿也省略不畫,所以本來的膝蓋零件變成髖關節附近的位置。

2 左腿的膝蓋零件雖然會干擾拳頭零件,但不必在意。

3 將腳的部分放大,尺寸不小於拳頭零件。

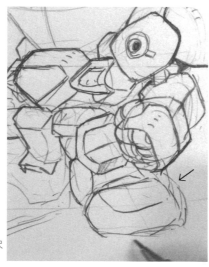

4 左側的設計完成了。細節經過大幅地簡化。

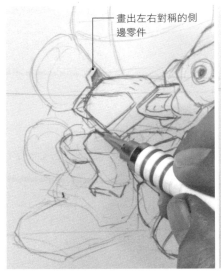

畫出左右對稱的側邊零件

1 互相干擾的零件愈來愈多。遇到前方物件遮住後方物件的情況時,一律採取「不畫後方物件的原則」。強調膝蓋的零件。

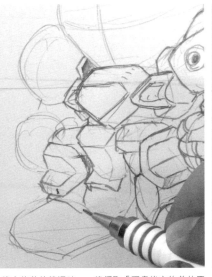

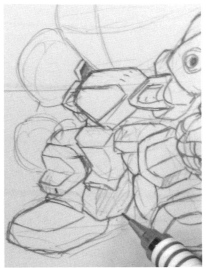

2 將右腳類似鞋子的部分放大,並且繪製小腿。

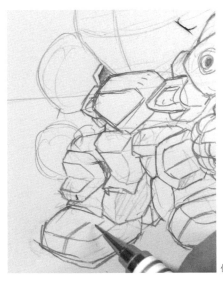

3 在腳的上面和側面加上裝飾線,使面的朝向更清楚。

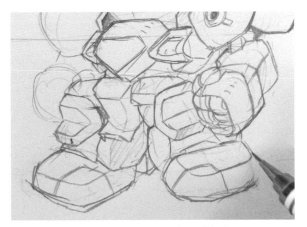

4 觀察左右腳的比例,調整大小以免出現不協調感。

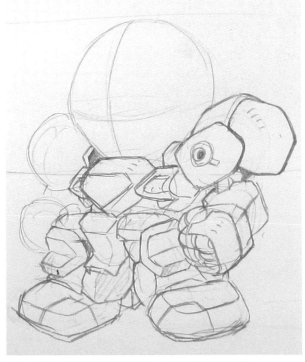

5 不必在意腳部互相干擾的問題,在前面描繪明顯的零件。

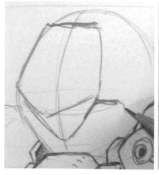 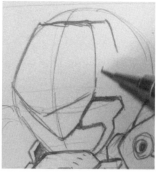

1 分割頭部的面並畫出立體感,畫出正面(額頭零件)的中心區塊,加上大大的眼睛。縱向的骨架線是正中線。

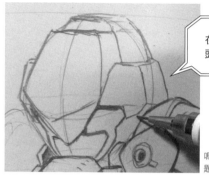

在空白處繪製更多頭部的零件。

2 「頭這麼大,不會干擾到兩邊的肩膀嗎?」請不要在意這種問題,將後頭部畫完。

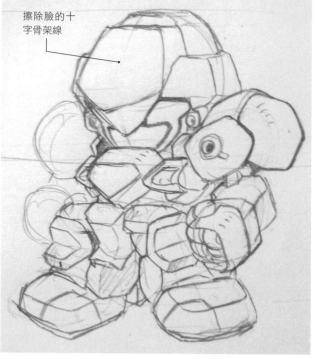

擦除臉的十字骨架線

3 已繪製頭部大塊面積的階段。

1 繪製後方肩膀零件的細部。

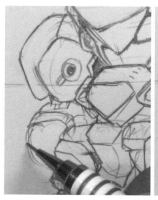 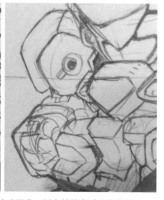

2 肩膀下方可以容納關節。上臂省略不畫,抓出前臂和手腕的角度。

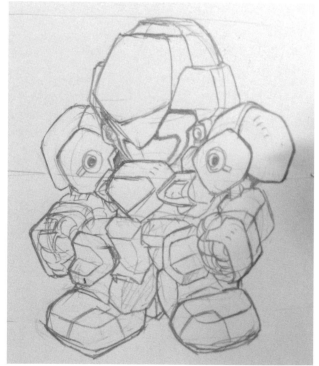

3 插畫給人一種塞滿許多要素的印象。

＊斜眼是指臉不朝向對方，只有眼睛往旁邊看的眼神。

1 為了展現吉祥物型的特徵，將表情畫出來。

2 雖然可以依照透視原理，讓機器人看向正前方，但嘗試藉由「斜眼」攝影視線來展現角色的意志。

加上眼睛後更有生命力，角色變得栩栩如生。

完成

Column

統整 先以大面積的圓形描繪整體，再抓出各部位的特徵，並且畫出倒角。

從細節來看是一個多面體，但以整體印象來看，卻只是普通的圓形。我們透過不同的思考面向來降低圖像的辨識能力。

用圓形和剪影繪製骨架

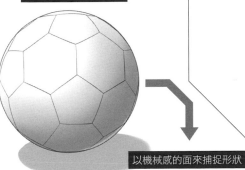

以機械感的面來捕捉形狀

比如說，假設物體面向正前方，正中線就會像虛線那樣。

正中線

形狀看起來有點沒氣的二十面體。

＊正中線是將人體分為左右對稱的線。這條線從生物的頭部縱向繞身體一圈。

3 與其強調機械感，不如將設計著重於可愛的角色形象，展現不同於標準型和高清型的變形手法。

足球與正二十面體

以面來想像足球的樣子

以圓形（球形）大概畫出整體的輪廓···

↓

以倒角加以分割，慢慢畫出喜歡的形狀

嘗試改為圓弧設計

1 圓形標準型機器人　3.5頭身

這裡將以曲面組成的設計範例進行說明。近年來，以車輛為首的機械大多採用曲面設計，直線型的機械設計反而愈來愈少。讓我們以第32頁講解的「直線設計機器人」為基底，嘗試繪製圓弧的設計吧！

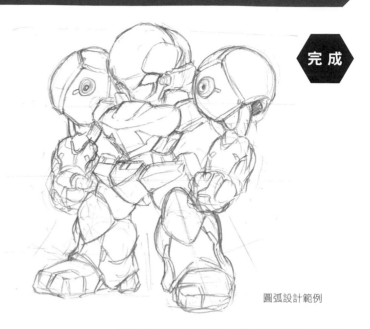

完成

圓弧設計範例

畫法

描繪　**從骨架線到頭部**

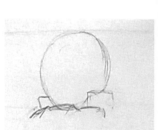

1 依照直線設計機器人的畫法，先以圓形繪製骨架。頭部和肩膀零件的尺寸差不多。

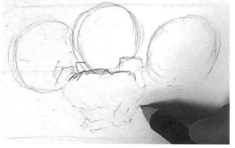

2 思考上臂和前臂的彎曲幅度及角度。

3 將腿的下擺加寬。決定腳的位置。

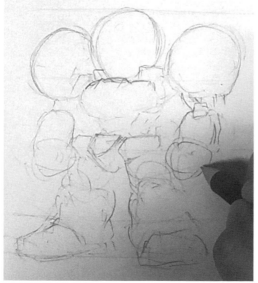

4 拳頭的骨架一樣以圓形表示。

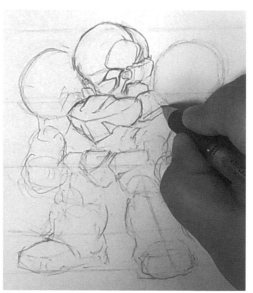

5 畫好骨架後，從頭部畫到胸部，在明顯的零件上繪製曲面。

 部位形狀 肩膀～手臂、腹部～腰部

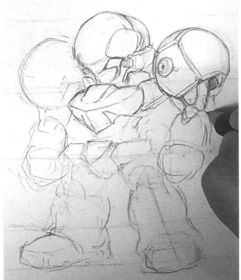

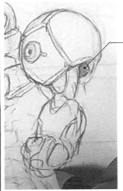

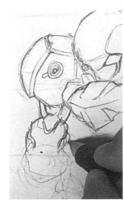

想像活動時是否互相碰撞，並且考量肩膀以及手臂的形狀，以免互相干擾。

1 後續進行修整時，我們很難分辨圓形的零件是否歪斜。因此，作畫時需要確認零件具體的傾斜程度（這時肩膀的正面微微向上）。

2 描繪後方（右）肩膀和手臂時，需配合左肩和手臂的設計。可能與右腿或胯下零件互相碰撞的地方，之後最好調整一下形狀，畫起來會比較方便。

部位形狀 ＋ **調整** 腿與手臂

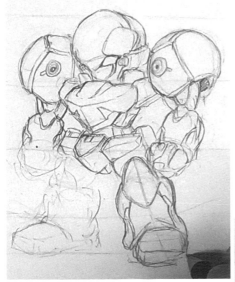

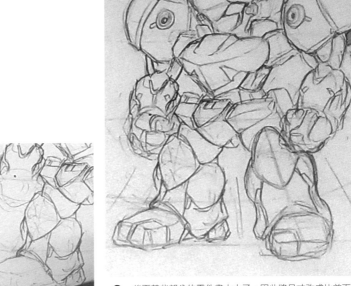

1 腿部朝下擺的方向加寬。膝蓋下方的零件覆蓋在腿上，呈現流暢的曲線。

2 腳刻意微微往內側傾斜。分開繪製腳尖和腳跟的區塊。

3 後面某些部分的零件畫太大了，因此將尺寸改成比前面的零件還小。完成圖在第50頁。

高清型變形機器人的身體更長,可以採取胸部與腹部分開,中間有凹陷的設計。可以在腰部展現各式零件。一起藉由強調人體構造的手法,畫出帥氣的機器人吧!

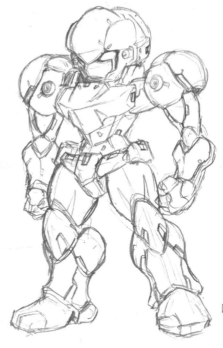

完 成

圓弧設計範例

畫法

描繪

從骨架線到頭部～胸部與肩膀

依照第38頁「直線設計」的畫法,先畫出橫向輔助線,作為4頭身的參考標準。

1 按照目前為止的畫法,用圓形捕捉頭部的比例。

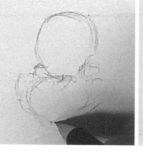

2 畫出胸部的骨架線。肩膀的骨架比頭部小一點。

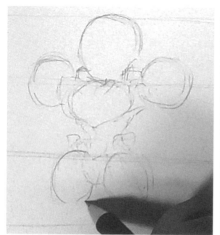

3 在大腿的地方畫出橢圓形的骨架。

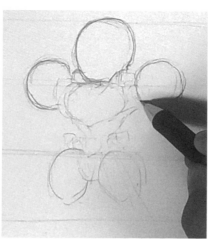

4 為避免手臂和大腿互相干擾,將左右肩膀畫在遠一點的位置。

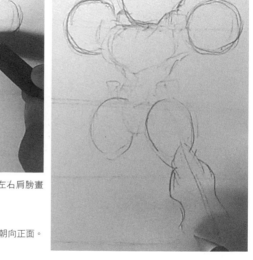

5 左腿朝向正面。

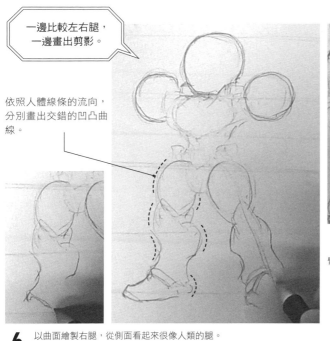

一邊比較左右腿，
一邊畫出剪影。

依照人體線條的流向，
分別畫出交錯的凹凸曲
線。

6 以曲面繪製右腿，從側面看起來很像人類的腿。

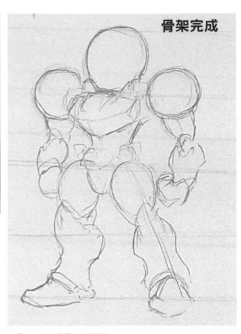

7 為了呈現一點力量感，讓前臂往內側彎曲。

骨架完成

8 已完成骨架的階段。

部位形狀

頭～胸～腰

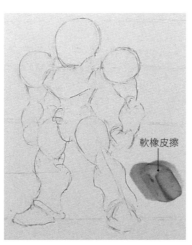

軟橡皮擦

1 骨架線的顏色畫太深了，於是用軟橡皮擦將筆跡壓淡。

2 從臉部開始畫，摸索眼睛的位置。

3 畫出側面和後頭部，呈現立體感。

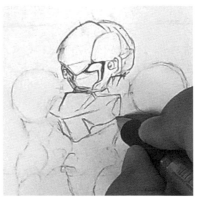

4 在頭部增加細節後，接著繪製身體。將胸部零件畫上面一點，避免頂點看起來過於低垂。

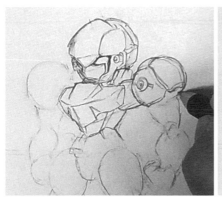

5 繪製從左肩往內側彎曲的手臂。拳頭則從手腕的地方往內彎，並且畫出手指的線條。

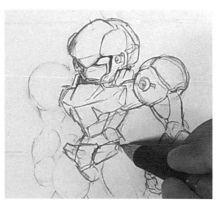

6 在腰圍上添加防護零件。畫出略微突出的胯下零件，看起來會站得更穩。

53

高清型的腿

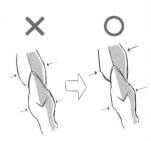

× ○

腿部曲線的頂點是外側在上、
內側在下，呈現緊實的形狀。

1 大腿或小腿側面露出的曲線頂點
要往上畫一點。繪製左右兩腿
時，將外側的頂點畫在上方，內側畫在
下方，看起來會更像人的身體。

2 繼續繪製左腳的正面，以
及右腳的側面。

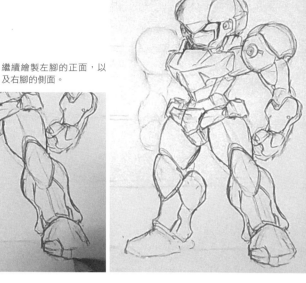

3 將腳跟畫成誇張的圓
形，讓腳看起來更有
力。

4 右手臂的角度比較斜，畫短一點才能凸顯前後深度。

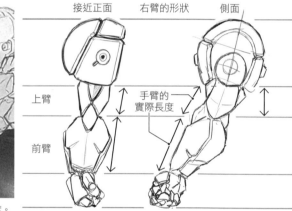

接近正面　　右臂的形狀　　側面

上臂

前臂

手臂的
實際長度

因為透視感而看起來較短

5 強調零件之間的落影輪廓，呈現出整體的起伏層次感。

6 最後增加一些凹凸起伏的細節就完成了。完成圖在
第52頁。

完成

圓弧設計範例

在吉祥物型身上採用圓弧設計,畫出更渾圓可愛的設計。由於需要運用少量線條來表現各部位的比例,因此難度稍高,但學會如何呈現可愛感後會很有成就感。

畫法

描繪　**從骨架線到頭部～胸部與肩膀**

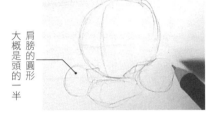

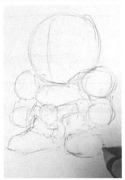

大概是頭的一半
肩膀的圓形

1 畫出圓形的頭部骨架,配合頭的尺寸畫出肩膀的骨架。

2 繪製各個零件的圓形骨架,決定零件的位置。

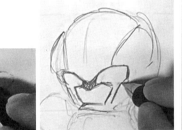

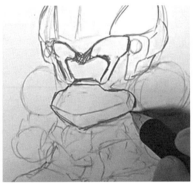

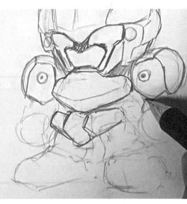

3 繪製平面的臉部,提高角色度。

4 雖然胸部的形狀突出,但不能過度遮擋臉部。

5 簡化肩膀的零件。腰部省略不畫,並且畫出胯下零件。

部位形狀 + 調整　**手臂與腿～細部**

完成圖在左上方。

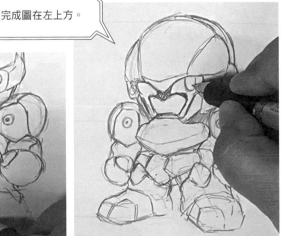

1 畫出短短的前臂,大大的拳頭,呈現渾圓可愛的感覺。

2 將膝蓋改畫在腰部零件的前面。

3 為了加強眼神,藉由眼睛和眼影般的黑線條加以強調修飾。

3種類型的三兄弟，各有特色？

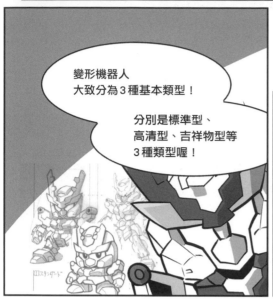

森本がーにゃ（Spring）
pixiv ID　424183
twitter　@omega_morimori
web　https://ameblo.jp/omega-nya/
漫畫家、插畫師／隸屬 合同會社 Spring

變形機器人
大致分為3種基本類型！

分別是標準型、
高清型、吉祥物型等
3種類型喔！

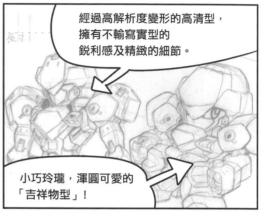

經過高解析度變形的高清型，
擁有不輸寫實型的
銳利感及精緻的細節。

小巧玲瓏，渾圓可愛的
「吉祥物型」！

還有中間這位！
兼具親近感與帥氣感的
「標準型」。

三男　高清型☆

長男　吉祥物☆

次男　標準型！！

你知道我們
三兄弟分別是
哪種類型嗎？

第136頁
也有漫畫喔！

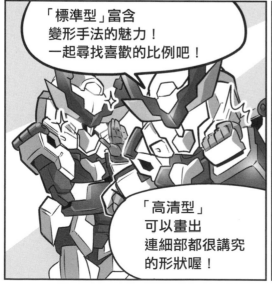

「標準型」富含
變形手法的魅力！
一起尋找喜歡的比例吧！

「高清型」
可以畫出
連細部都很講究
的形狀喔！

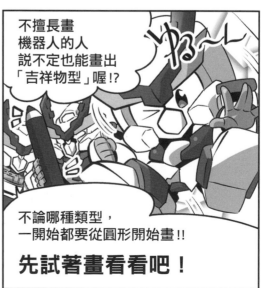

不擅長畫
機器人的人
說不定也能畫出
「吉祥物型」喔!?

不論哪種類型，
一開始都要從圓形開始畫!!

先試著畫看看吧！

漫畫／森本がーにゃ

第2章

零件設計與
戰鬥姿勢的繪畫方法

掌握3種變形機器人（標準型、高清型、吉祥物型）的特色後，接下來將
繪製各個零件的特徵及活動方式，並且構思零件的設計。練習零件的畫法
後，以第16～21頁介紹的「鍬形機器人」設計為例，探討「戰鬥姿勢」
的畫法。

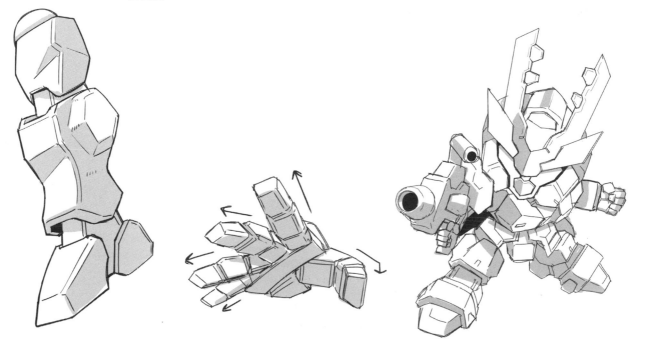

有原始設計的情況

1是原始的機器人頭部。8頭身左右的「寫實頭身機器人」其設計也能用於高清型。接下來將慢慢增加圓弧感，嘗試進行變形。

寫實頭身
酷帥

接近高清型

寫實型
變形

接近吉祥物型

變形手法
可愛

1 原始設計

2 稍微放大眼睛，頭部整體的剪影接近橢圓形。屬於可用於標準型的頭部。

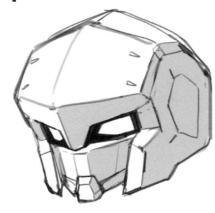

3 更強調橢圓形的剪影。放大眼睛，臉的位置稍微往下遠離頭部中心，製造年幼的形象。這款也能用於強調可愛形象的標準型機器人頭部。

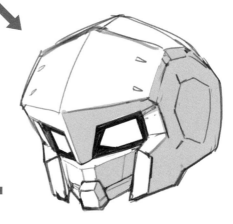

4 繼續放大眼睛。整體具有圓弧感，強調嘴巴或額頭等突出的部位。可作為標準型、吉祥物型的頭部。

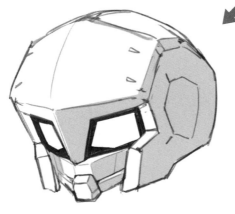

5 就像頭部包覆於橢圓形之中，畫出圓弧感。眼睛比例占臉部面積的一半，表現可愛感。

如果以變形手法繪製可愛的頭部，那麼身體也會更接近吉祥物。肌肉結實的高清型也許會有點不搭……

由全罩式安全帽發想

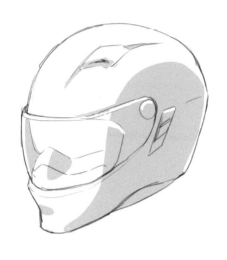

帥氣感

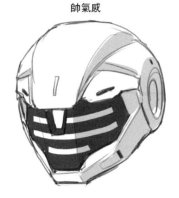

眼睛比較小。採取變形手法的同時，添加裝備零件或描繪細節，就能呈現帥氣感。

可愛感

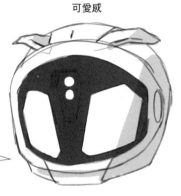

放大眼睛的面積。在設計中加入許多圓弧意象。

大部分人類或動物嬰兒的額頭或眼睛都很大，看起來才會很可愛！

由軍用頭盔發想

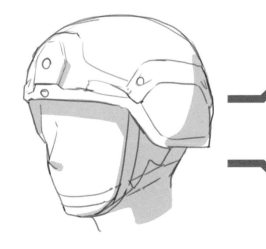

帥氣感

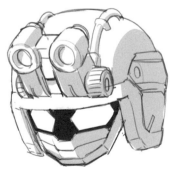

與可愛相反，反而要加入稜角，仔細描繪更多細節。

可愛感

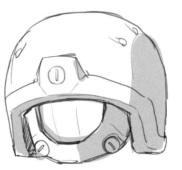

畫出大大的頭，感覺會更加可愛。哺乳類有「寬額頭看起來很可愛」的傾向。

第28頁有範例喔！

繪製生物型機器人、感情豐富的角色時,眼裡有瞳孔的類型可以發揮效果。
雖然眼裡有螢幕鏡頭的類型給人一種無機物的感覺,但只要畫出不同形狀的
眼睛符號就能做出表情。

有瞳孔的類型

有瞳孔的設計適合吉祥物型或可愛的標準型機器人。

強項在於可單靠瞳孔位置來
表現「視線的演技」。

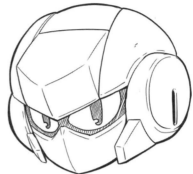

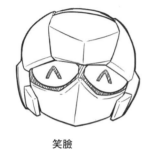
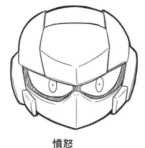
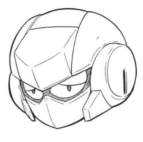
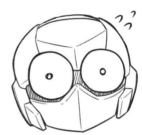

笑臉	憤怒	失落	驚訝
改變瞳孔本身的形狀,製造表情。	瞳孔撐大,畫出緊張的樣子。	在眼睛裡畫出眼皮的線條,眼睛呈現半開狀態。	眼睛張大的樣子。

有螢幕鏡頭的眼睛類型

在螢幕上顯示溝通用的眼睛,眼睛整體類似鏡頭的類型。在營造無機質且
非生物形象時,可以發揮效果。

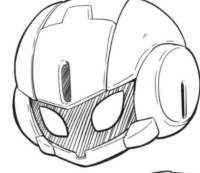

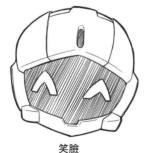
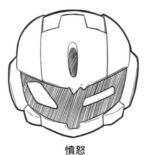

笑臉	憤怒	失落	驚訝
改變瞳孔本身的形狀,並且畫在螢幕上。	在帽簷畫上類似皺眉的線條,將情感表現得更清楚。	運用輪廓線表現垂眼與眼淚的形狀。	機器人本來是無機質,因此採取非常浮誇的漫畫式手法會比較好畫。

胴體（身體）設計的構思方法

1 標準型的情況

搭配胸部、腹部、腰部與護板盔甲（防護用零件），並且組成身體。一起比較看看3種變形機器人的身體吧！

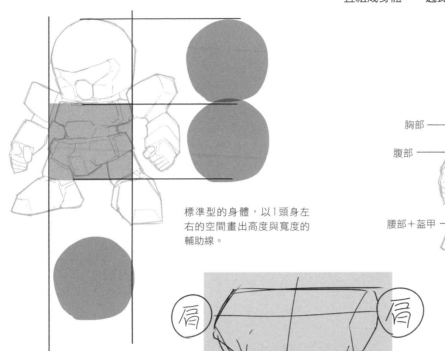

標準型的身體，以1頭身左右的空間畫出高度與寬度的輔助線。

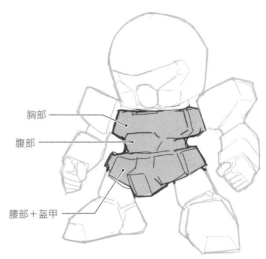

胸部
腹部
腰部＋盔甲

這時捕捉「肩膀在身體外側」、「大腿根部在身體內側」的位置關係，就能畫出合理的結構。

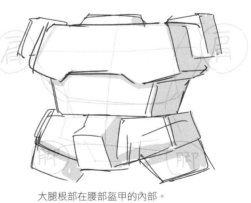

大腿根部在腰部盔甲的內部。

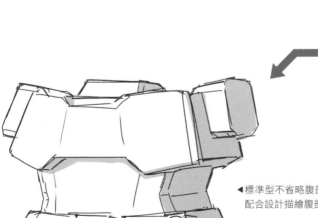

◀標準型不省略腹部，因此可配合設計描繪腹部凹陷處。

將每個零件畫成清楚的立體狀，身體就完成了。

2 高清型的情況

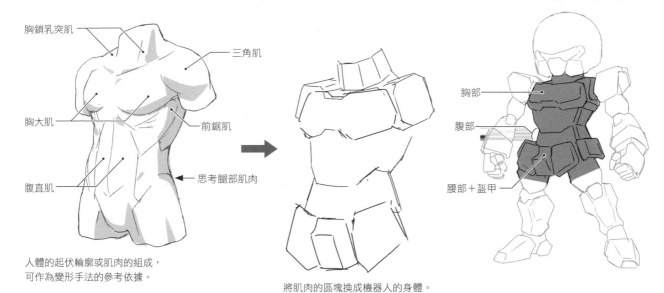

胸鎖乳突肌
三角肌
胸大肌
前鋸肌
← 思考腿部肌肉
腹直肌

人體的起伏輪廓或肌肉的組成，
可作為變形手法的參考依據。

將肌肉的區塊換成機器人的身體。

胸部
腹部
腰部＋盔甲

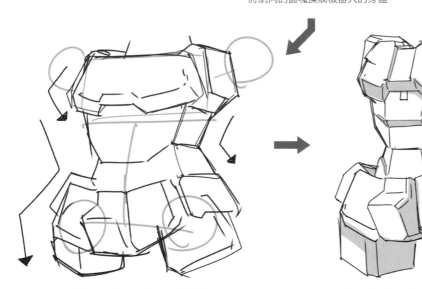

參考肌肉的凹凸輪廓，繪製更極
端的起伏變化。

為了增加資訊量，加畫更多細小的面。這裡也
是參考肌肉邊界之間的皺摺，或是細部的凹凸
起伏所繪製而成。

3 吉祥物型的情況

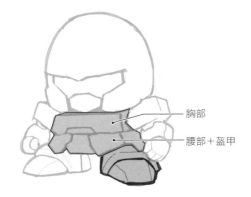

胸部
腰部＋盔甲

畫出骨架，類似有彈性的圓柱或球
體被擠壓的感覺。

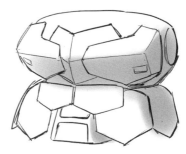

腹部的零件被胸部推擠，因此看不
見。

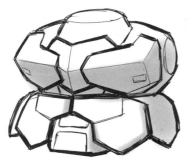

加粗零件重疊處的線條，
呈現立體感。

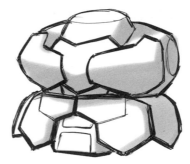

柔軟度很重要，因此要去
除細小的面的線條，運用
陰影表現立體感。

繪製臀部的訣竅

標準型

從後方觀看的骨架線

護板盔甲（防護用零件）內部有髖
關節，也要確實掌握位置並加以描
繪。

從上方觀察腰部，確認零件的位置
關係及厚度。

前

後

高清型

從後方觀看的骨架線

胴體到臀部的區塊較緊實，大腿則
更加強壯。

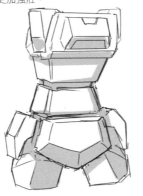

從上方觀看腰部

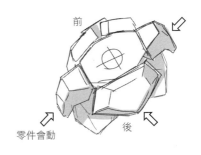

前

零件會動

後

吉祥物型

從後方觀看的骨架線

省略細節不畫，想像彎曲的板子覆
蓋腰部。

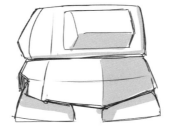

從上方觀看腰部

前

後

＊從背面繪製身體時，髖關節骨架（臀部骨架）的圓形畫比較大。

肩膀與手臂設計的構思方法

示範圖採用三點透視圖法繪製寫實機器人的手臂。透視手法略微浮誇，手臂愈往下，末端變得愈寬。「仰角透視（三點透視）」在設計上是很重要的視角，我們將它應用於變形手法上。

1 標準型的情況

上臂因為被肩膀的零件遮住而較短，畫得比較簡略。

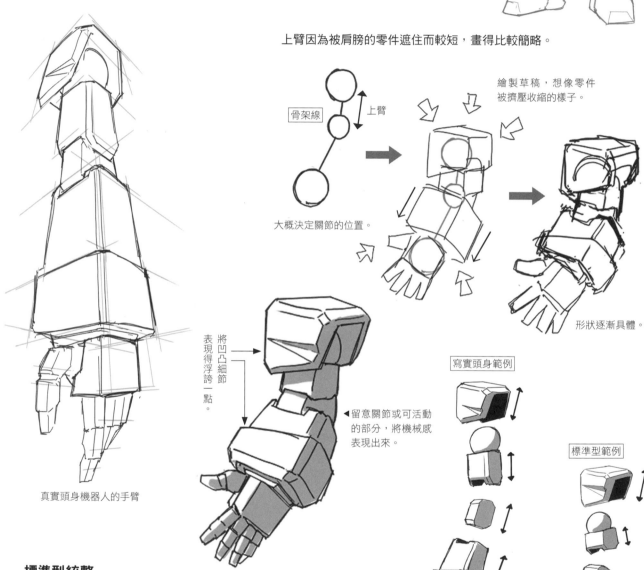

骨架線

上臂

大概決定關節的位置。

繪製草稿，想像零件被擠壓收縮的樣子。

形狀逐漸具體。

將凹凸細節表現得浮誇一點。

◀留意關節或可活動的部分，將機械感表現出來。

寫實頭身範例

標準型範例

真實頭身機器人的手臂

標準型統整

骨架線

肩膀和手的圓形很大

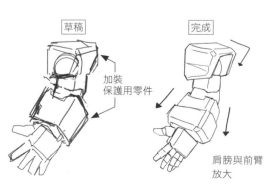

草稿

加裝保護用零件

完成

肩膀與前臂放大

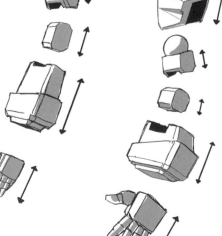

將人體肌肉的起伏應用於變形手法。

三角肌

肱三頭肌

肱二頭肌

前臂肌群

將隆起的肌肉畫成
機器人的手臂剪影。

除了繪製三個面之外,加上
立體的凹凸陰影,就能增加
立體感的資訊量。

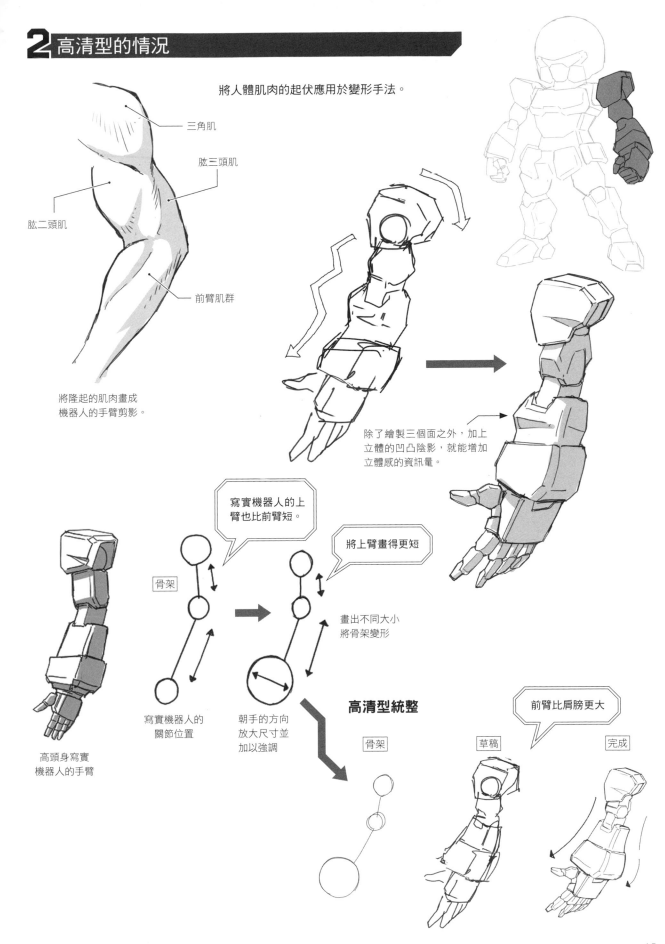

寫實機器人的上
臂也比前臂短。

將上臂畫得更短

骨架

高頭身寫實
機器人的手臂

寫實機器人的
關節位置

畫出不同大小
將骨架變形

朝手的方向
放大尺寸並
加以強調

高清型統整

骨架

草稿

前臂比肩膀更大

完成

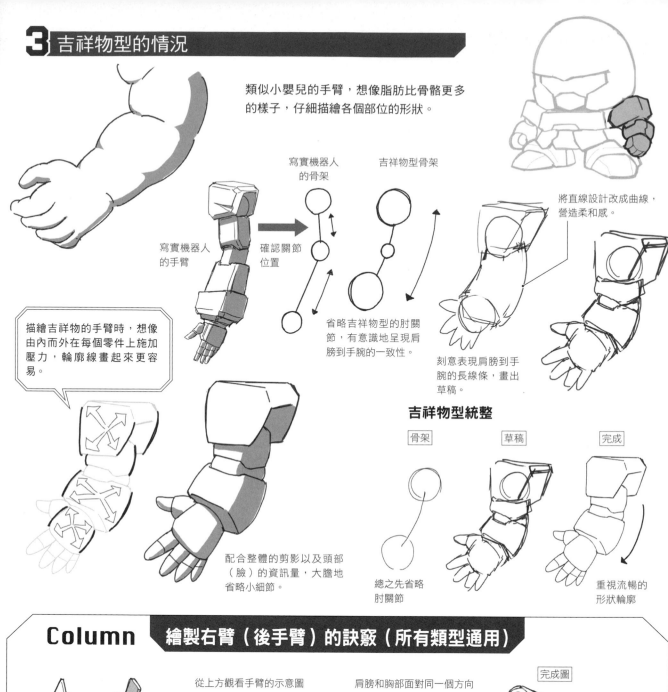

類似小嬰兒的手臂，想像脂肪比骨骼更多的樣子，仔細描繪各個部位的形狀。

寫實機器人的手臂

確認關節位置

寫實機器人的骨架

吉祥物型骨架

將直線設計改成曲線，營造柔和感。

省略吉祥物型的肘關節，有意識地呈現肩膀到手腕的一致性。

刻意表現肩膀到手腕的長線條，畫出草稿。

描繪吉祥物的手臂時，想像由內而外在每個零件上施加壓力，輪廓線畫起來更容易。

吉祥物型統整

骨架　　　草稿　　　完成

總之先省略肘關節

重視流暢的形狀輪廓

配合整體的剪影以及頭部（臉）的資訊量，大膽地省略小細節。

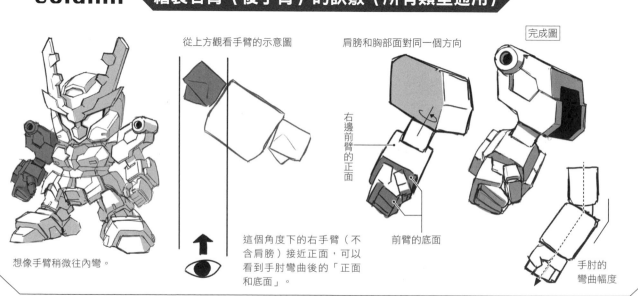

Column 繪製右臂（後手臂）的訣竅（所有類型通用）

從上方觀看手臂的示意圖

肩膀和胸部面對同一個方向

完成圖

右邊前臂的正面

前臂的底面

手肘的彎曲幅度

想像手臂稍微往內彎。

這個角度下的右手臂（不含肩膀）接近正面，可以看到手肘彎曲後的「正面和底面」。

腿部設計的構思方法

以三點透視圖法繪製寫實機器人的腿部,以此範例圖作為參考。畫法跟手臂一樣,將末端變寬的呈現方式應用在變形手法上。

1 標準型的情況

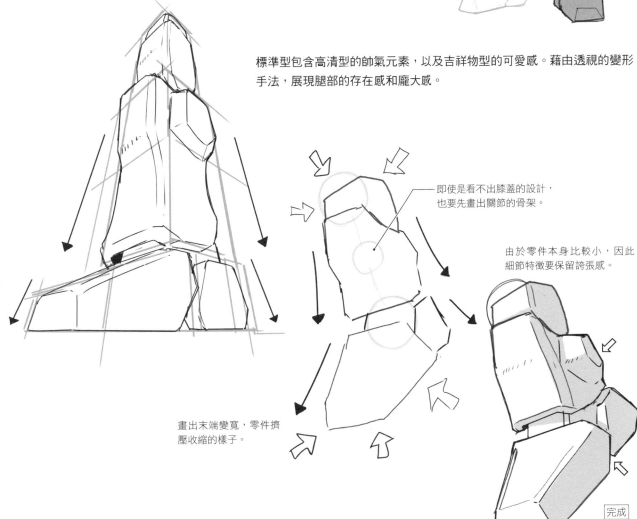

標準型包含高清型的帥氣元素,以及吉祥物型的可愛感。藉由透視的變形手法,展現腿部的存在感和龐大感。

即使是看不出膝蓋的設計,也要先畫出關節的骨架。

由於零件本身比較小,因此細節特徵要保留誇張感。

畫出末端變寬,零件擠壓收縮的樣子。

完成

標準型統整

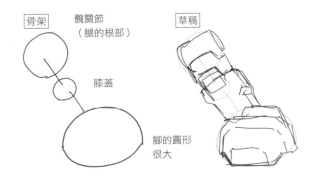

骨架

髖關節
(腿的根部)

膝蓋

腳的圓形很大

草稿

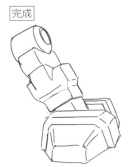

完成

畫出面的形狀或細節就完成了。

高清型就是肌肉的變形！

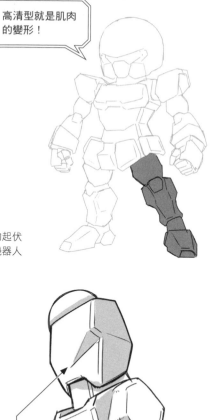

腿的設計也採用人體肌肉起伏的變形手法，畫出緊實的剪影。

臀部的臀大肌以強健的韌帶連接至膝蓋。

腓腸肌

股四頭肌（4種肌肉的統稱，表面看起來只有3塊）

腓腸肌

將肌肉或骨頭的起伏隆起處，畫成機器人的剪影。

關於腳跟的形狀

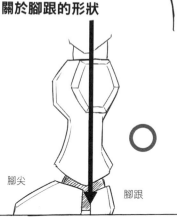

腳尖　　　　腳跟

○

承受體重的重心位於腳跟的起始處，留意重心就能呈現自然的腳部平衡。

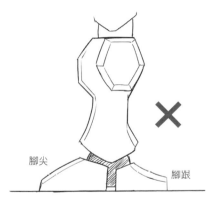

腳尖　　　　　腳跟

✕

導致腳跟看起來有特殊功用。

為了增加面的資訊量，添加更多新的面。

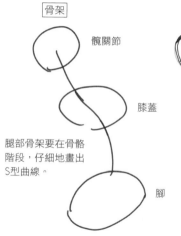

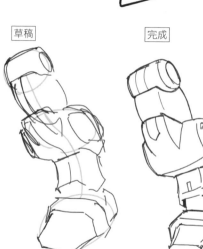

高清型統整

骨架　　　　草稿　　　　完成

髖關節

膝蓋

腿部骨架要在骨骼階段，仔細地畫出S型曲線。

腳

不只要縮小形狀，還要強調特徵。吉祥物型是「可愛」的變形手法。

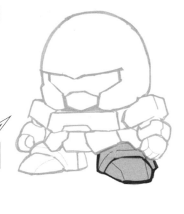

不只要畫出「可愛感」喔！
還要展現「帥氣感」！

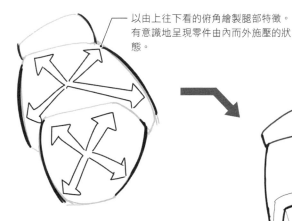

以由上往下看的俯角繪製腿部特徵。
有意識地呈現零件由內而外施壓的狀態。

身體像小嬰兒的腿一樣圓潤豐滿，將這種意象融入變形手法中。

將身體畫成柔軟的東西，類似嬰兒的腿，而不是堅硬的零件。

雖然弧形剪影感覺很柔軟，但集中刻畫斷層或邊角等重點部位，可以製造「機械感」。

關於腳跟的形狀

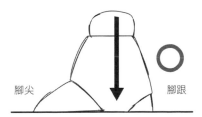

腳尖　　　　　　腳跟

注意重心的位置與腳尖、腳跟之間的平衡。

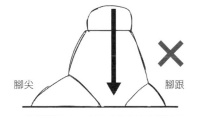

腳尖　　　　　　腳跟

將腳跟放大，會導致前後的形狀看起來像指甲。

吉祥物型統整

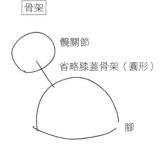

骨架

髖關節

省略膝蓋骨架（圓形）

腳

草稿

完成

注意不要將邊角畫過頭。
想像腳背緊貼在地面上的樣子。

手部設計的構思方法

基本的變形手法

比較看看人真實的手，觀察關節構造等部位，分階段將「寫實比例的手」縮小為「變形機器人的人」。標準型和高清型的手部設計也可以互相通用。

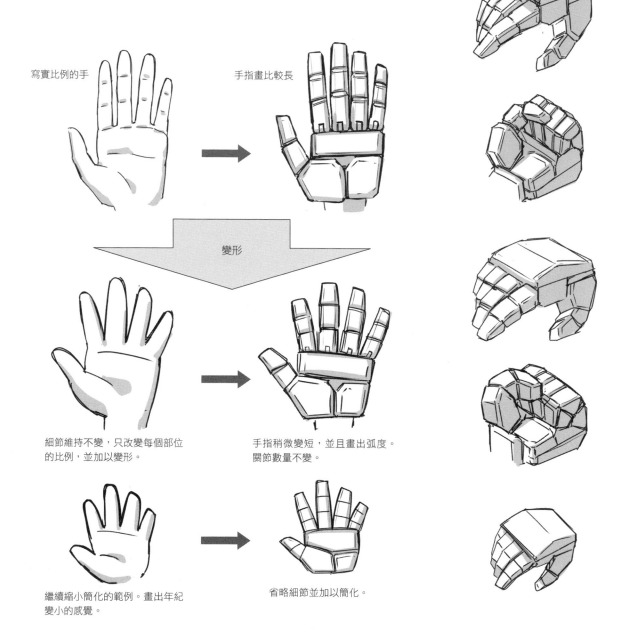

寫實比例的手

手指畫比較長

變形

細節維持不變，只改變每個部位的比例，並加以變形。

手指稍微變短，並且畫出弧度。關節數量不變。

繼續縮小簡化的範例。畫出年紀變小的感覺。

省略細節並加以簡化。

握拳範例

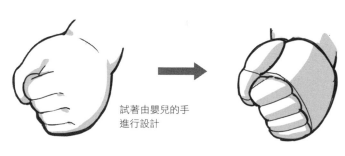

試著由嬰兒的手進行設計

運用圓弧感和緊實感來表現吉祥物型的手。

各式變形手法

運用機器人本身的特性,將構造加以變形。
形狀不一定要畫成「寫實的手」。

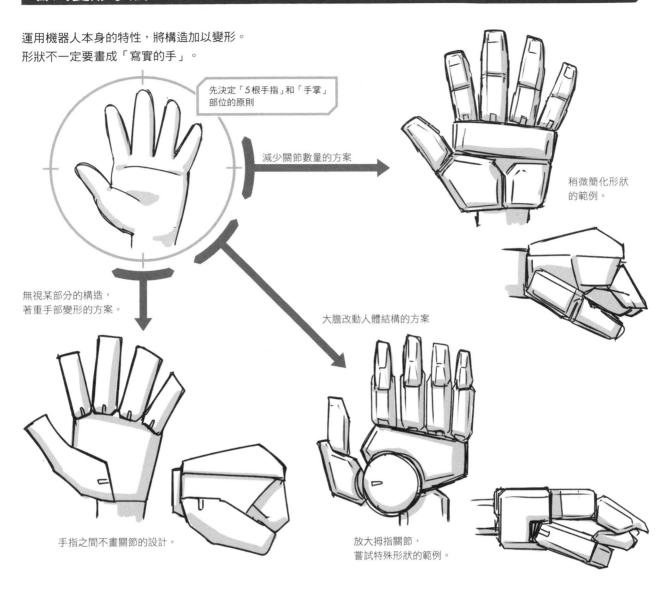

先決定「5根手指」和「手掌」部位的原則

減少關節數量的方案

稍微簡化形狀的範例。

無視某部分的構造,著重手部變形的方案。

大膽改動人體結構的方案

手指之間不畫關節的設計。

放大拇指關節,嘗試特殊形狀的範例。

從四邊形骨架開始畫…類似吉祥物的手部畫法(手張開)

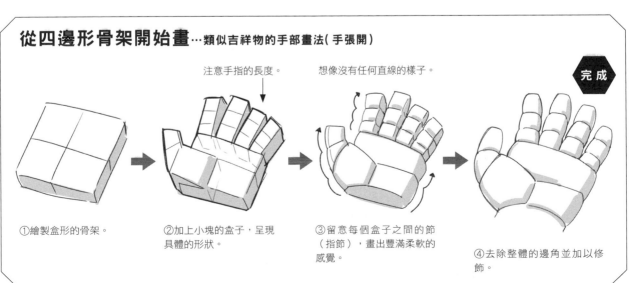

注意手指的長度。

想像沒有任何直線的樣子。

完成

①繪製盒形的骨架。

②加上小塊的盒子,呈現具體的形狀。

③留意每個盒子之間的節(指節),畫出豐滿柔軟的感覺。

④去除整體的邊角並加以修飾。

張開的手(朝下)

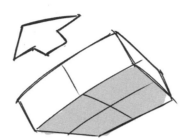

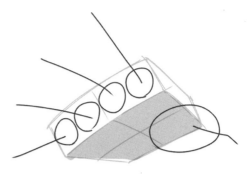

1 繪製盒形的手掌骨架。在這個階段決定手的方向或角度。

2 繪製手指的骨架。仔細捕捉手指根部的位置。

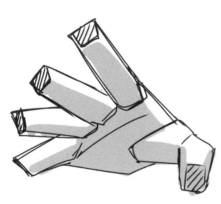

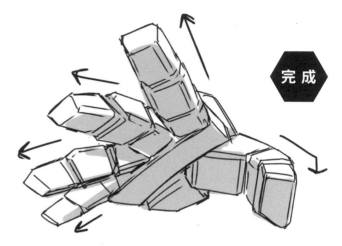

完成

3 剪影要畫清楚。畫出指尖面的朝向,加強插畫的説服力。短小的手指可以展現可愛的變形手法。

4 注意每個部位的厚度與方向,繼續仔細刻畫。

握拳

1 首先,畫出盒子並決定手的角度。從露出手背的角度開始作畫。

2 確認手指根部的位置,並且加上骨架。

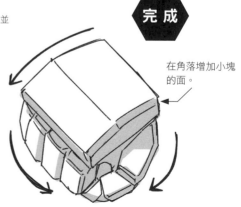

完成

在角落增加小塊的面。

3 畫出手部的肉並呈現剪影。握緊的感覺更能夠表現用力握拳的樣子。

4 在四邊形的零件上畫出交錯的曲線,展現手部表情就完成了。

手部姿勢的範例

相對於手掌的形狀，將手指畫得更粗短，試圖表現出緊緊排列的印象，就能營造變形機器人的可愛感。

握拳

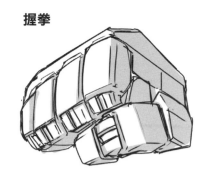

指向遠方

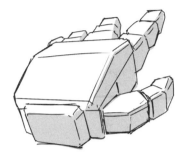

手張開（朝上）

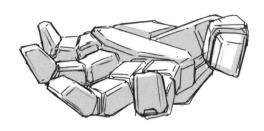

持劍

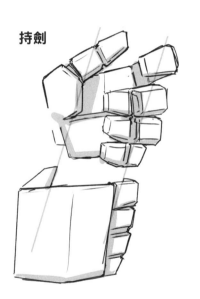

持槍

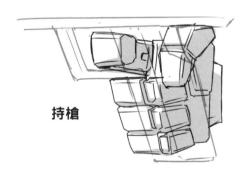

從四角形的骨架開始畫…類似吉祥物的手部畫法（拳頭）

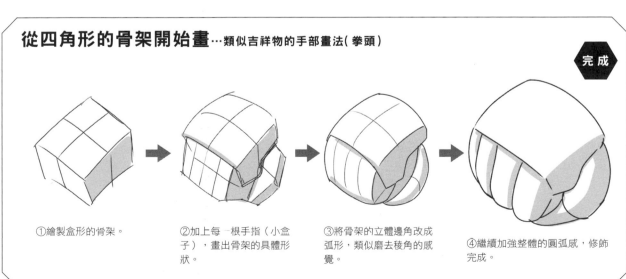

①繪製盒形的骨架。

②加上每一根手指（小盒子），畫出骨架的具體形狀。

③將骨架的立體邊角改成弧形，類似磨去稜角的感覺。

④繼續加強整體的圓弧感，修飾完成。

關於體幹的轉動姿勢

體幹如字面上的意思，是指「身體的軀幹」，通常指的是胴體的部分。變形機器人的胴體很短，零件之間會互相干擾，給人難以擺出轉動姿勢的印象。在插畫中不需要在意部位碰撞的問題，大膽地扭轉身體，畫出帥氣的動作吧！

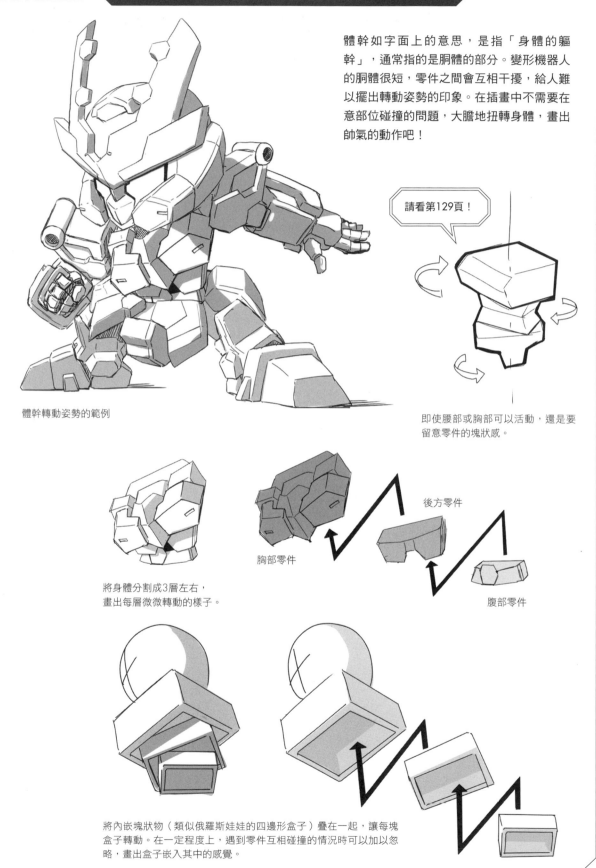

體幹轉動姿勢的範例

請看第129頁！

即使腰部或胸部可以活動，還是要留意零件的塊狀感。

將身體分割成3層左右，畫出每層微微轉動的樣子。

胸部零件

後方零件

腹部零件

將內嵌塊狀物（類似俄羅斯娃娃的四邊形盒子）疊在一起，讓每塊盒子轉動。在一定程度上，遇到零件互相碰撞的情況時可以加以忽略，畫出盒子嵌入其中的感覺。

戰鬥姿勢 「擺好架勢～攻擊」 實例集

1 標準型的情況

畢竟不是動作激烈的姿勢，要記得注意手腳的走向，以及細緻的表情。

空手動作1

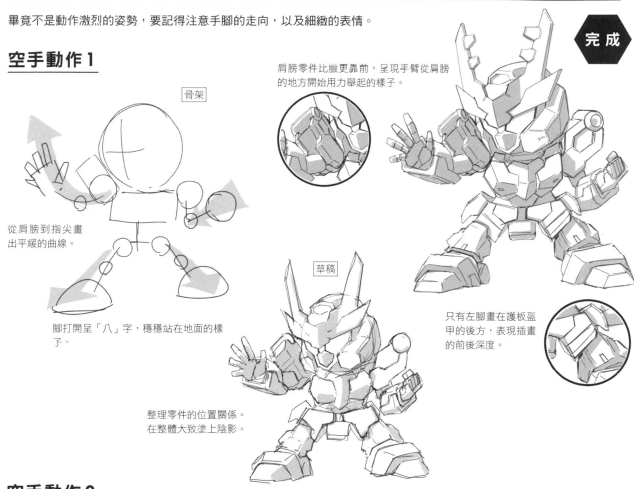

骨架

從肩膀到指尖畫出平緩的曲線。

腳打開呈「八」字，穩穩站在地面的樣子。

肩膀零件比臉更靠前，呈現手臂從肩膀的地方開始用力舉起的樣子。

草稿

整理零件的位置關係。在整體大致塗上陰影。

完成

只有左腳畫在護板盔甲的後方，表現插畫的前後深度。

空手動作2

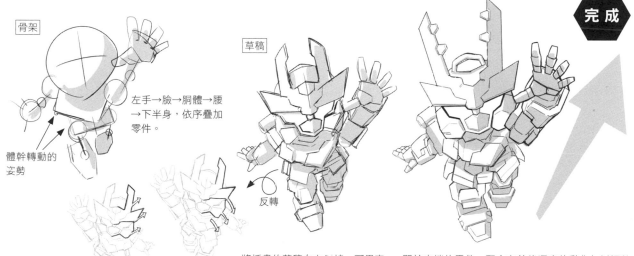

骨架

體幹轉動的姿勢

左手→臉→胴體→腰→下半身，依序疊加零件。

想像臉往箭頭方向拉提，修正歪掉的臉。

反轉

草稿

將插畫的草稿左右反轉，可用來確認繪畫過程中沒注意到的歪斜部分。如果不謹慎地描繪骨架，就有可能像這樣出現頭部右側下垂的狀況。

完成

關於末端的零件，配合有前後深度的動作加以調整比例，可以發揮表演效果。此外，有強弱變化的線條也能製造距離感。

持劍動作

骨架

畫出上（後）方的武器與右手→頭部（臉）與胸部的位置關係，增加氣勢感。

注意零件的位置並畫出骨架。

草稿

作畫時需一邊確認突出的左手臂與左腿的位置，以及被遮住的腰部。

完成

實際上左肩比頭部更後面，但為了製造距離感，因此將整個手臂畫在最前方。

持槍動作

骨架

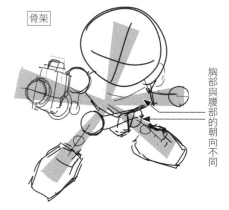

胸部與腰部的朝向不同

零件末端呈放射狀擴散的布局。低頭身Q版人物也能展示大動作。以俯角觀看體幹轉動的姿勢。

草稿

視線看向槍口的方向。光源設定在右上方，在機器人身上大致畫出陰影。

完成

確認立體感與存在感的提示

畫出假想的板子，試著整理零件的朝向。
即使表面的刻畫很少，只要將重要的面畫清楚，就能充分表達動作。

將面的方向畫清楚，加上細部或輪廓的高低變化，加以修飾完成。

高清型的四肢比較長，頭身可能會在加上動作後產生變化，因此需要暫時以圓形作為一顆頭的比例，一邊確認比例一邊繪製骨架。兩腿打開與肩同寬，呈現站立姿勢，以 4 頭身為尺寸的參考基準（請參照第26頁）。

空手動作

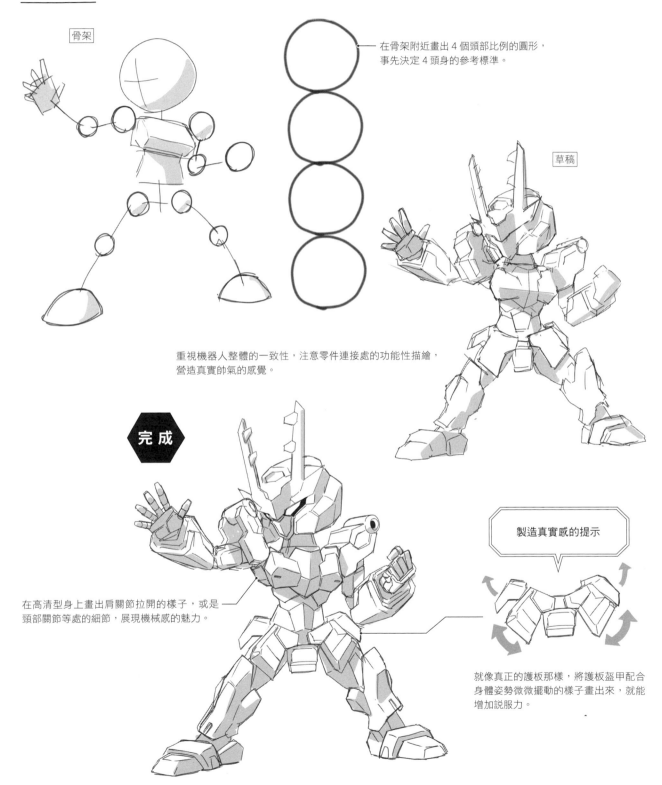

骨架

在骨架附近畫出 4 個頭部比例的圓形，事先決定 4 頭身的參考標準。

草稿

重視機器人整體的一致性，注意零件連接處的功能性描繪，營造真實帥氣的感覺。

完成

在高清型身上畫出肩關節拉開的樣子，或是頭部關節等處的細節，展現機械感的魅力。

製造真實感的提示

就像真正的護板那樣，將護板盔甲配合身體姿勢微微擺動的樣子畫出來，就能增加說服力。

持劍動作

如同歌舞伎表演在情緒高潮時擺出「固定動作」的樣子，呈現左手往前推，握著武器的手在後方大大伸展的姿勢。

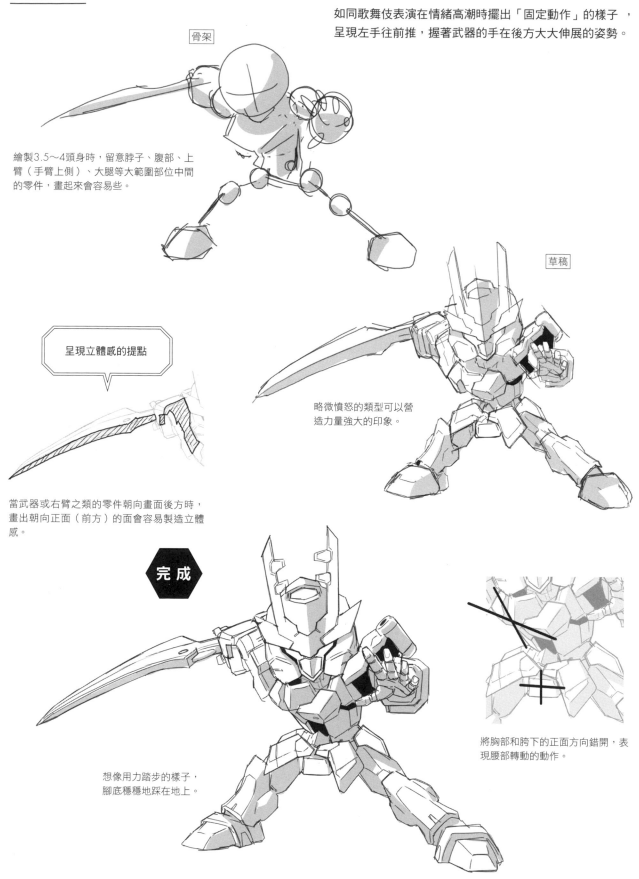

骨架

繪製3.5～4頭身時，留意脖子、腹部、上臂（手臂上側）、大腿等大範圍部位中間的零件，畫起來會容易些。

草稿

略微憤怒的類型可以營造力量強大的印象。

呈現立體感的提點

當武器或右臂之類的零件朝向畫面後方時，畫出朝向正面（前方）的面會容易製造立體感。

完 成

想像用力踏步的樣子，腳底穩穩地踩在地上。

將胸部和胯下的正面方向錯開，表現腰部轉動的動作。

持槍動作

高清型的畫法跟人體姿勢一樣,將肌肉構造當作變形手法的參考依據。

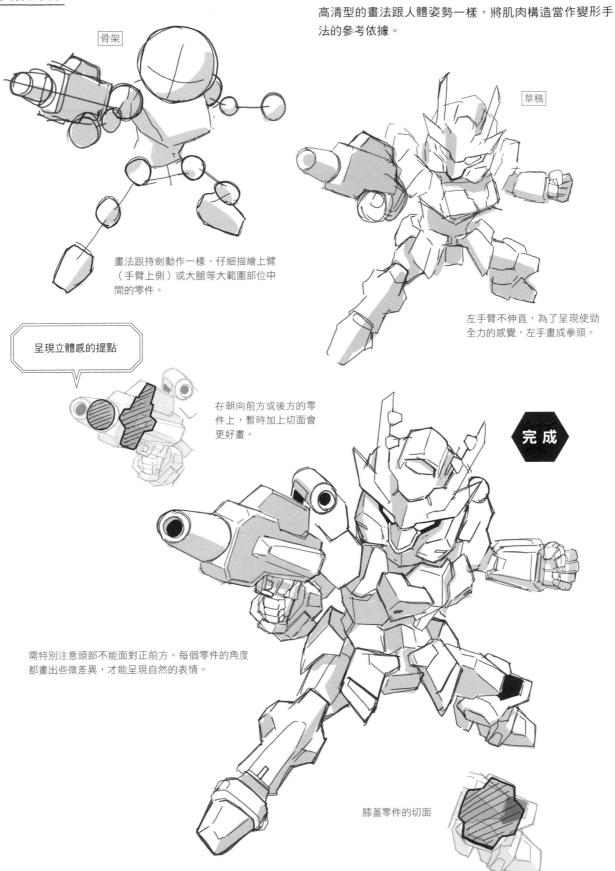

骨架

畫法跟持劍動作一樣,仔細描繪上臂(手臂上側)或大腿等大範圍部位中間的零件。

草稿

左手臂不伸直,為了呈現使勁全力的感覺,左手畫成拳頭。

呈現立體感的提點

在朝向前方或後方的零件上,暫時加上切面會更好畫。

完成

需特別注意頭部不能面對正前方。每個零件的角度都畫出些微差異,才能呈現自然的表情。

膝蓋零件的切面

低頭身機器人比較難看出動作，需要透過頭、手、腳部末端的布局來確認動作。

空手動作 1

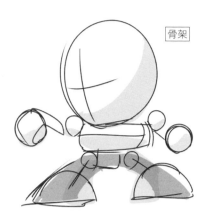

骨架

將下半身的骨架畫成圓弧形，擺出穩如泰山的架勢。

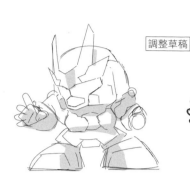

調整草稿

頭身有點畫太高了，於是進行調整。

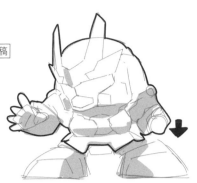

將整體上下壓縮，「腰部以上的部位」往下移，壓低頭身。

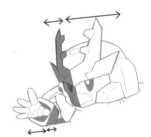

吉祥物型用來表示立體感的線條很少，藉由角度來設想看不見的地方，就能說明零件的方向。

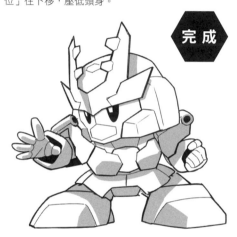

完成

空手動作 2

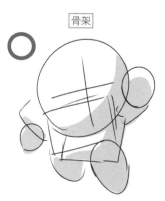

骨架

這是身體往上下左右散開的動作，如果不畫出零件交疊的樣子，頭身就會不小心變長，務必多加注意。

四肢受到動作的影響而導致空間過大，看起來像高頭身的變形效果。

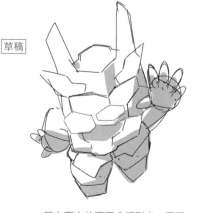

草稿

朝向下方的面不會照到光，需要確實塗上陰影。

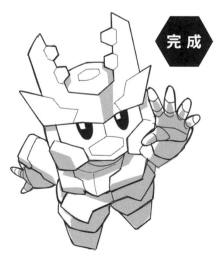

完成

腰部的護板盔甲本來是可開關的活動式零件，但吉祥物型的變形手法會省略細部的描繪。但相對地，只在後方的左腿上畫陰影，藉此表示前後距離及腿部可活動的設定。

持劍動作

骨架

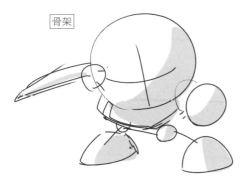

在四肢很短的情況下，看不清楚動作。

草稿

注意零件的方向，
仔細刻畫細節。

最前面的手臂和肩膀，
跟臉疊在一起。

清楚地露出胸部上方的面，
使前彎的姿勢更有說服力。

完成

加入簡單的特效，
清楚呈現劍的移動狀態。

改為效果線的風格。

手持武器時，重要零件之間的距離相近，所以只要
考慮頭、手、腳、武器的位置就能表現動作。

持槍動作

骨架

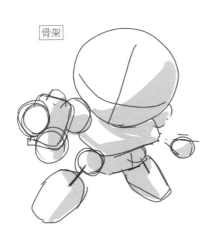

在一定的程度上，零件的位置和臉
的朝向可用來說明動作。

草稿

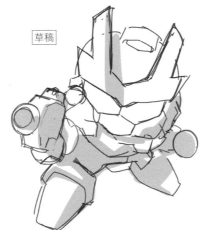

有些部位陷進去也不必在意。
嚴重互相干擾的動作無法用於塑膠模型，
因此比較適合插畫。

注意臉部正面及胸部
正面的朝向。

完成

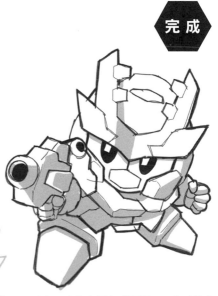

從前方開始依序疊加「圖層」，分別是武
器、右手臂、右肩、胴體、左手臂等，繼續
進行修飾。

1 標準型的情況　3頭身

畫法

描繪有動態感的姿勢時，運用圓形或四邊形之類的簡單圖形，從骨架開始，畫出類似金屬線連接的「金屬絲人偶」。依據第58頁開始講解的各種零件設計，使用0.5毫米的自動鉛筆及影印紙繪製草稿。

描繪

速寫以對戰架勢應對敵人的場景。機器人浮在空中的示意圖。

正中線

分割面的線條

腰部骨架　脊骨

1 以簡單的形狀繪製各部位的骨架線。頭畫成圓形，胸部則是類似盒子的形狀。雖然腿因為伸直而看起來較大，但比例是3頭身。

2 在胸部畫出正中線，決定身體的朝向，並加上分割橫向面的線條。脊骨（身體的軸）將胸和腰的骨架連接起來，髖關節畫成小圓形。

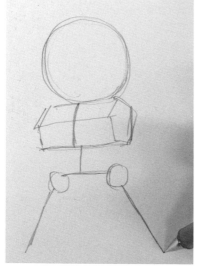

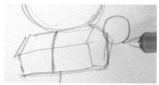

4 將前方左肩的關節畫成圓形。

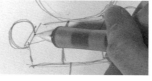

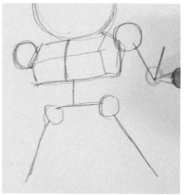

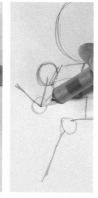

3 由於腿站得很直，所以可以省略膝蓋的關節，拉出筆直的骨架線。

5 後方右肩的關節畫小一點。

6 決定好膝關節的位置後，以直線連接並畫出手臂的彎度。

7 右手臂也以同樣的方式連接肩膀和手肘。

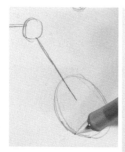

8 將左腳畫成大橢圓形。後方的右腳則畫小一點。

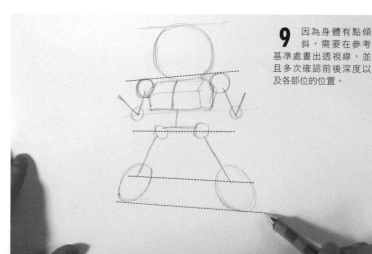

9 因為身體有點傾斜，需要在參考基準處畫出透視線，並且多次確認前後深度以及各部位的位置。

骨架構造完成 →

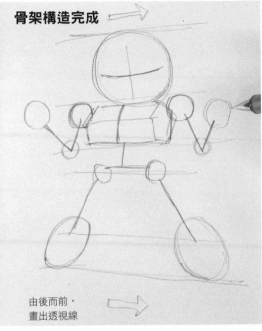

由後而前，
畫出透視線 ⇨

10 決定臉的朝向，完成骨架的輔助線。

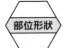
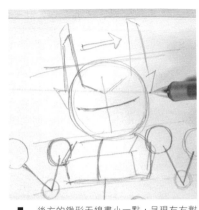

1 後方的鍬形天線畫小一點，呈現左右對稱的樣子。

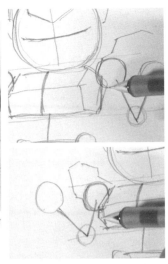

2 畫出肩膀和胸部零件的形狀。

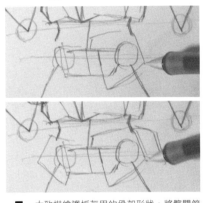

5 大致描繪護板盔甲的骨架形狀，將髖關節畫在盔甲裡。

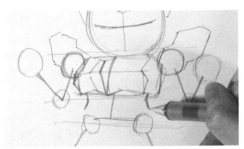

3 增加胸部零件的立體感，描繪腹部凹陷的線條。

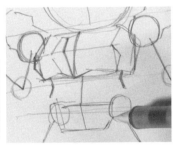

4 畫出連接髖關節的部位。

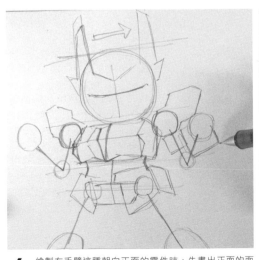

6 繪製左手臂這種朝向正面的零件時，先畫出正面的面（手腕根部），再畫後方的面。

——後方的面

7 連接四個角以表現立體感。

8 手部的立體感一樣以面的形式繪製。

9 畫出立體的零件骨架。

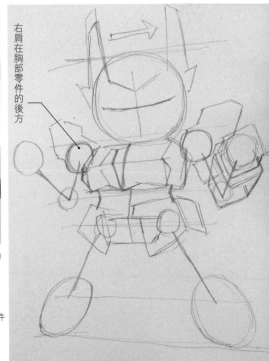

右肩在胸部零件的後方

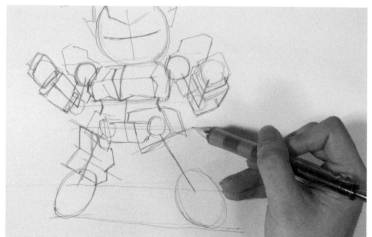

1 右手臂也要畫出面的朝向,表現立體感。

2 以斜線對齊面的方向,更容易畫出骨架。

3 左腿也要加上斜向輔助線。大概捕捉大腿根部的角度,描繪左腿面的方向。

腳踝的關節

根部的關節

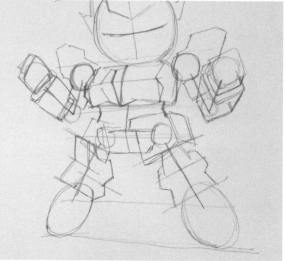

4 具體描繪零件的剪影。

5 已經可以看出兩手臂和腿的輪廓了。

6 在面的轉折處畫出骨架的透視線,一邊確認形狀一邊繪製腿的外觀。

7 左腳腳背的設計也一樣,沿著面的方向畫線。

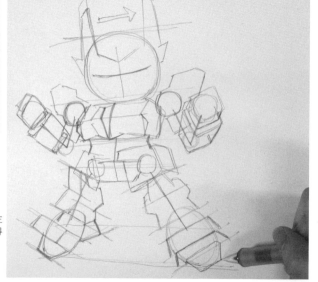

8 互相比較一下右腳和左腳,擦除骨架線,取得平衡並仔細刻畫。

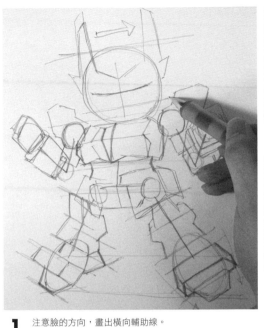

1 注意臉的方向，畫出橫向輔助線。

2 臉與頭（額頭）的面積比為1：1，仔細刻畫臉部。

3 眼睛和嘴巴的比例也是接近1：1。

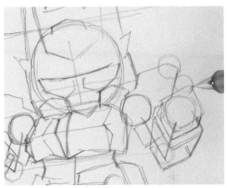

4 增加肩膀的關節零件。原始設計是參考第17頁的機器人。

標準型3頭身

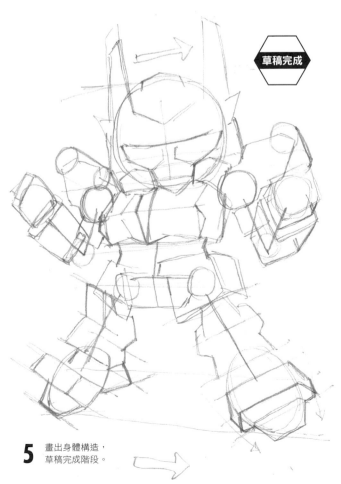

草稿完成

5 畫出身體構造，草稿完成階段。

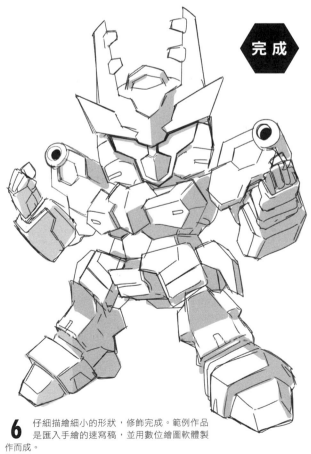

完成

6 仔細描繪細小的形狀，修飾完成。範例作品是匯入手繪的速寫稿，並用數位繪圖軟體製作而成。

畫法

速寫 4 頭身高清型的戰鬥架勢。以金屬線連接簡單的圖形，捕捉身體的骨架構造，一起描繪動作吧！

繪製與第85頁標準型機器人相同的姿勢。

描繪

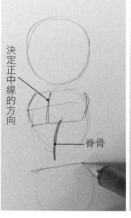
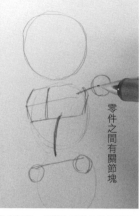
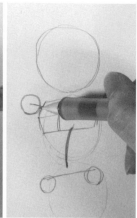

決定正中線的方向

脊骨

零件之間有關節塊

1 畫出 4 個圓形作為頭身的參考標準，組裝金屬線人偶的骨架。
由於胸部很挺，因此要加上彎曲的脊骨骨架線。

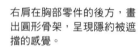

右肩在胸部零件的後方，畫出圓形骨架，呈現隱約被遮擋的感覺。

2 高清型不省略任何關節，看起來比較帥氣，手肘或膝蓋也要確實將骨架畫出來。

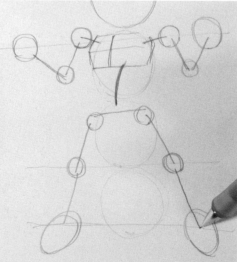

3 畫出透視線，確認左右腿的位置關係。

4 加入十字線，決定臉的朝向。畫出臉微微偏移正面，向下收起下巴的樣子。

骨架完成

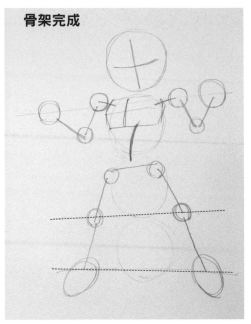

5 將參考基準的關節連接起來，右腳畫小一點，藉此呈現前後深度。

部位形狀

頭～胸～腹部與腰部

1 考慮額頭和臉的比例，再次確認眼睛上方的線條。

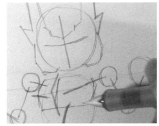 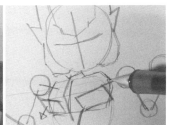

2 在突出的胸部上畫出骨架線，面的方向朝下。

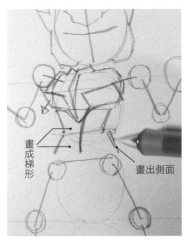 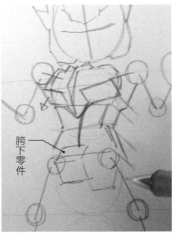

畫成梯形　畫出側面　胯下零件

3 畫出腰部凹陷處側面的立體感後，以胯下零件和護板盔甲包覆腰部。

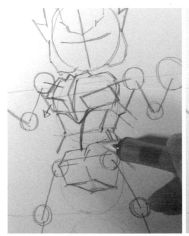 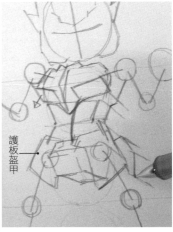

護板盔甲

4 護板盔甲一樣需要大概畫出每個面的朝向。

採取微微仰頭的角度，因此大膽強調胸部或胯下等部位「朝向下方的面」。

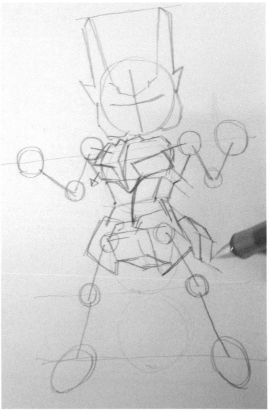

5 畫出側面的形狀以增加立體感。

1 肩膀前端的圓柱是用來表示肩膀傾斜度的指針。以盒形呈現前臂的立體感。

2 大概畫出一塊一塊的面，以便掌握上臂和前臂的位置。

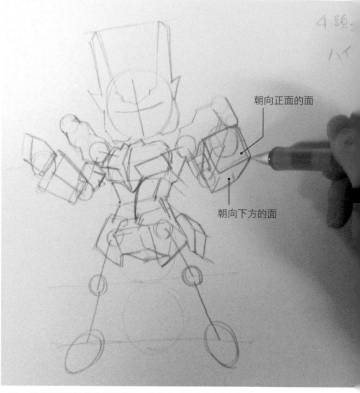

朝向正面的面

朝向下方的面

3 繪製角度面向前方的零件時，先畫出正面（手腕的根部）。接著仔細繪製朝向下方的面。

4 畫出立體的手部零件。畫出盒形骨架後，應該會更容易看懂重疊處的構造。

朝向正面的面

5 畫出斜向輔助線，從右腿正面的面開始組裝。

6 留意每個零件的正面朝向哪個方向，並且畫出正面。接著繼續繪製側面。

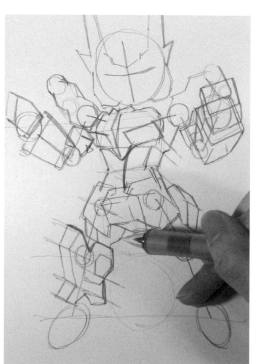

7 描繪隱藏的關節，讓可活動的部分看起來更有說服力。

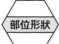

部位形狀

左腿與臉

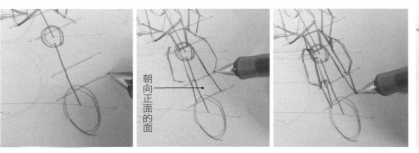

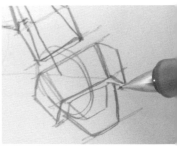

1 左腳幾乎向正面,一樣利用輔助線(透視線)對齊面的方向,並且繼續作畫。從正面的面開始畫,再加上凹凸起伏的側面。

3 在包覆腳背的零件細部,增加小塊的面。

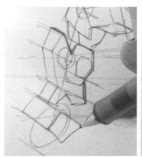

2 在每個立體的彎折處畫出透視線,確認彎度並加以調整。

4 畫出臉部的骨架線。原始設計參考第19頁。

高清型4頭身

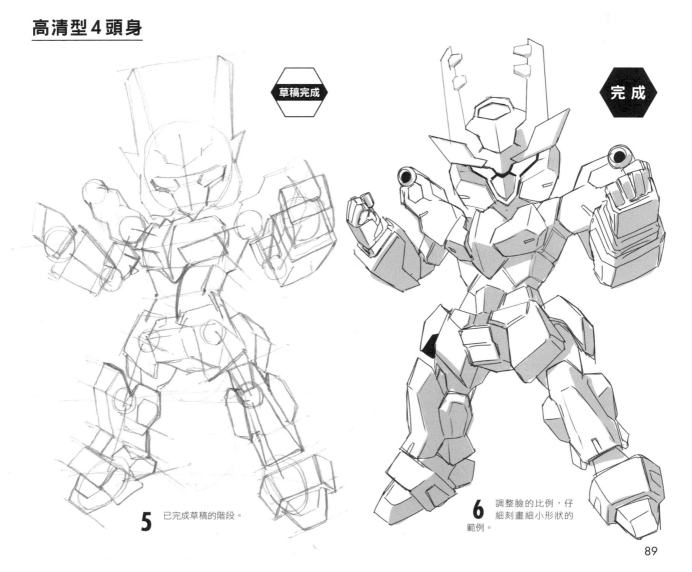

草稿完成

完成

5 已完成草稿的階段。

6 調整臉的比例,仔細刻畫細小形狀的範例。

畫法

雖然作畫順序與其他變形機器人相同,但需注意避免頭身改變。

繪製與第85頁、第89頁
變形機器人相同的動作。

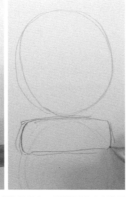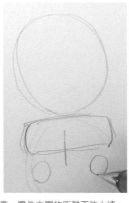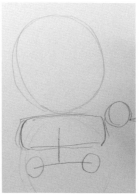

畫 2 個圓形

1 以簡單的形狀繪製各部位的骨架。描繪形狀時應該注意,零件之間的距離不能太遠。

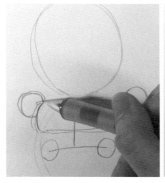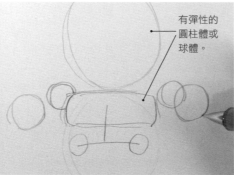

有彈性的
圓柱體或
球體。

骨架完成

以曲線描繪手臂的骨架

2 畫出圓形的右肩並與胸部相疊,拳頭則畫在前面。

3 幾乎沒有大腿或小腿,直接在髖關節下方畫出腳。

 部位形狀 > 頭~胸部與腰

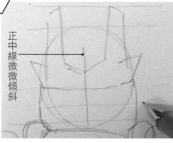

正中線微微傾斜

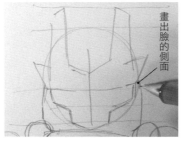

畫出臉的側面

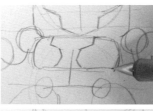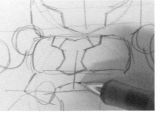

2 仔細刻畫各個部位。藉由平緩的曲線呈現柔和形象。

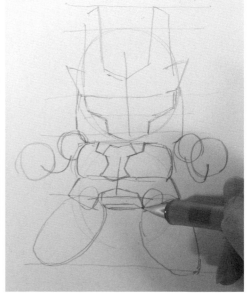

1 臉畫得比額頭大。

3 在胸部和腰部加上盔甲。

部位形狀

腿、手臂與臉

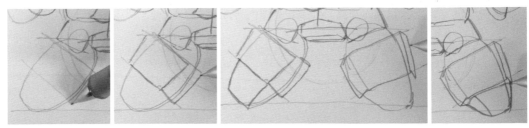

1 不要在骨架的形狀上增加太多資訊，省略指尖之類窄面積的面，減少線條的數量。

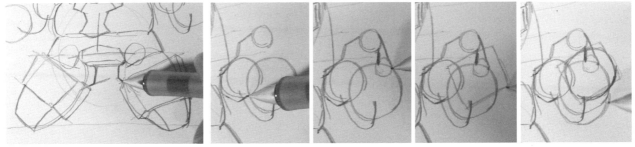

2 修整兩腿之間及胯下零件的下面，呈現立體感。

3 雖然有肘關節，但比起零件構造，「手臂彎曲」的形象更優先，使用曲線骨架。

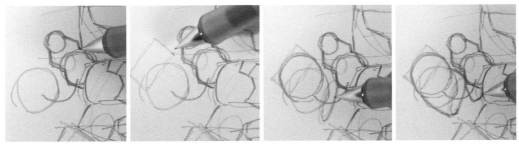

4 想像在狹窄的空間裡塞入更多細節，畫出肩膀零件和手臂的輪廓。

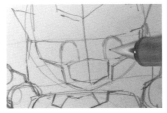

5 眼睛的下半部埋入面具，呈現往下看的視線。

吉祥物型2頭身

> 請以這個草稿為基底，隨心所欲地完成插畫吧！

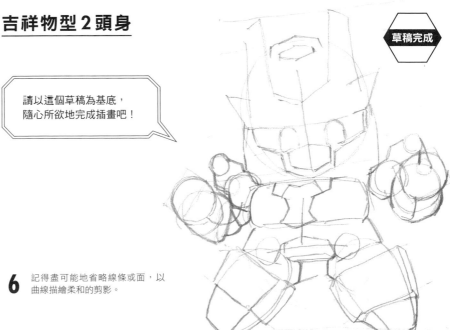

草稿完成

6 記得盡可能地省略線條或面，以曲線描繪柔和的剪影。

繪製戰鬥姿勢「揮拳攻擊」

1 標準型的情況　3頭身

畫法

身體往前方傾斜的姿勢，需畫出每個零件交疊的樣子。

藉由前後方的手臂強調透視感，並且強調姿勢的動向。

描繪

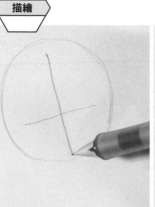
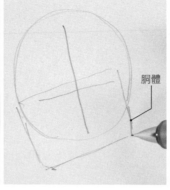

胴體

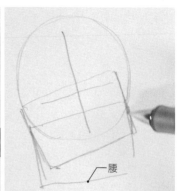

腰

1 在圓形的頭部骨架中畫出十字線，表示傾斜度。依序疊加頭→胴體→腰，繼續作畫。

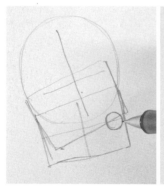
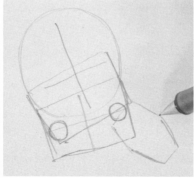

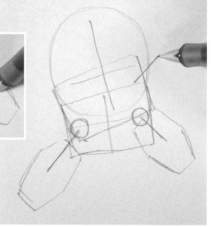

3 以線條連接髖關節和腳。

2 在髖關節中加入小圓形，決定腿的位置。為了看出零件的位置關係，零件交疊而看不見的地方也要畫出骨架。

4 將肩膀的方向和手臂的動作加以組合。

肩膀

拳頭

5 想像肩膀和拳頭的位置關係，並且連在一起。

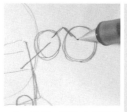
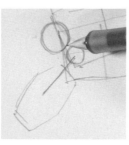

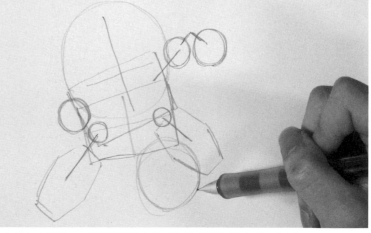

6 比較一下左右肩膀的位置。

7 在前方畫出大大的拳頭以製造氣勢。前面的手比後面的左手大2倍左右。

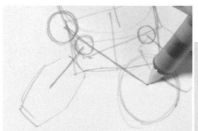

8 打算將手臂畫在胸部上，肩膀的底部到整個手臂都往前伸。

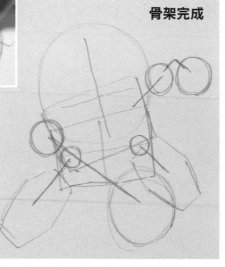

骨架完成

9 以簡單的形狀組成骨架，慢慢畫出立體感。

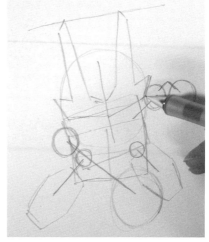

關節零件（圓柱）朝向側面。

1 畫出天線和眼睛的線條。

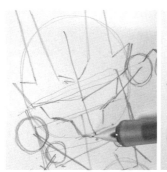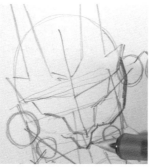

2 將臉部零件的剪影畫清楚，捕捉臉部的特徵。

3 決定肩膀關節零件的朝向後，將手臂畫出來。

4 零件由前而後依序相疊，將左手臂組合起來。因為手臂是舉起來的，肩膀的上面（上方的面）會面向前方。

5 將往前突出的肩膀及右手臂根部的角度畫出來。

93

1 將手腕根部的面畫成四邊形。

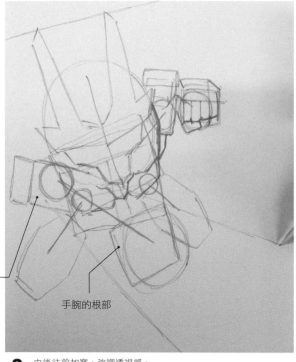

右肩的底面朝向前方

手腕的根部

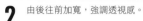

2 由後往前加寬，強調透視感。

3 利用透視盒繪製前臂。

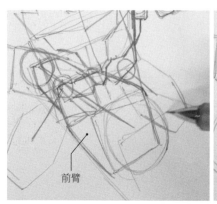

前臂

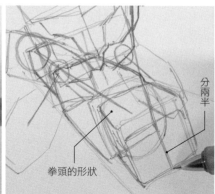

拳頭的形狀

分兩半

繼續分割兩半，
畫出手指的線條。

4 從手臂的根部到拳頭的正面，想像切面愈來愈大，並且畫出透視感。

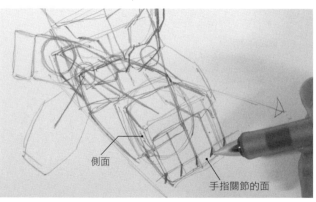

側面

手指關節的面

5 雖然面積很窄，但只要仔細描繪拳頭的側面，以及握緊的手指面，就能提升整個手臂的立體感。

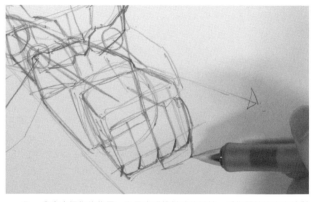

6 畫出大拇指的位置。為了表現機械感的設計，手指關節要直直地對齊，不畫曲線。

94

部位形狀

左腿、右腿與頭

1 確認髖關節,繪製腿的根部。

2 繼續描繪後方左腿的面。

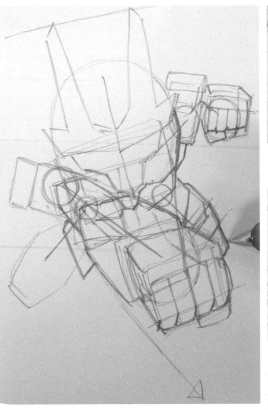

3 想像左腿和前方右臂的距離,清楚畫出區分兩者形狀的輪廓。

4 因為腿會往畫面後方伸展,於是大膽畫出腳踝內側的面,增加說服力。

5 留意機器人的視線方向,並調整臉部表面。由於頭部略帶俯角,因此可以看到額頭上方的設計。

標準型3頭身

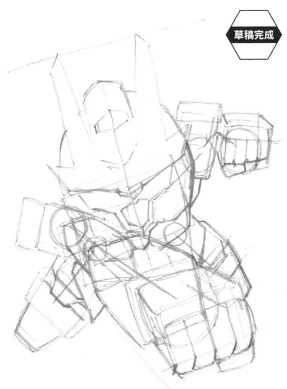

草稿完成

6 兩腿往左右兩側打開,加強前後方的距離感。

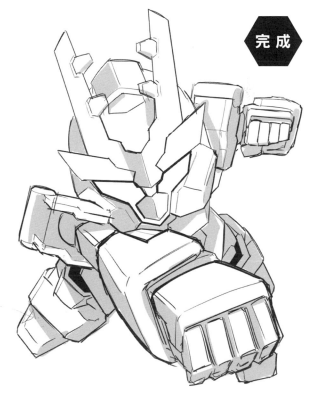

完成

7 添加更多細小的面或細節,修飾完成的範例。只在右臂畫出浮誇的透視感,增加魄力與氣勢。

畫法

高清型的手臂和腿很長，可以展現多種姿勢動作。

繪製與標準型相同的「揮拳攻擊」動作。

描繪

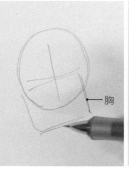

胸

腹部
腰部

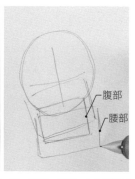

1 在圓形的頭部骨架上，加入十字線以表示傾斜度。疊加頭→胸→腹部→腰部，小心注意頭身和零件的大小比例，並且繼續作畫。畫出四邊形的胴體骨架，分別決定胸部和腹部的位置。

2 在腰部骨架加入圓形的髖關節。

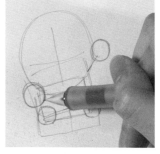

3 決定肩膀關節的位置並畫出圓形。身體被擋住的部分，也要畫出骨架以確認位置關係。

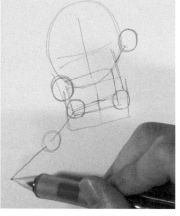

4 以線條連接右腿髖關節和膝蓋關節，決定腳的位置。

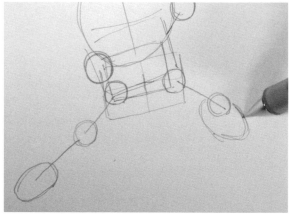

5 繪製左腿，疊加膝蓋關節和腳的位置。之後再畫短線條，製造前後深度。

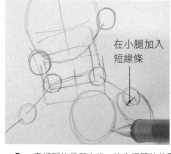

在小腿加入短線條

6 畫好腿的骨架之後，決定手臂的位置。前方右拳比後方左拳大2倍左右，以直線連接拳頭和肩膀。

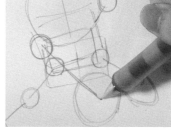

骨架完成

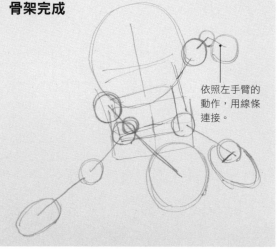

依照左手臂的動作，用線條連接。

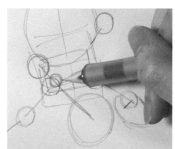

7 畫出右手臂的肘關節後，繼續繪製左手臂的骨架。

8 畫出後方的左手臂。藉由前後拳頭的大小差異來表現距離感。

1 繼續繪製天線或臉。仔細刻畫頭（額頭）和臉，面積比是1：1。因為微微低頭的關係，臉的比例要畫小一點。

2 畫出重疊的臉頰和胸部的面，表示前後位置關係。

3 胸部或腰部護板盔甲的上面（上方的面）朝向前方，展現身體前傾的姿勢。

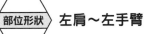

關節零件朝向側面

1 將關節零件（圓柱）的方向作為指針，思考左肩和左臂的角度。配合第89頁高清型的「戰鬥架勢」設計並繼續作畫。

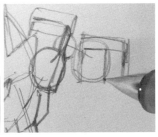

2 肩膀到上臂的區塊在身體的後方。一個一個分別畫出前臂朝向前方的面，以及拳頭的面。

3 先仔細刻畫拳頭的形狀，但不能畫太大，增加前臂的立體感。

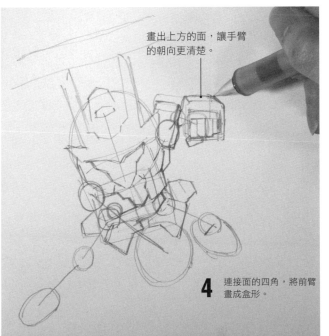

畫出上方的面，讓手臂的朝向更清楚。

4 連接面的四角，將前臂畫成盒形。

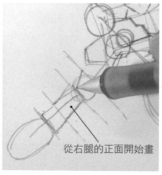
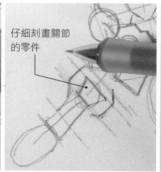
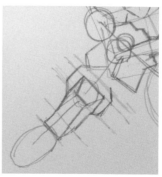

加入橫向輔助線

從右腿的正面開始畫

仔細刻畫關節
的零件

1 由於腿會稍微往後伸,所以膝蓋的上面(朝上的面)要面對前方。腿變短會讓頭身看起來變矮,作畫時需要保留隱藏部分和露出部分的長度。

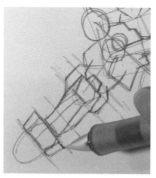

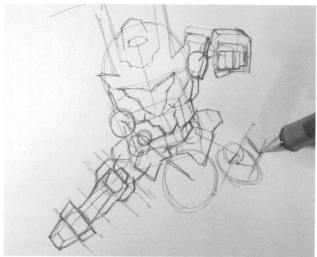

2 腳背的零件和腳尖,上面都要朝向前方。

3 將左腳腳背零件的前後深度畫出來。

關節零件

4 左腿會往正後方伸展,可以將腿想像成切片後的「切面」(參照第79頁)。「切面」要面對正前方。

5 繪製右手臂時,首先從手腕底部的面開始畫。

6 接著畫出前臂後方的面,呈現類似盒子的立體形狀。上臂也畫成盒形,製造遠近感。

7 先畫立體走向的面（手腕的根部、拳頭的正面等）的骨架，以便掌握形狀比例。

8 繼續描繪各個部位的細節。

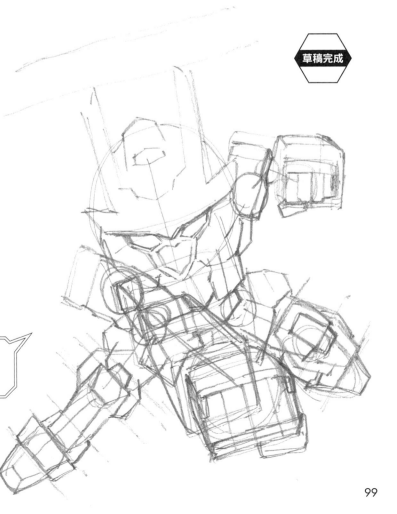

草稿完成

高清型4頭身

9 頭因為微彎的右臂或姿勢的影響而感覺
會比較大，會在清理線條（整理成乾淨
的線稿）時，加以確認並修正。

以這個草稿為基底，隨心
所欲地完成插畫吧！

畫法

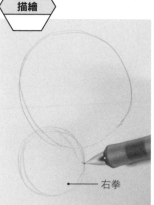

描繪

繪製「揮拳攻擊」的姿勢。由於難以看清吉祥物型的關節位置,需要一邊確認大部位的重疊情況,一邊畫出骨架。

右拳會跟臉、髖關節重疊,速寫時需要注意比例大小。

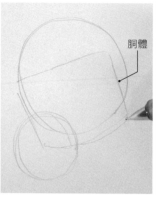

胴體

右拳

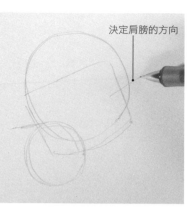

決定肩膀的方向

1 注意頭身,畫出形狀簡單的骨架。一開始先訂好頭和右拳的大小。依序疊加頭→胴體→腿,構思零件之間的大小比例。

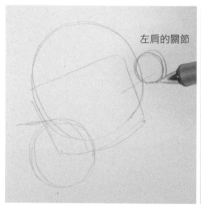

左肩的關節

右肩的關節

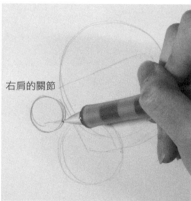

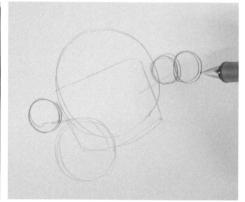

2 藉由交疊的零件或上下位置關係來表達動作。畫出左右肩膀的關節位置。

3 左拳的骨架畫得比較小。

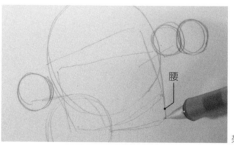

腰

4 身體呈現微微轉動的姿勢。為了確認腿部位置,腰的骨架也要畫出來。

5 畫出圓形的髖關節,以直線決定腿的朝向。

6 畫出橢圓形的腳部骨架。腳尖前端的面是平的。

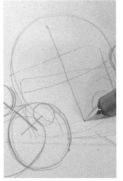

7 將做出揮拳姿勢的右臂骨架畫出來。為了不讓手臂看起來太長，將手臂畫在與身體骨架重疊的位置。

8 在頭的骨架上畫出十字線，藉此表示傾斜度。

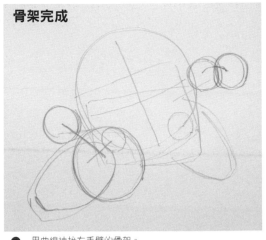

骨架完成

9 用曲線連接左手臂的骨架。

部位形狀

頭、右拳

將臉部面罩畫窄一點，呈現低頭的感覺。

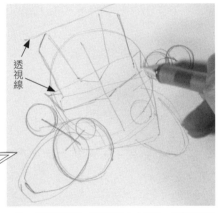
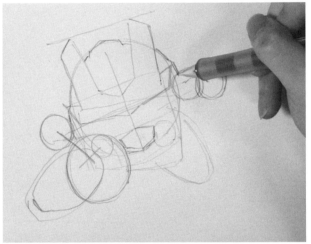

透視線

1 畫出透視線，注意避免左右歪斜，將鍬形的天線畫出來。

2 因為頭部和肩膀重疊，需要一邊確認輪廓，一邊繪製草稿。

3 在拳頭骨架的中央畫出分割線，開始描繪手指。

4 不使用盒形骨架，儘量以曲線組成手指。

5 拇指的線條也是曲線，畫出圓弧感。

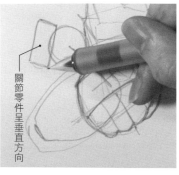

關節零件呈垂直方向

1 利用傾斜的圓柱形關節零件表示肩膀的朝向。

2 以流暢的曲線連接肩膀關節到拳頭的區塊。

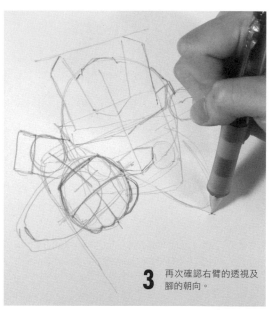

3 再次確認右臂的透視及腳的朝向。

4 優先呈現手臂的柔軟度，利用一些線條製造立體感。

關節零件朝向側面

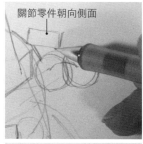

5 利用圓柱的朝向畫出肩膀的方向，接著繪製拳頭。

6 大概畫出手臂的外型。稍微擦除小指以呈現圓弧感。

正面骨架

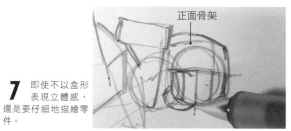

7 即使不以盒形表現立體感，還是要仔細地描繪零件。

8 修整臉（面具）的輪廓。

1 仔細刻畫重疊的胴體和腰。不畫出所有線條，只畫剪影就好。

2 畫出輔助線，仔細描繪左腳腳背。

> 直線的地方也是「由內而外加壓」，想像豐滿的樣子，畫出圓弧感。

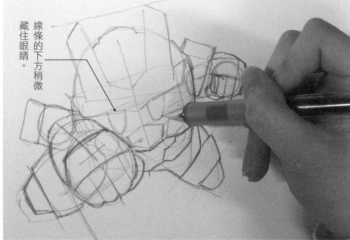

線條的下方稍微藏住眼睛。

3 右腳腳背的零件以同樣的方式繪製。

4 天線下方的線條遮住眼睛，強調微微低頭的感覺。

吉祥物型 2 頭身

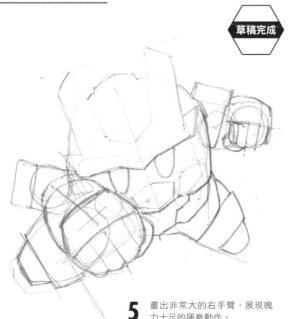

草稿完成

5 畫出非常大的右手臂，展現魄力十足的揮拳動作。

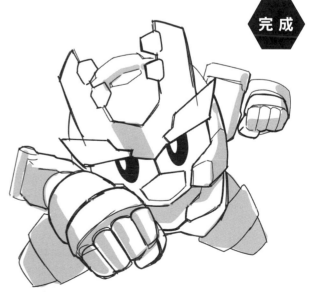

完　成

6 再次調整右肩和拳頭的角度，完成繪製。

Column 擺動作時的關節怎麼動？～關於手臂與腿的根部

肩膀根部的表現方式

標準型或高清型的範例

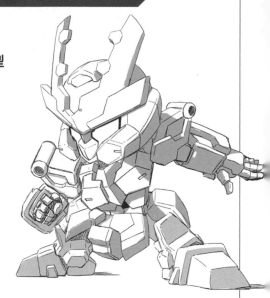

肩膀的根部會配合動作而被拉開。這時在零件互相碰撞的地方,可以採取改變零件本身設計的方法。如果是插畫繪製,那麼直接將零件埋進去,優先呈現前方的零件也不會有問題。

如果非常在意空隙,不想讓零件之間的縫隙太多的話,那就視情況改變相撞區塊的形狀吧!

＊這裡的空隙是指工業製品等零件之間的間距。在動作複雜的機械中,為避免零件在機器活動時互相干擾,通常會加上「空隙」,或是以接線、散熱為目的,採取在零件之間保留空間的設計。

吉祥物型的範例

將吉祥物預想為類似玩偶的柔軟物品,在可活動的區域採取互相嵌入或擠壓零件的表現方式。

嵌入法

擠壓法

將互相干擾的兩個零件都嵌進去。

類似生物的脂肪,以擠壓的方式表現干擾區域。

大腿根部的表現方法

擺出動作時,按照設計繪製關節並展現「機械感」。還有一種思考方式是改變結構並增加關節。

標準型的範例

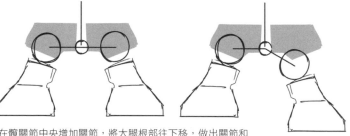

在髖關節中央增加關節,將大腿根部往下移,做出關節和護板盔甲互不干擾的結構。

關節在後方而看不見時,優先繪製關節前面的零件就能省下說明的功夫,這也是不錯的方法。

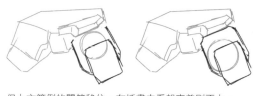

但上方範例的關節移位,在插畫中看起來差別不大。

第3章

戰鬥姿勢的應用

7種個案研究

目前為止已介紹基本的練習方法，作者倉持恐龍講解3種變形機器人（標準型、高清型、吉祥物型）的構思方法，以及實際的畫法（第2章由安藤孝太郎繪製）。本章將依據基本練習方法，由7位插畫師進行提案，講解具有動態感的「原創變形機器人」畫法。插畫師會說明各自的獨門變形技巧，以及呈現戰鬥姿勢的提點，請將喜歡的構圖或風格學起來。

	pixiv ID	twitter
神園純一	9180238	@kamizono144
スサガネ	8998	@susagane03
平野 孝	335352	@silvalion041
モトタ口	1321625	@mototaro_motto
にーやん	677411	@240eukrante
安藤孝太郎	426722	@sukekiyo56
vivi	861684	@memento_vivi

主題 變形機器人動起來 武打動作的畫法

在繪製漫畫或動態感的插畫時，嘗試統整出幾種表現方法，補足變形角色「低頭身或四肢短小」的設定。

*本書講解的標準型機器人（2.5頭身）設計中，有加入類似吉祥物型的可愛表情。

「金屬線」與「盒子」是基礎！

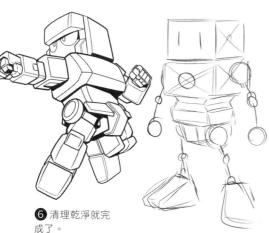

❻ 清理乾淨就完成了。

首先，試著畫出這種「盒子和金屬線」組成的裸身機器人。

❶ 一開始先利用金屬線人偶（火柴人）決定動作的骨架。

❷ 從胴體開始組裝。在盒子側面的對角打叉比較容易決定肩膀的位置。

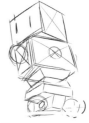

❸ 接著決定頭、肩膀和髖關節的方向或位置。圓形的位置就是基底。

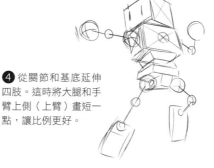

❹ 從關節和基底延伸四肢。這時將大腿和手臂上側（上臂）畫短一點，讓比例更好。

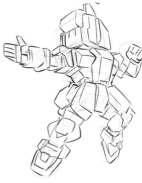

❺ 加上外殼，繼續修飾。

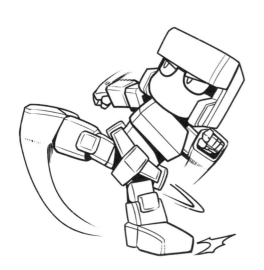

呈現立體感的提點

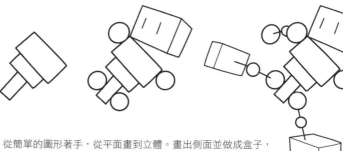

從簡單的圖形著手，從平面畫到立體。畫出側面並做成盒子，就能輕易表現立體感。

運用「誇飾」與「省略」手法表現豐富的動作

繪製出拳或踢擊之類「推出」動作時，將大幅往前推的手臂或腿畫得更誇張，就能展現動作的魄力。事先留意並決定攝影的位置，就能省略模糊不清的關節，減少作畫負擔。但是，過度使用這種手法會顯得一成不變，所以應該在重要部位或引人注目的場景中使用。

畫出腰部，揮出正拳

這是很經典的動作，通常用於「火箭拳」或引人注目的「主視覺」中，所以機器人的邊緣線很深。動作的訣竅和作畫重點在於，畫出大大的拳頭，另一支手往腰部內收，就能展現氣勢和力量感。

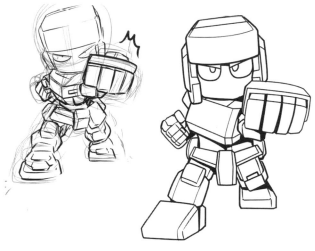

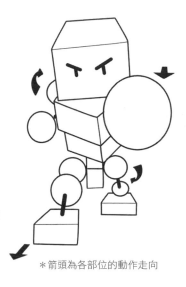

將上臂和大腿藏起來，降低遲緩的感覺，畫出更緊實收斂的姿勢。

＊箭頭為各部位的動作走向

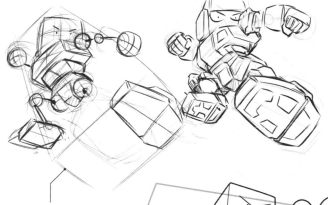

飛踢

這個動作範例，感覺也可以用在「致命踢擊」或回想畫面之類的場景。將大而浮誇的腳底露出來，上半身則畫小一點。

繪製由下往上看的構圖時，需要意識到盒子的形狀。

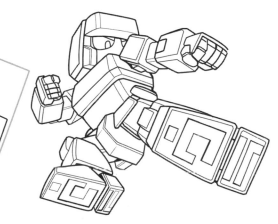

將機器人畫在大盒子（長方體）裡，呈現後方的透視感更容易調整整體的比例。

手是第 2 張「臉」。用手勢或手部動作表現感情

即使是無意志的機器人，既然擺出動作就必須展現「演技」。許多機器人的表情不會改變，因此請配合場面畫出不同反應或動作，藉此表現「感情」或「意志」。「手部表情」是很重要的關鍵。

變形機器人的手

手跟身體一樣必須變形。畫出類似「嬰兒手」比例的短小手指，在整體呈現圓弧感。

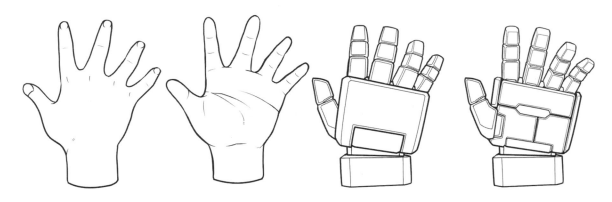

手比嘴更擅長表達

在日常生活中，手可說是人的第 2 張臉，展露各式各樣的表情。即便是沒有自我的操縱型機器人，在視覺上也能藉由虛弱的手部握法表示斷電的情況，或是以粗暴的手部動作強調暴走狀態，讓我們一起多方活用吧！

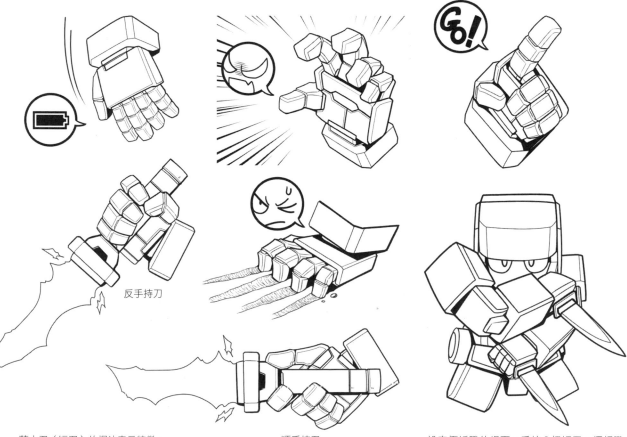

反手持刀

藉由刀（短刀）的握法表示特徵。

順手持刀

設定極近戰的場面，手持 2 把短刀，擺好戰鬥架勢。

靈活使用各種武器的訣竅，
就是「拉開肩膀」、「扭曲看不見的地方」

劍、槍、棍棒（棒狀武器）或斧頭等，雖然
武器有很多種，但基本上雙手都要擺出戰鬥
架勢。變形的身體要做出從刀鞘拔刀的動作
時，有些武器會比較難用。為了呈現出自然
的動作，我們必須將肩膀的零件拉開，或是
將隱藏的部分扭曲。

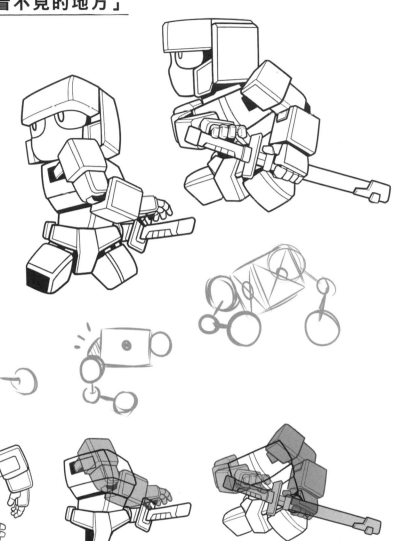

從刀鞘拔刀

這是帶刀（腰上插著刀）機器人的必備動作。直接伸
手拔刀會干擾到胸部和手臂，導致手無法碰到刀柄，
因此需要以拉開肩膀的畫法呈現。就像前面揮出正拳
的動作那樣，轉動腰部可以讓動作更自然。

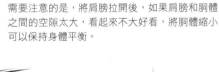

雙手擺出戰鬥架勢

擺出正面迎戰的架勢時，雙手握住
刀柄時，將兩側肩膀往前拉。通常
慣用的那支手臂在上面。

需要注意的是，將肩膀拉開後，如果肩膀和胴體
之間的空隙太大，看起來不大好看，將胴體縮小
可以保持身體平衡。

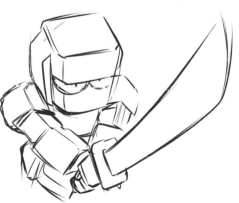
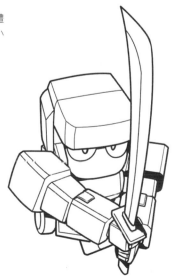

CASE STUDY 2 >>> スサガネ

主題 **變形機器人動起來** 招牌動作與頭部設計的範例

在本書介紹的「標準型」2.5頭身變形機器人身上增加裝備,畫出帥氣的招牌動作。骨架的畫法與第16頁相同。此外,這裡也會介紹頭部設計的點子發想。

以英雄型機器人示範動作

零件設計區塊的分解圖

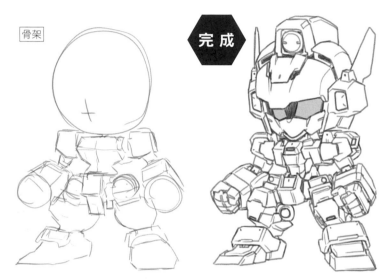

骨架

完成

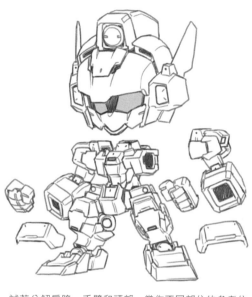

試著分解肩膀、手臂和頭部,當作不同部位的參考依據。一起讓這個機器人擺出動作吧!

盾牌防禦

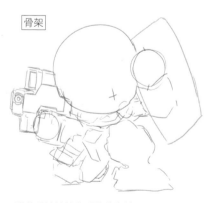

骨架

蹲著手持槍枝與盾牌的姿勢。

完成

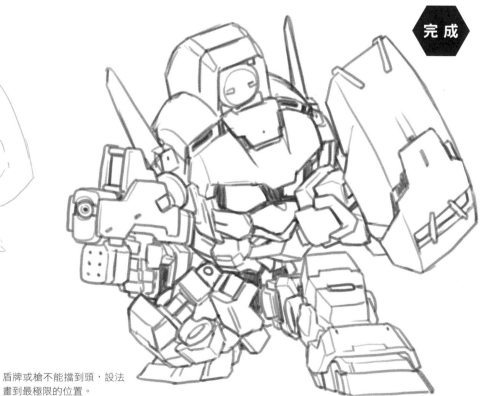

盾牌或槍不能擋到頭,設法畫到最極限的位置。

用雷射槍攻擊

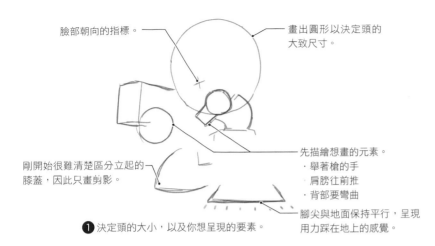

臉部朝向的指標。

畫出圓形以決定頭的大致尺寸。

先描繪想畫的元素。
· 舉著槍的手
· 肩膀往前推
· 背部要彎曲

剛開始很難清楚區分立起的膝蓋,因此只畫剪影。

腳尖與地面保持平行,呈現用力踩在地上的感覺。

❶ 決定頭的大小,以及你想呈現的要素。

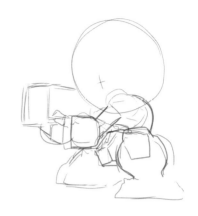

❷ 以畫好的元素為基底,在元素之間擺放零件。

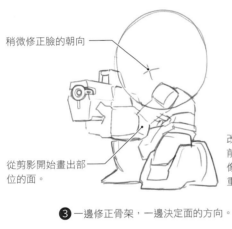

稍微修正臉的朝向

從剪影開始畫出部位的面。

改動腿部動作,畫出前後深度。如果跟想像中的畫面不一樣,重畫也很重要。

❸ 一邊修正骨架,一邊決定面的方向。

完 成

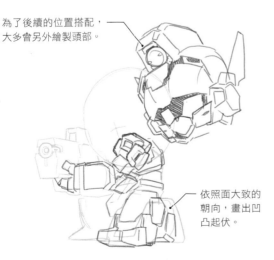

為了後續的位置搭配,大多會另外繪製頭部。

依照面大致的朝向,畫出凹凸起伏。

❹ 決定面的方向後,依照面的方向繪製各部位。

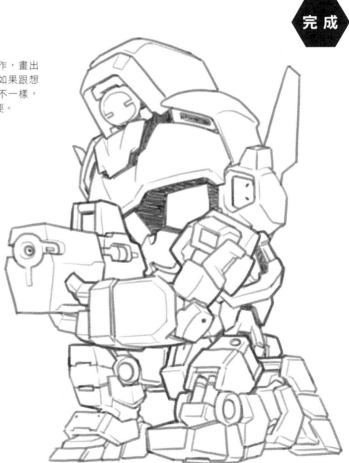

❺ 在輪廓線上畫出高低起伏,加上零件就完成了。

前臂防禦

繪製用前臂保護頭部的招牌動作。
小型盾牌主要部分的設計很華麗，
為了展示這個零件，將它放在臉的
旁邊。

骨架

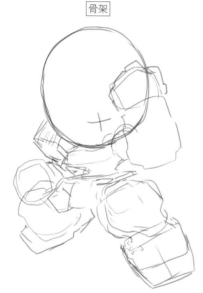

① 優先描繪自己想畫的動作。運用簡易
的圖形決定頭、胴體、四肢的位置。

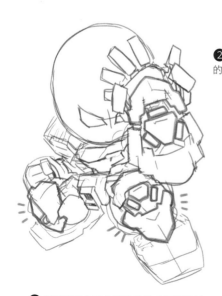

④ 運用醒目的零件設計改造各個部位的
零件。

② 從最醒目的零件（盾牌般
的前臂）開始仔細刻畫。

⑤ 仔細刻畫全身。

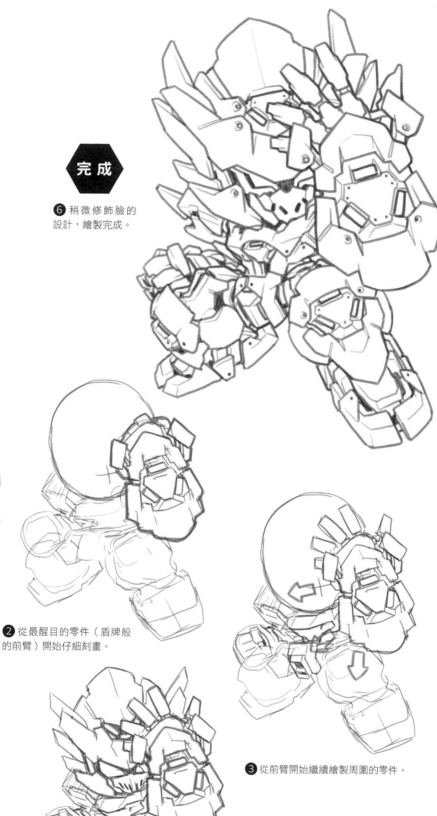

完成

⑥ 稍微修飾臉的
設計，繪製完成。

③ 從前臂開始繼續繪製周圍的零件。

頭部設計構想集

為了嘗試各種零件的組合,可以在靈感出現時畫下設計草案,事先將點子保存起來。

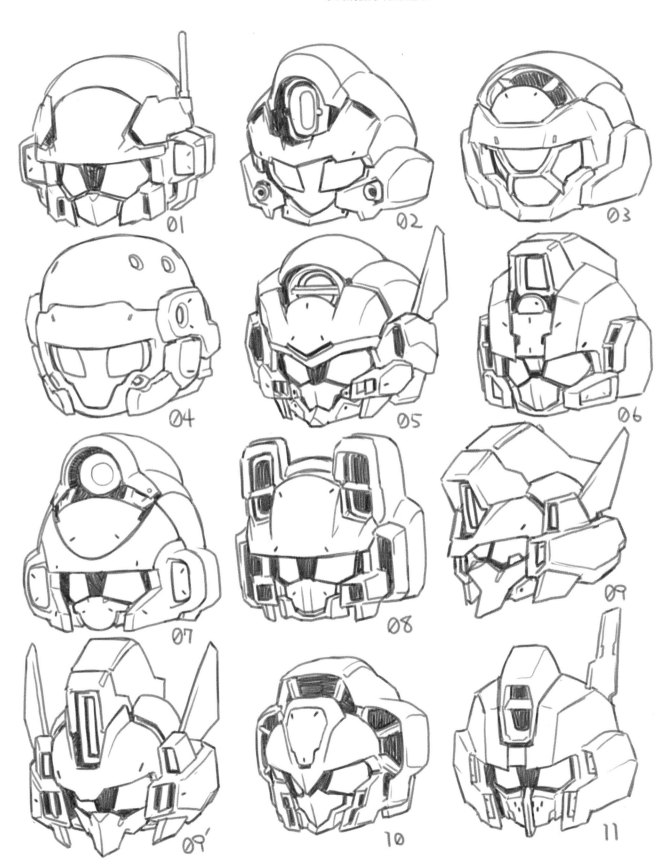

主題 變形機器人動起來　使用盒型機器人增加擅長的動作

根據目的扭轉身體

基本動作

表現動作時,以「金屬絲人偶(火柴人)」畫出骨架結構就能輕鬆呈現動作。在下一階段,使用盒子來表現立體感,畫出引人注目的底稿。這裡將介紹多種「盒型機器人」的動態姿勢。只要參考書中的盒型機器人動作,再加上盔甲或零件的設計,就能作為原創插畫的繪畫練習。

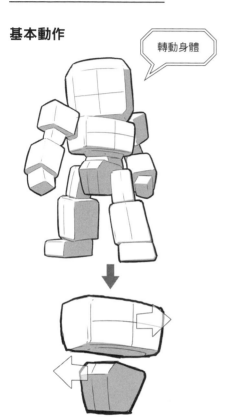

轉動身體

轉動胴體,上半身和下半身分別朝向不同方向,輕易表現出有動態感的姿勢。

轉動身體的姿勢

勝利歡呼

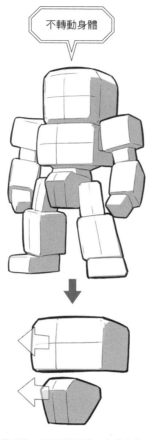

不轉動身體

相反地,不旋轉胴體,上半身和下半身方向相同,可以展現穩如泰山的感覺。

不轉動身體的姿勢

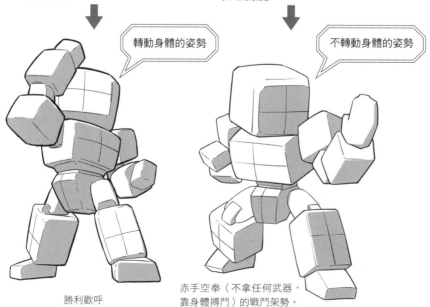

赤手空拳(不拿任何武器,靠身體搏鬥)的戰鬥架勢。

活用肩膀方向的表現技巧

不論是舉起手臂,還是放下手臂,兩者的重點都是肩膀朝上。

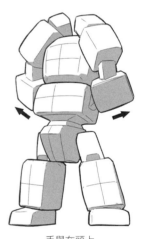

手舉在頭上

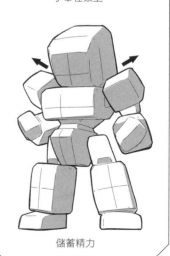

儲蓄精力

手持武器的動作

用拳頭攻擊

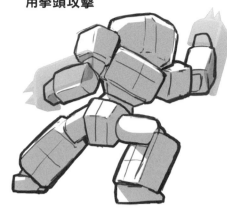

出拳！

即使幾乎不畫下半身，也能表現
這種角度的出拳姿勢。

發射自主兵器

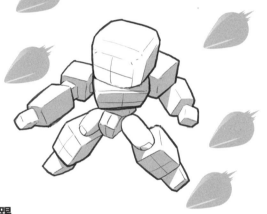

踢擊！

藉由轉動的身體
展現氣勢感。

飛踢

身體彎成「く」字
形，做出動作。

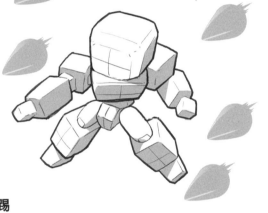

英雄落地

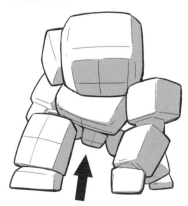

胸部遮住胴體～下半身的局部，身體
確實往前傾，感覺更帥氣。

跑步

想像頭部和伸展的左腿連成一條直線，
畫出體幹前傾的姿勢。

手持武器的動作 其一

繪製手持武器的動作時，請配合你想畫的場景，
思考看看是否需要讓身體轉動。

開槍（沉穩的動作）

開槍（華麗的動作）

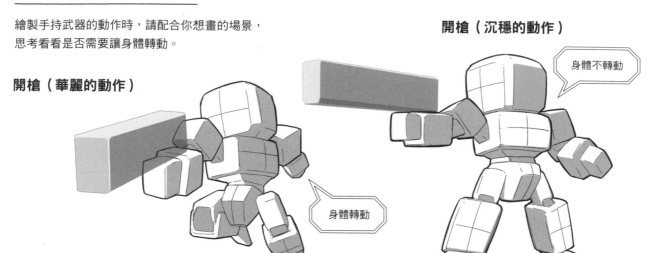

身體轉動

身體不轉動

手持拐棍的戰鬥架勢

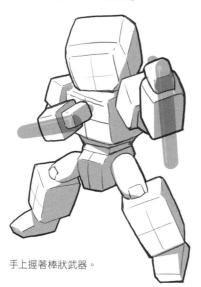

手上握著棒狀武器。

對我方下指示的場景

右手持槍，左手持盾。

手持盾牌（護盾）的戰鬥架勢

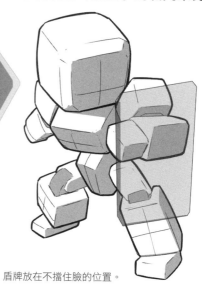

盾牌放在不擋住臉的位置。

槍的模具

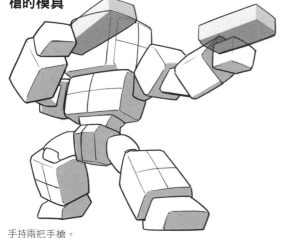

手持兩把手槍。

揮舞大型武器

扭動身體並彎腰，畫出腿部用力的感
覺，表現重量感。

手持大型武器的戰鬥架勢

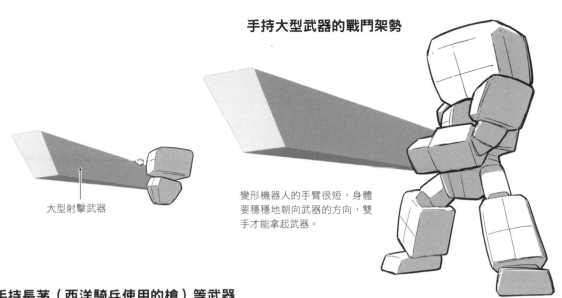

大型射擊武器

變形機器人的手臂很短，身體要穩穩地朝向武器的方向，雙手才能拿起武器。

手持長茅（西洋騎兵使用的槍）等武器

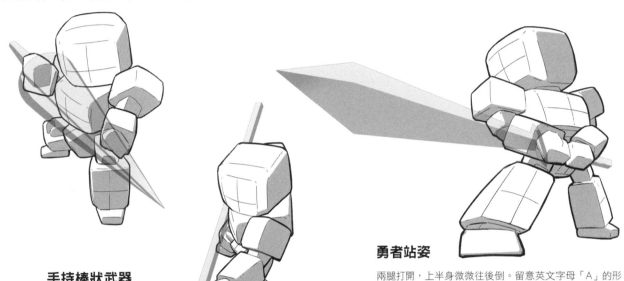

手持棒狀武器

勇者站姿

兩腿打開，上半身微微往後倒。留意英文字母「A」的形狀會更好畫。

火箭彈發射器的戰鬥架勢

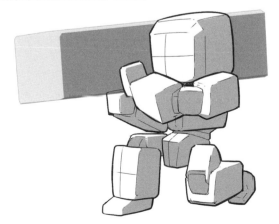

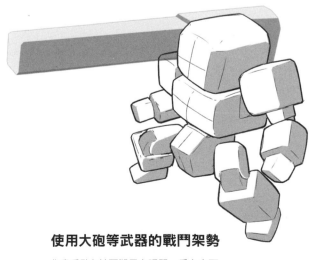

使用大砲等武器的戰鬥架勢

作畫重點在於兩腿用力張開，重心向下。

手持武器的動作 其二

展現整體的動作時，由上而下的「俯視」
角度可以發揮效果。如果要製造規模感或
魄力感，可以採取「仰角」的姿勢。

揮舞鞭子狀的武器

運用俯角展現武器與整體
動作的範例。

敲擊鈍器

繪製低頭動作時，
一樣採用俯瞰視角。

手持刀具

反手持刀，呈現前後距離感
的動作。

使用鏈鋸的戰鬥架勢

拉弓

範例為了呈現武器形狀
及雄壯形象，以仰角繪
製動作。

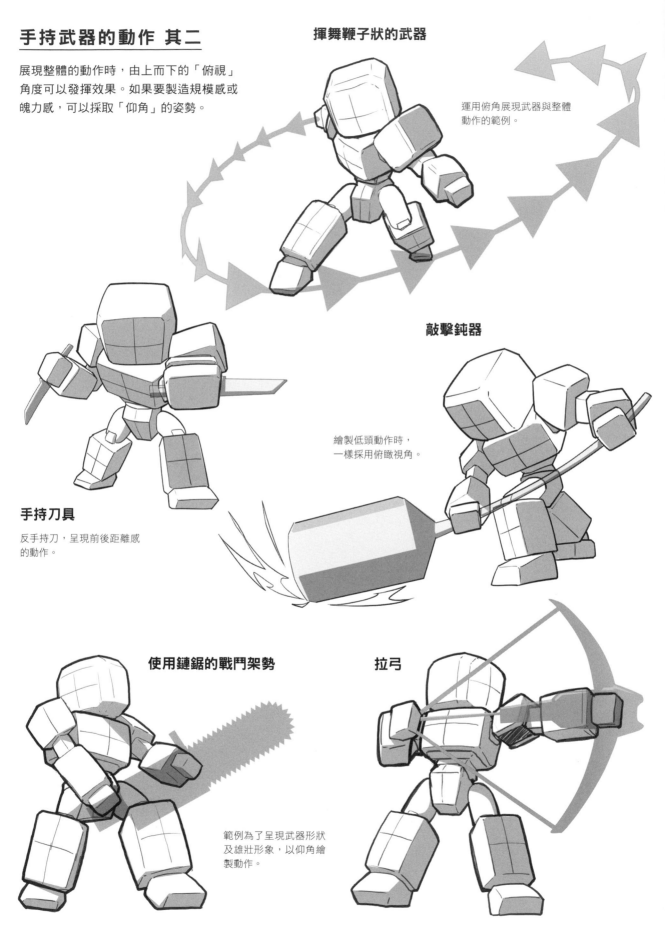

投擲的動作

開始投擲

投擲結束

＊投擲的意思是以手將物品投向遠處。

視線看向落彈的方向

繪製連續動作的技巧

捕捉軸足位置和傾斜變化,更容易
展現連續性的動作。

使用沉重的武器

瞬間拔刀

在拔刀的同時展開攻擊,從
單手斬擊到收回刀鞘的場
面。

使用斧頭等武器的戰鬥架勢

在展示強而有力的動作中,畫出
變形機器人扭轉身體的姿勢,花
心思描繪手臂和腿部形狀,試著
營造活靈活現的感覺吧!

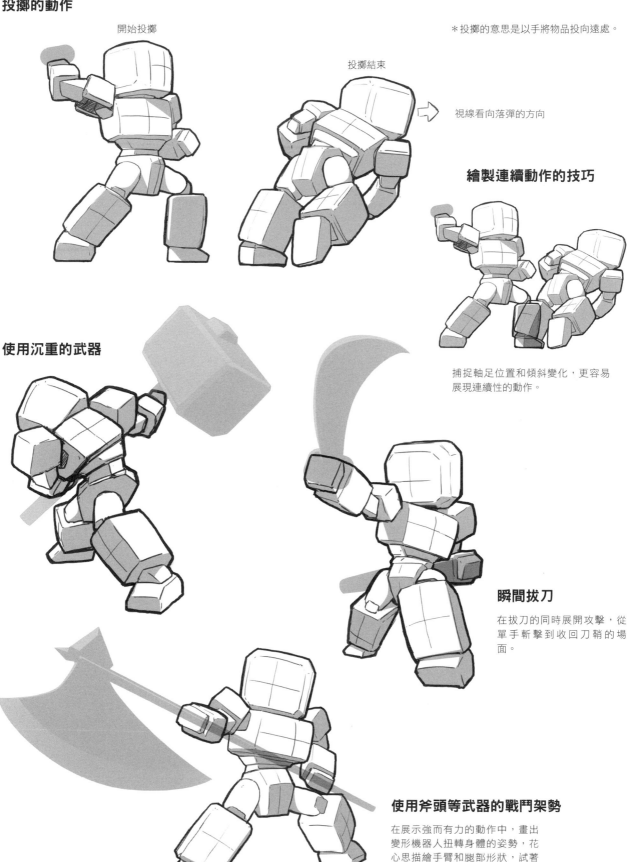

主題 ▎變形機器人動起來 ▎手持刀劍的動作表演

繪製變形機器人時，如果過度在意零件之間的干擾，會導致構思動作的難度提高。剛開始，先用金屬絲人偶思考自己想呈現的動作，即使會在立體的呈現上產生矛盾，在考慮構圖的過程中將其「視而不見」，可以維持作畫效率和品質。

2 在普通的骨架上增加外殼

＊以本書講解過的標準型變形機器人（3.5頭身）為例，進行動作解說。

1 以骨架來構思動作

決定頭的位置，考慮該讓金屬絲人偶怎麼活動，並且將動作畫出來。

手持刀具的動作

相較於寫實頭身機器人，變形機器人的身體可活動動作，或是呈現方式上受到限制，因此即便是小動作也要加以放大，這樣會比較容易展示「機器人正在做的動作」。

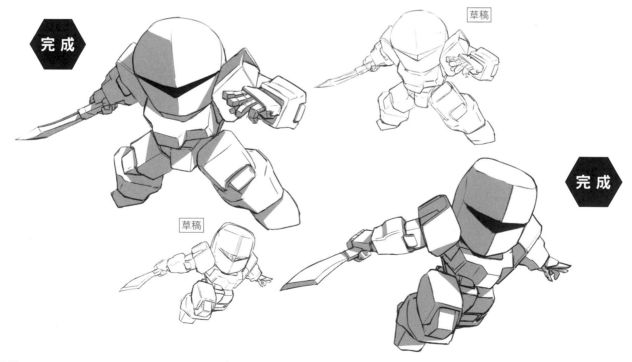

完成　草稿

草稿　完成

手持劍的動作

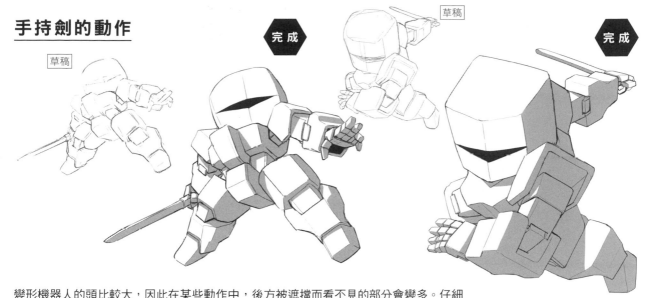

草稿

完成

草稿

完成

變形機器人的頭比較大，因此在某些動作中，後方被遮擋而看不見的部分會變多。仔細描繪看不見的部分，可能導致動作的氣勢降低。忍住不畫那些感覺「看不見」的部位也是一項重要工作。

看不見的部分很多的範例（不持刀的動作）

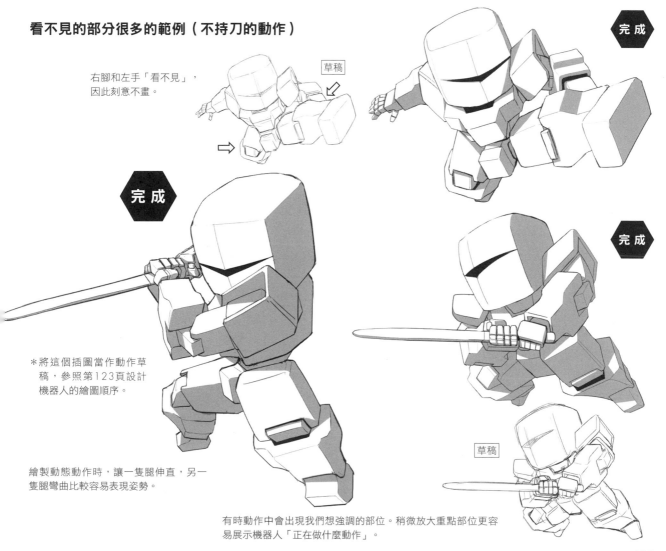

右腳和左手「看不見」，因此刻意不畫。

草稿

完成

完成

＊將這個插圖當作動作草稿，參照第123頁設計機器人的繪圖順序。

完成

繪製動態動作時，讓一隻腿伸直，另一隻腿彎曲比較容易表現姿勢。

草稿

有時動作中會出現我們想強調的部位。稍微放大重點部位更容易展示機器人「正在做什麼動作」。

從動作草稿到機器人的設計（1）…單手戰鬥架勢

在原創機器人中加入動作並加以修飾。在右邊準備一個原創機器人。

使用動作草稿進行繪圖

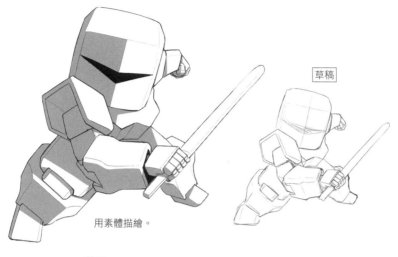

用素體描繪。

草稿

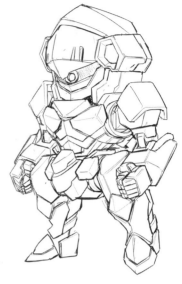

原創機器人的站姿（草稿）

讓這款設計的機器人拿一把劍，並且擺出動作。

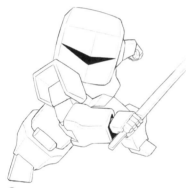

❶ 先將動作的草稿畫出來。強調右手拿劍的姿勢。

❷ 依照動作草稿繼續設計機器人。在數位繪圖中另開圖層，畫起來更輕鬆。這時將快要完成的機器人插圖顏色調淡。

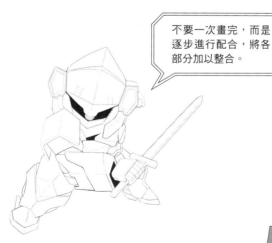

不要一次畫完，而是逐步進行配合，將各部分加以整合。

❸ 原創機器人的線稿。作畫時要配合動作的草稿，並且避免設計歪掉。複雜的設計會造成動作看起來很奇怪，請多加注意。

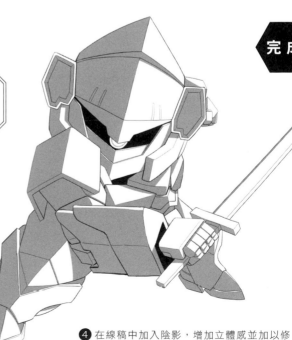

完成

❹ 在線稿中加入陰影，增加立體感並加以修飾。將光源設定在右上方，並且塗上陰影。

從動作草稿到機器人的設計（2）⋯雙手戰鬥架勢

使用動作草稿進行繪圖

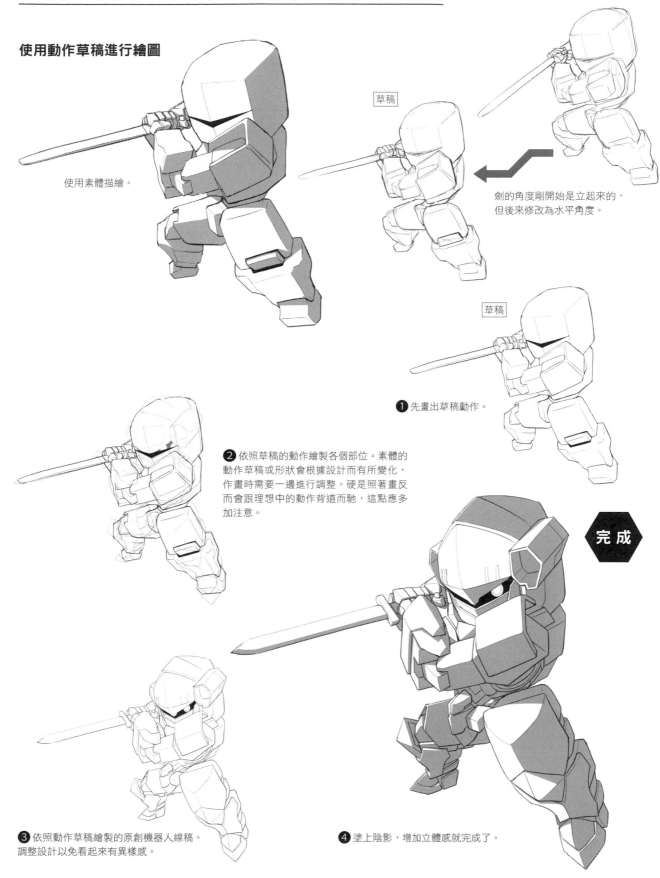

使用素體描繪。

草稿

劍的角度剛開始是立起來的，
但後來修改為水平角度。

草稿

❶ 先畫出草稿動作。

❷ 依照草稿的動作繪製各個部位。素體的
動作草稿或形狀會根據設計而有所變化，
作畫時需要一邊進行調整。硬是照著畫反
而會跟理想中的動作背道而馳，這點應多
加注意。

完 成

❸ 依照動作草稿繪製的原創機器人線稿。
調整設計以免看起來有異樣感。

❹ 塗上陰影，增加立體感就完成了。

主題 變形機器人動起來　有氣勢的動作畫法

開始描繪動作之前

開始描繪有氣勢感的動作前，先嘗試畫出站姿的設定圖吧！將「底稿」的線條中心想像成脊骨，然後從脊骨延伸出四肢。後續繪製具體動作時，也會採取這個畫法。先畫出站姿可以幫助我們記住整體形狀，比起直接畫出動態姿勢，先畫站姿的做法更方便。

底稿

脊骨

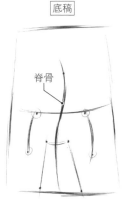

以線條畫出大致的形狀後，在上面疊加頭、手臂、腿的骨架。

骨架

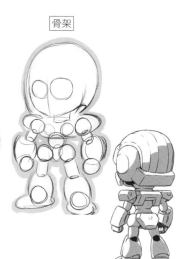

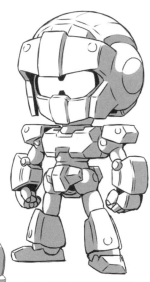

＊以2.5頭身的標準型機器人（細）進行說明。

先決定背面的設計。

利用效果線表現有氣勢的插畫

想畫出氣勢感，於是在繪製底稿的同時，在周圍加入「有氣勢的效果線」。

底稿

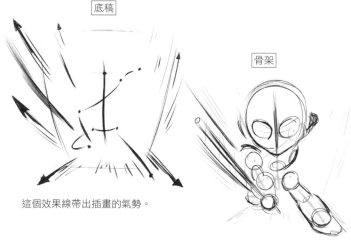

這個效果線帶出插畫的氣勢。

骨架

持劍攻擊的動作

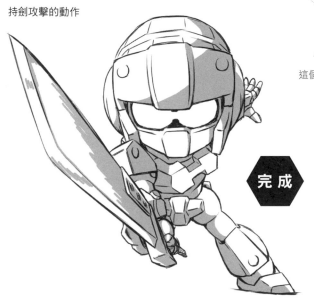

完成

動態姿勢中，一定有「力的方向」。比如腳用力踏地的方向，或是手臂將劍往前刺的方向，請試著疊加效果線。雖然插畫完稿中不會使用效果線，但它的氣勢會反映在繪圖過程中，呈現出具有躍動感的動作。

從你想凸顯的零件開始刻畫

進行細部刻畫時，畫出你想凸顯的零件並加以連接。此部分不需要特別強調，多少畫得有些歪斜也沒關係。

畫出劍→手→手臂→肩膀，並且連接起來。

效果線幫助我們想像動作方向

把槍擺在眼前並對準目標，腿或手臂用力往前伸時，效果線能有效發揮作用。這樣更容易畫出槍、身體各個部位、頭部朝向之類的畫面。

持槍動作 　**完成**

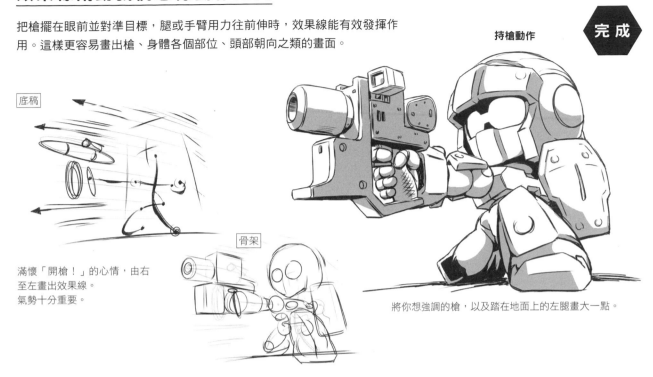

底稿

滿懷「開槍！」的心情，由右至左畫出效果線。
氣勢十分重要。

骨架

將你想強調的槍，以及踏在地面上的左腿畫大一點。

效果線由下而上湧出力量的畫面裡也很有用

完成

效果線的底稿也能在上踢動作中發揮很好的效果。

目前繪製的機器人之中，「進化成力量型」機器人的插畫也有使用效果線。想像力量由下而上湧現的樣子，試著畫出效果線吧！在沒有大動作的姿勢中加入效果線，更容易掌握作畫時的氣勢或動作。

底稿

從踩在地上的左腿開始，朝踢出去的右腿的方向畫出彎曲的效果線。

底稿

完成

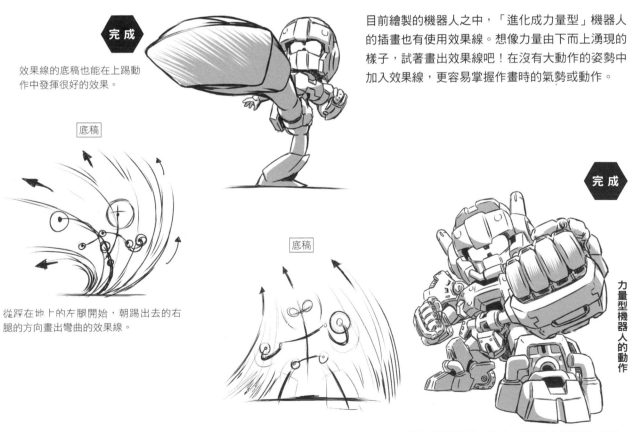

力量型機器人的動作

想加強機器人的力量感，於是放大並強調左手臂。

2 頭身吉祥物型機器人的表現方法

雖然 2 頭身角色的活動範圍感覺很小，但變形手法
可以進行局部扭曲，一起自由地表現動作吧！與其
畫出結實感，柔軟的感覺反而更好。特別是上臂
（手臂上側）或大腿的部分，想像它們如橡皮筋那
般伸縮的樣子，畫起來會更容易。

骨架

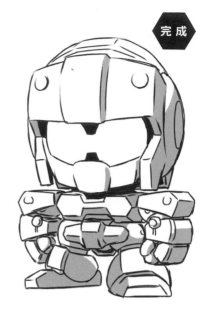

完成

將想凸顯的部位畫清楚

畫法跟2.5頭身的變形機器人（第125頁）一樣，畫出效果線並加
強氣勢。在希望加以凸顯的部分仔細作畫，例如武器、頭部或腿
部等處，接著將其他部分連接起來就行了。

骨架

持槍的戰鬥架勢

完成

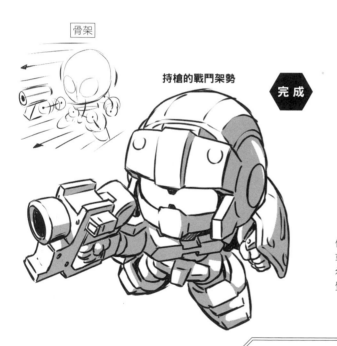

骨架

踢腿動作

完成

偶爾嘗試繪製短腿伸直的樣子，
或許也不錯喔！
希望呈現角色「正在踢擊」的感
覺，於是試著加強氣勢感。

「在作畫時加入效果線」，可以讓插畫
更有彈性，請務必活用看看。

拉長變形機器人！

雖然畫得剛剛好也可以，但因為要畫的是又
可愛的變形機器人，或許也可以更大膽地畫
……。如果將想強調的部分放大了，那麼強
調表現方式也十分重要。

挑戰看看亞人類的動作

這裡將介紹接近人類外型，但有些微差異的「亞人類型」變形機器人的動作。目標是畫出「展現腳部變形部分」的動作。只要改變手臂、腿的根部以及脊骨的方向就好，其他構造則與人型相同。

正面設計　　　　　　　　從側面觀看

底稿

畫出由後而前的飛行方向效果線。

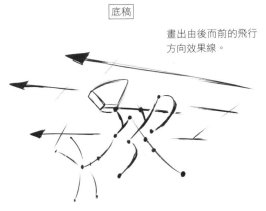

❶ 機器人會在空中飛行，因此採用由下而上的角度。雖然四肢的生長方式不同於人類，但畫法卻是一樣的。由頭部延伸至脊骨，並且畫出手臂和腿的根部。

骨架

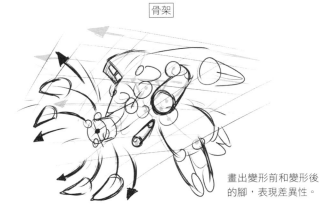

畫出變形前和變形後的腳，表現差異性。

❷ 畫好四肢的線條後，在上面增加厚度。左手臂比較靠前，所以比較大。想展示正在變形的腳，於是再次畫出效果線以強調動作。

完成

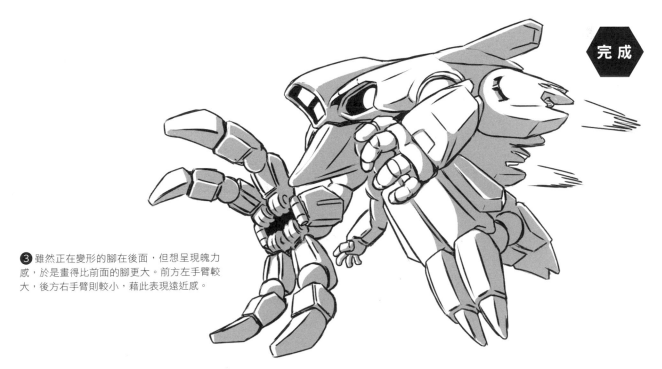

❸ 雖然正在變形的腳在後面，但想呈現魄力感，於是畫得比前面的腳更大。前方左手臂較大，後方右手臂則較小，藉此表現遠近感。

CASE STUDY 6 >>> 安藤孝太郎

主題 變形機器人動起來 帥氣動作的表現技巧！

基本畫法

變形機器人與寫實機器人的基本畫法相同。開始描繪動作前，先利用站姿來決定設計吧！決定骨架後，沿著骨架在上面增加零件，這樣的順序會更好畫。

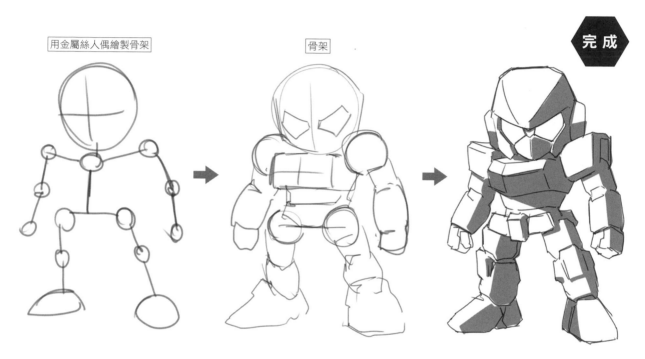

用金屬絲人偶繪製骨架　→　骨架　→　完成

*使用本書講解的標準型（3頭身）機器人進行說明。

動作看起來跟想像中一樣嗎？

「畫得好」、「畫得正確」、「無異樣感」固然重要，但描繪動作時，只要將機器人「正在做什麼」的訊息傳達出來，就是一種成功的表現。

出拳動作

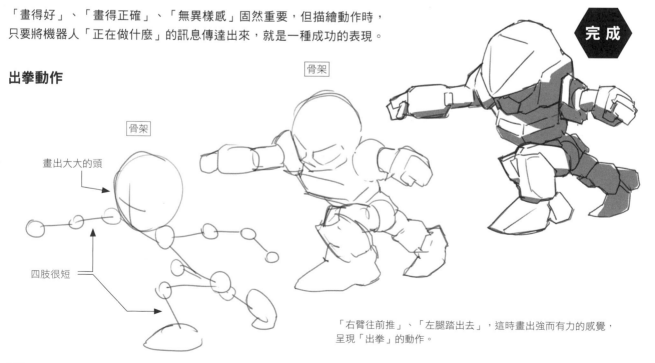

骨架

骨架

畫出大大的頭

四肢很短

完成

「右臂往前推」、「左腿踏出去」，這時畫出強而有力的感覺，呈現「出拳」的動作。

有意識地繪製塊狀物

請將機器人的體幹及每個部位想成塊狀物。在描繪動作的同時，可以保留變形手法的優點，呈現動態感的插畫。

每個零件的塊狀感

轉動腰部或胸部時，也要留意每個零件的塊狀感。

踢擊動作

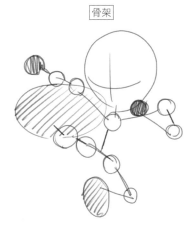

❶ 從骨架開始構思動作。

骨架

捕捉所有零件的草稿

❷ 為了營造變形機器人特有的「可愛感」，將各個零件當作塊狀物來構思草稿。

骨架

❸ 增加塊狀物的細節，繼續繪製骨架。

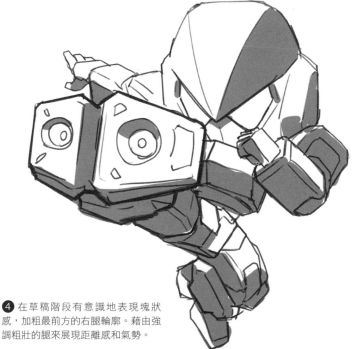

❹ 在草稿階段有意識地表現塊狀感，加粗最前方的右腿輪廓。藉由強調粗壯的腿來展現距離感和氣勢。

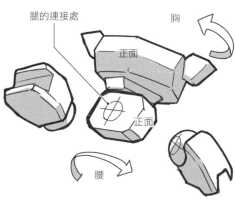

腿的連接處

胸

正面

正面

腰

多多活用塊狀物，運用旋轉的體幹來呈現動作。

增加帥度，使用「障眼法」

以縮小的變形機器人呈現多種動態姿勢時，最好在機械結構中應用一些障眼法。刻意扭曲零件，試著畫出更有魅力的插畫吧！

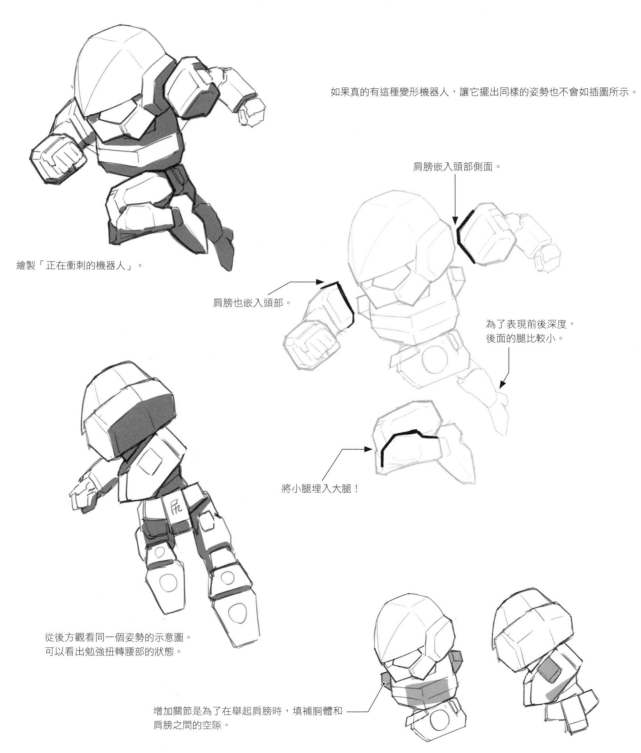

繪製「正在衝刺的機器人」。

從後方觀看同一個姿勢的示意圖。
可以看出勉強扭轉腰部的狀態。

增加關節是為了在舉起肩膀時，填補胴體和肩膀之間的空隙。

如果真的有這種變形機器人，讓它擺出同樣的姿勢也不會如插圖所示。

肩膀嵌入頭部側面。

肩膀也嵌入頭部。

為了表現前後深度，後面的腿比較小。

將小腿埋入大腿！

我們會發現在變形的狀態下，零件互相干擾的情形會特別明顯。配合插畫改變結構也是一種方法，比如增加新的關節零件，或是反過來省略該部分。

考量零件的交疊情況

繪製動作複雜的插畫時，除了留意塊狀感之外，還有一種方法是「掌握零件的剪影」。將零件進行大致分類，想像它們互相重疊的樣子，畫起來會更容易。

畫出零件剪影的重疊情況。

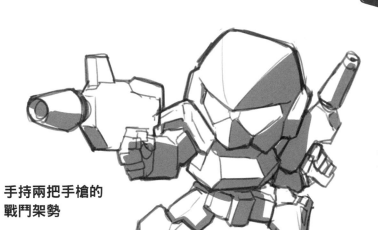

**手持兩把手槍的
戰鬥架勢**

依序區分右手臂、胴體、下半身、左手臂，整理
每個部位的前後關係。

變形機器人的四肢很短，因此重疊的
零件會比較多。意識到這一點後會更
容易想像畫面。

出拳

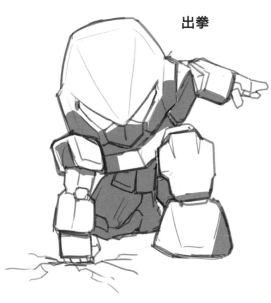

出手

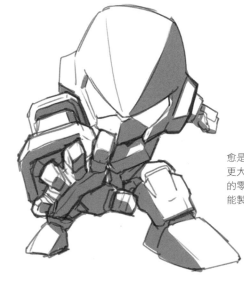

愈是前面的零件，愈要畫得比想像中
更大，而且要畫清楚。相反地，後面
的零件畫得更小並稍微省略細節，就
能製造魄力感。

131

CASE STUDY 7 >>> vivi

主題　變形機器人動起來　帥氣動作的表現技巧！

資訊量是帥氣感的關鍵！

繪製帥氣機器人的大原則是「增加資訊量」。這
並不是絕對的規定，但藉由增加線條或陰影，讓
插畫充滿大量「資訊」，在直覺上通常會令人感
受到帥氣感。

> 增加線條和層次，塗上陰影，
> 畫出更複雜的形狀！

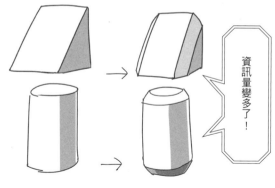

以 3 要素增加資訊量

資訊量的基本 3 要素為「線條數」、「陰影數」、
「剪影邊角數」。增加線條以及凹凸起伏，並且塗
上大量的陰影，以大膽的動作呈現複雜的剪影。只
要意識到這個部分，機器人的插畫會變得更好看。

＊以本書講解的標準型（2.5頭身）機器人進行說明。

增加厚度…

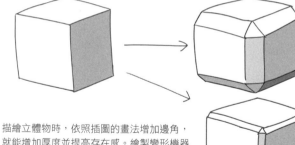

角落的面很寬

角落的面很窄

描繪立體物時，依照插圖的畫法增加邊角，
就能增加厚度並提高存在感。繪製變形機器
人時，將角落的面加寬，圓弧感會更明顯，
可以在帥氣的機器人身上展現恰到好處的可
愛感。

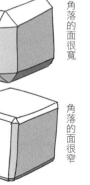

資訊量變多了！

增加厚度的畫法，還能在三角柱或圓柱上增
加線條或陰影量。

畫出角度…

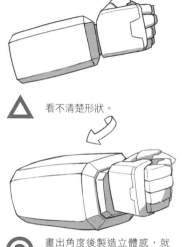

⚠ 看不清楚形狀。

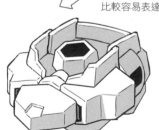

➡ 畫出物體的角度，
比較容易表達零件的位置。

將①、②、③等3面全部露
出來，更容易表現立體感。

🎯 畫出角度後製造立體感，就
能展現魄力。

思考看不見的地方

繪製複雜的動作時，可能會搞不清楚後方的零件看起來是什麼樣子。這時試著將零件單獨切割，並且確認形狀吧！

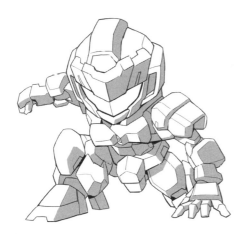

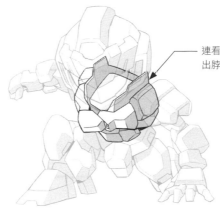

連看不見的地方都畫出來，就能看出脖子或後方右肩根部的位置。

腰部零件彎曲成這樣，零件應該會與身體互相干擾才對……但因為看不見所以不必在意。

膝蓋真的無法彎到這裡嗎？畢竟這裡不明顯，以動作為優先！

看不見的地方也能用障眼法！

讓變形的體型擺出動作時，總會出現「因不符物理原理而無法活動零件」的情況。這時未必要優先考量正確的物理觀念。「讓實際上無法彎曲的零件得以彎曲」，「擺出某種動作後，零件會嵌入其中」……即使在這種時候也能展示帥氣的動作，可以大膽擺出不可能做到的姿勢，這才是插畫的優勢。

但話又說回來，敷衍的畫法會讓觀者感受到異樣感，障眼法最好在重疊看不見的地方使用。

雖然障眼法感覺很狡猾，但成功做到視覺欺騙，就能更自由地展現動作的魅力。

注重剪影的呈現

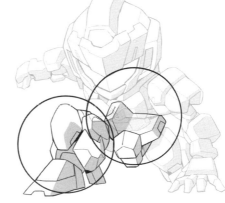

所謂的帥氣姿勢，其實就是「剪影很複雜的動作」。盡可能添加尖銳的零件、長型武器等物件的剪影，並且加以調整，看起來會更有吸引力。翅膀之類的特徵性零件也一樣，儘量將形狀畫清楚就能發揮效果。

左翼比較看不清楚。

腿部打開的幅度很大。繪製變形插圖時特別畫得很開。

為了凸顯伸直的右腿，彎曲的左腿腳尖比較小。

關於立體感的呈現方法⋯輕鬆畫出帥氣感

一起看看變形機器人的上色順序吧！機器人有很多個面時，有一種上色技巧可以輕鬆呈現帥氣感。前面已經提過資訊量增加＝帥氣度的概念，所謂的資訊量並不只限於線條的使用。面的明暗度也是同樣的概念。「相鄰的零件有明暗差異」，這件事本身就是一種資訊。暗面旁邊有亮面，增加資訊量＝看起來更帥。接下來將詳細說明立體感的繪圖過程

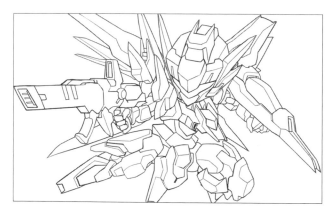

①線稿

準備一個第133頁的變形機器人線稿。

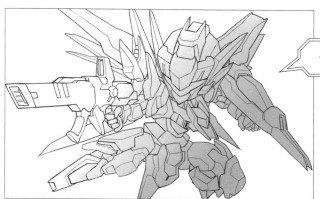

一開始先塗上平面的漸層效果。

②塗上漸層效果

大致決定光源的位置。這裡的設定是光從左上方照射。加入漸層效果，大致呈現每個零件的亮度基準。

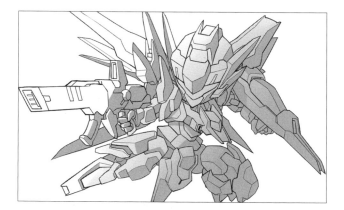

③留意凹凸起伏，塗上陰影

●從光源來看，形成陰影（影子）的面　●結構複雜的地方
●後方深處的零件　　　　　　　　　●其他零件落下影子的部分

以這幾點為上色重點，以面為單位繪製陰影。

④在暗部塗上更深的陰影！

暗部與陰影（③注意凹凸起伏）的畫法是一樣的。在畫有灰色漸層的地方，疊加更深的灰色陰影。

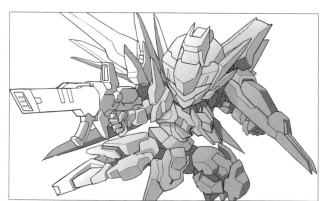

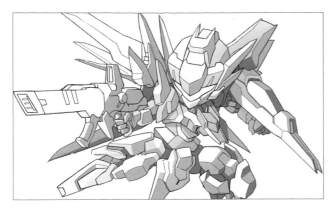

⑤取出亮部

原本整體塗有灰色漸層，但其中幾個面改成比漸層色亮的顏色會更好看，使用亮色來凸顯亮部。

⑥塗上中間色

除了一開始畫的漸層色之外，還畫了白色、淺灰色、深灰色等3種顏色，但最好在其中幾處塗上中間色或更深的顏色。仔細上色，讓所有相鄰的面形成微妙的色彩差異，呈現好看的立體效果。

為了說明而分段呈現，但實際上是在②～⑤之間來回作畫，慢慢地在整體上色。

顏色太多會變得很繁雜，請適可而止

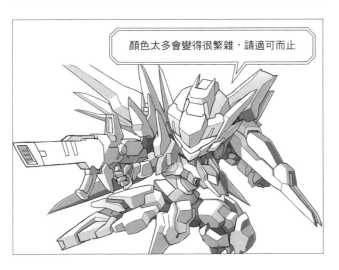

⑦添加邊緣

在下面這種零件的邊緣，添加亮色的線條（邊緣線）。
● 翅膀或盾牌之類的「長直線部分」
● 肩膀和身體的邊界之類「大區塊的邊界線」

增加邊緣後可以強調線條，加強相鄰零件之間的差異。

⑧調整線稿的顏色，完成修飾

最後調整線稿的顏色。特別是以下幾種亮部需要稍微調亮顏色。
1. 與背景相接的部分
2. 發光區塊的外圍線條
3. 立體邊角（角落）的線條（不與零件相接的部分）

提亮顏色可以降低線條的主張，使觀者清楚看出線條是零件的邊界，還是立體的邊角。畫過頭一樣會變得太繁瑣，粗略地改動顏色才是重點。

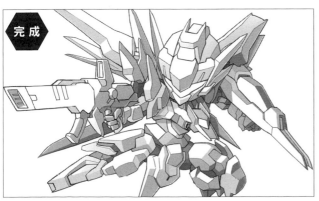

完成

決定帥氣的姿勢吧！

森本がーにゃ（Spring）
漫畫家、插畫師。 正在月刊 Hobby JAPAN、 SF 特攝季刊雜誌宇宙船連載專欄及漫畫。

變形機器人的動作畫法……

原來四肢很短的我們，也能擺出帥氣的姿勢啊！

你們的四肢明明很結實，有什麼好驚訝的？

吉祥物大哥!!

可是你的手臂和腿都那麼短……！

真沒禮貌！

這本書有豐富的知識，教你如何繪製帥氣的變形機器人動作。

熟能生巧！

注意透視和景深！先捕捉整體比例是很重要的，試著大膽作畫吧！

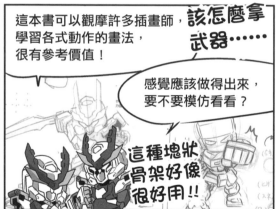

這本書可以觀摩許多插畫師，學習各式動作的畫法，很有參考價值！

該怎麼拿武器……

感覺應該做得出來，要不要模仿看看？

這種塊狀骨架好像很好用!!

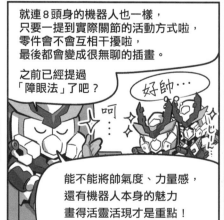

就連8頭身的機器人也一樣，只要一提到實際關節的活動方式啦，零件會不會互相干擾啦，最後都會變成很無聊的插畫。

之前已經提過「障眼法」了吧？

好帥…

啊

能不能將帥氣度、力量感，還有機器人本身的魅力畫得活靈活現才是重點！

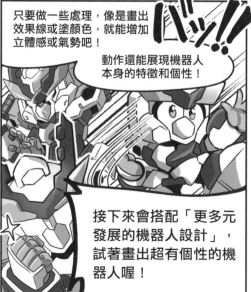

只要做一些處理，像是畫出效果線或塗顏色，就能增加立體感或氣勢吧！

動作還能展現機器人本身的特徵和個性！

接下來會搭配「更多元發展的機器人設計」，試著畫出超有個性的機器人喔！

第56頁也有漫畫喔！

更多元發展的
機器人設計!

本章根據作者的 3 大類型(標準型、高清型、吉祥物型分類),進一步拓展變形機器人的設計世界。「女性型變形機器人」以接近標準型的 3 頭身為基準,注意體型或動作並呈現可愛感。一起在 Q 版角色中加入機械零件,嘗試描繪「機械少女」吧!接下來將為你介紹,如何表現變形機器人登場的各種故事世界觀,以及如何增加細節,讓外型更有魅力的訣竅。

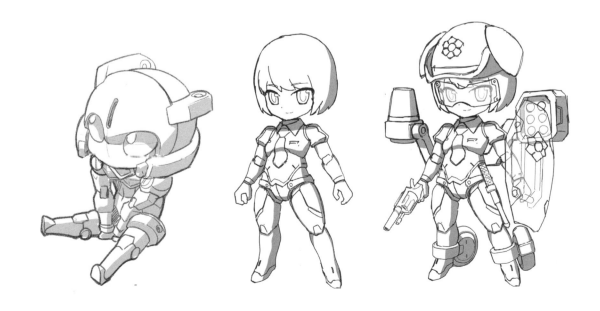

從女性型機器人的設計到機械少女

一起繪製全身都機械化的「女性型機器人」，以及臉或腿等部位保留人型零件的「機械少女」吧！為了活用修長的手臂或腿，準備了一個易於表現迷人姿勢的3頭身盒型機器人（素體）。這種尺寸可以同時用於女性型機器人及機械少女。

盒型機器人素體與臉部的比例是通用的！

準備一個女性變形盒型機器人

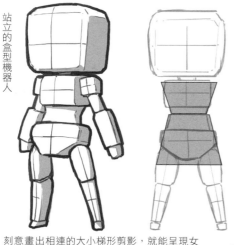

站立的盒型機器人

腰和大腿比肩膀寬。

將大腿加粗，腿的末端變細。

刻意畫出相連的大小梯形剪影，就能呈現女性形象。盒型機器人通用於「女性型機器人」和「機械少女」兩種類型的素體。繪製大動作時，也可以嘗試用金屬絲人偶畫出骨架。

伸腿坐下

模特兒站姿

翹著膝蓋坐下
（可愛的姿勢）

鴨子坐

Design by 平野 孝

關於女性型機器人的臉

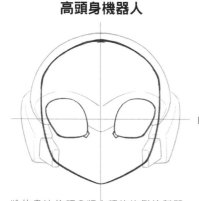

高頭身機器人

變形機器人

臉的畫法依照Q版人類的比例繪製即可。畫變形機器人時，眼睛畫下面一點可以增加可愛度。

畫出渾圓（短）的下巴輪廓，感覺更年幼可愛。只要畫出圓形的輪廓，相對來說，臉頰零件看起來比較偏下，更容易找到比例平衡。

「機械少女」的臉採用人型零件，眼睛也要畫下面一點，下巴輪廓則要呈現圓弧感。

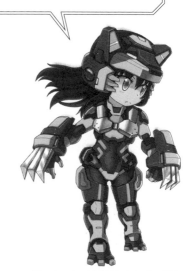

Design by 高葉昭 （Studio GS）

138

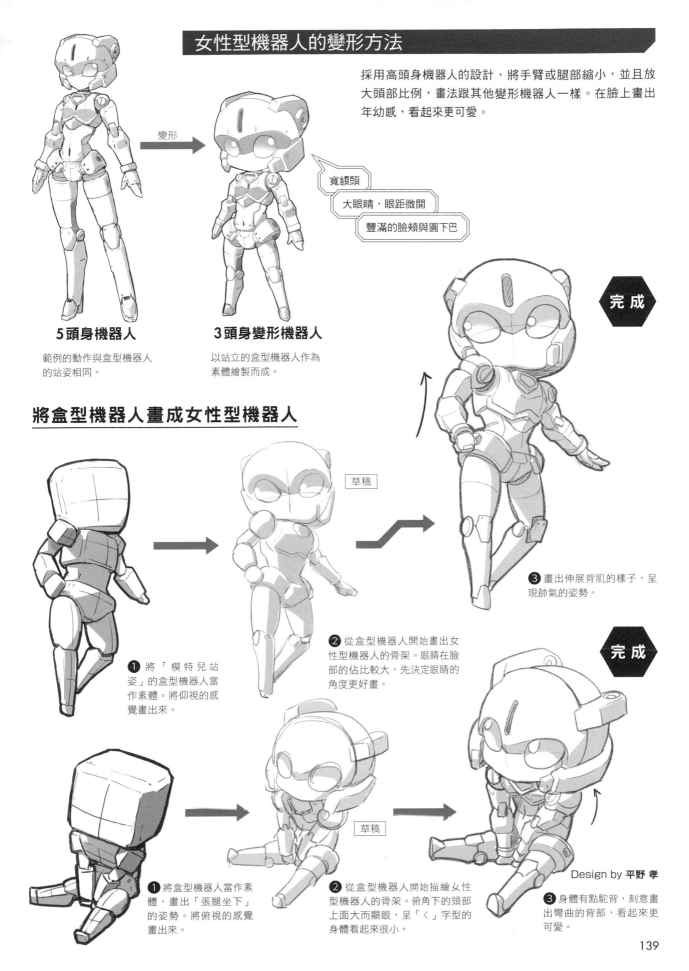

採用高頭身機器人的設計，將手臂或腿部縮小，並且放大頭部比例，畫法跟其他變形機器人一樣。在臉上畫出年幼感，看起來更可愛。

變形

寬額頭

大眼睛，眼距微開

豐滿的臉頰與圓下巴

完成

5頭身機器人

範例的動作與盒型機器人的站姿相同。

3頭身變形機器人

以站立的盒型機器人作為素體繪製而成。

將盒型機器人畫成女性型機器人

❶ 將「模特兒站姿」的盒型機器人當作素體。將仰視的感覺畫出來。

草稿

❷ 從盒型機器人開始畫出女性型機器人的骨架。眼睛在臉部的佔比較大，先決定眼睛的角度更好畫。

❸ 畫出伸展背肌的樣子，呈現帥氣的姿勢。

完成

❶ 將盒型機器人當作素體，畫出「張腿坐下」的姿勢。將俯視的感覺畫出來。

草稿

❷ 從盒型機器人開始描繪女性型機器人的骨架。俯角下的頭部上面大而顯眼，呈「く」字型的身體看起來很小。

❸ 身體有點駝背，刻意畫出彎曲的背部，看起來更可愛。

Design by **平野 孝**

女性型機器人的胸部盔甲畫法

請依個人喜好畫出不同大小的胸部。

小胸部

④ 仔細地描繪細節，完成盔甲。P.139 的變形機器人的胸部盔甲是薄的。

從側面觀看厚度

❶ 將胸部的盒形分成橫向的4等分，並加入輔助線。

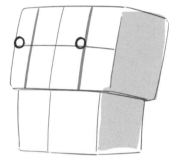

❷ 在人類乳頭的對應位置上，畫出頂點的標記。繪製小胸部時，注意胸部不能離身體太遠。

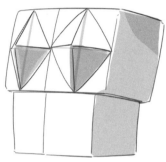

❸ 從頂點開始畫出胸部輔助線的參考基準，將線條連成菱形，畫出女性胸部的剪影。

標準胸部

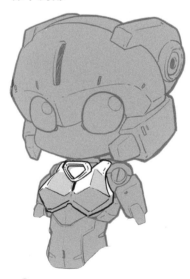

④ 描繪細節，修整陰影就完成了。

從側面觀看厚度

❶ 相較於小胸部，標準胸部的頂點在離身體稍遠的地方。

❷ 從頂點往胸部的方向畫線，畫出胸部的剪影。

❸ 先在下乳附近畫出平緩的角度，修整漂亮的線條。

大胸部

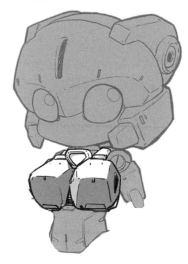

從側面觀看厚度

❶ 繪製較厚的胸部盔甲時,將頂點畫在離身體較遠的位置,並且畫出骨架。

❹ 在立體的盔甲上刻畫有機械感的細節,在下面或側面塗上陰影就完成了。這個範例稍微改變角度,並且增加胸部的面。

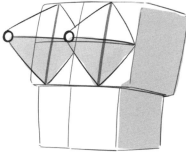

❷ 頂點朝胸部畫出底稿的線條。但這樣看起來會太尖,因此從頂點畫出橫線。

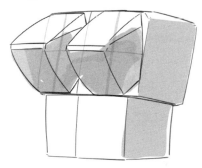

❸ 增加橫向的寬度後,會形成自然的形狀。

爆乳型胸部

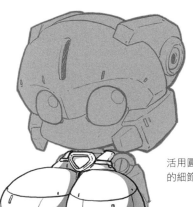

活用圓弧形,並且畫出盔甲的細節。

從側面觀看時,看起來最厚。
嘗試將胸部的厚度畫得跟身體差不多。

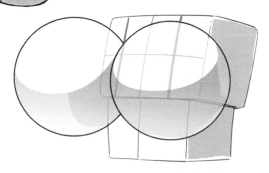

爆乳的概念,就是在胸部上加裝球體。畫出兩個圓形骨架,考慮光的朝向並加上陰影。

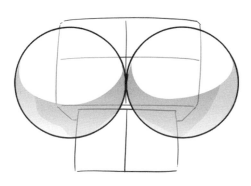

從正面看的大小示意圖。胸部超出身體輪廓的尺寸剛剛好。

女性型機器人的髮型變化

女性型機器人的頭髮也要呈現機械感。如同第144頁的範例，繪製「機械少女」時，通常會改造真實的頭髮。

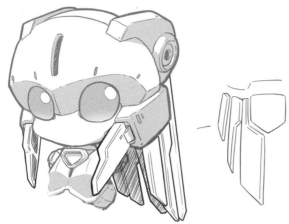

長髮範例　由多個板狀零件組成的頭髮。頭髮與其他零件互相干擾也沒關係，只要採取活動式零件的設定就行了。

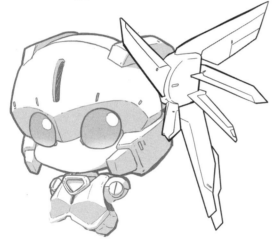

側邊馬尾範例　將部分頭髮綁在側邊。以羽翼狀的零件組成馬尾。

雙馬尾範例　雙馬尾是很方便的髮型，具備大型武器之類的功能，可以輕鬆展現可愛感。

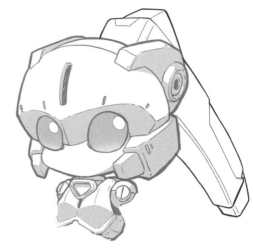

馬尾範例　將髮束設定為「光束槍」之類的功能，感覺會很不錯。

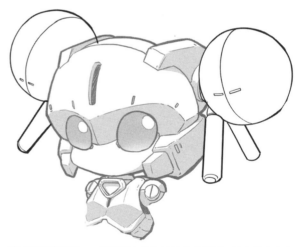

丸子頭範例　將兩個丸子和外殼畫成機械。適合用來當作雷達罩（包覆天線的圓形保護零件）或能量瓶。

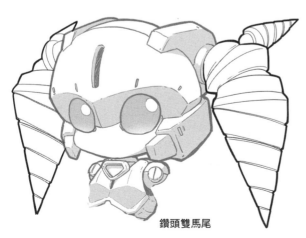

鑽頭雙馬尾

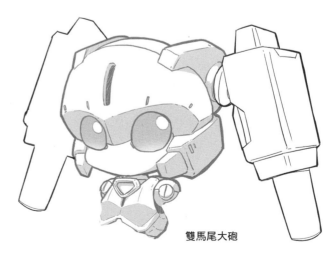

雙馬尾大砲

裙裝造型

女性型變形機器人適合以 3 頭身左右的尺寸作畫,也可以增加大量的外殼。大腿較粗,腿的前端較細。這裡以女性服裝為主題加以改造,進行裝甲化的加工。

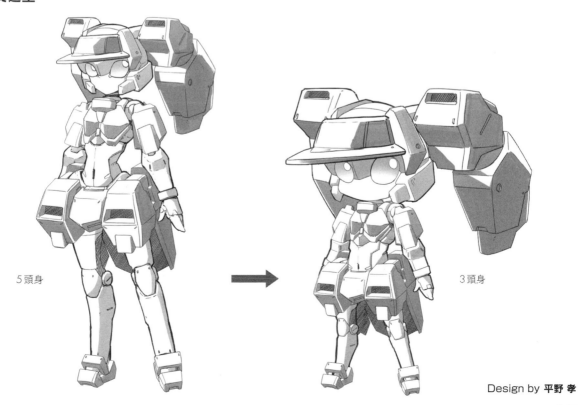

5頭身 → 3頭身

女服務員造型

5頭身 → 3頭身

Design by **平野 孝**

有女孩穿著機械服的範例,也有人型機器人(人造人)的範例,可以表現各式各樣的低頭身角色。

3頭身機械少女

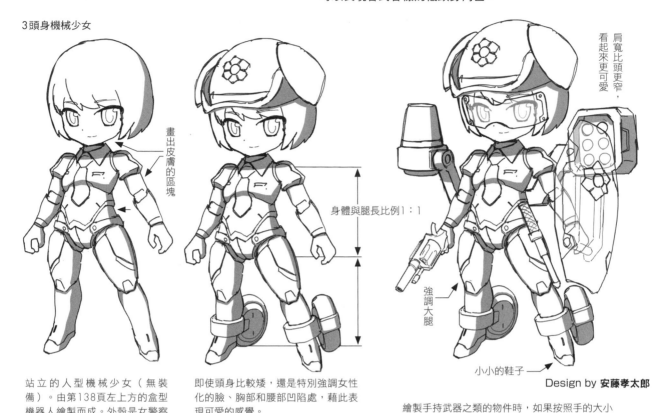

畫出皮膚的區塊

身體與腿長比例1:1

肩寬比頭更窄,看起來更可愛

強調大腿

小小的鞋子 →

Design by **安藤孝太郎**

站立的人型機械少女(無裝備)。由第138頁左上方的盒型機器人繪製而成。外殼是女警察官的造型。

即使頭身比較矮,還是特別強調女性化的臉、胸部和腰部凹陷處,藉此表現可愛的感覺。

繪製手持武器之類的物件時,如果按照手的大小來畫,武器看起來會太小,因此需要畫大一點。

加上人類女孩的表情

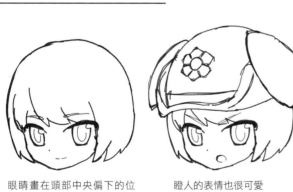

眼睛畫在頭部中央偏下的位置。將額頭加寬。

瞪人的表情也很可愛

也可以採用漫畫式表情

小巧的嘴巴

武裝化機械少女的範例

站姿

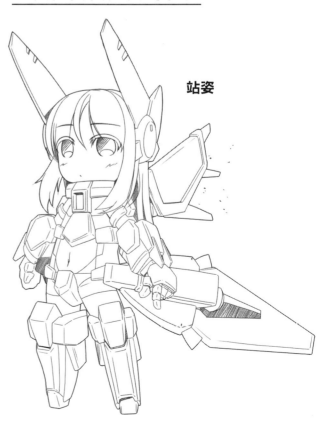

使用光劍與盾牌應戰

使用巨大槍枝

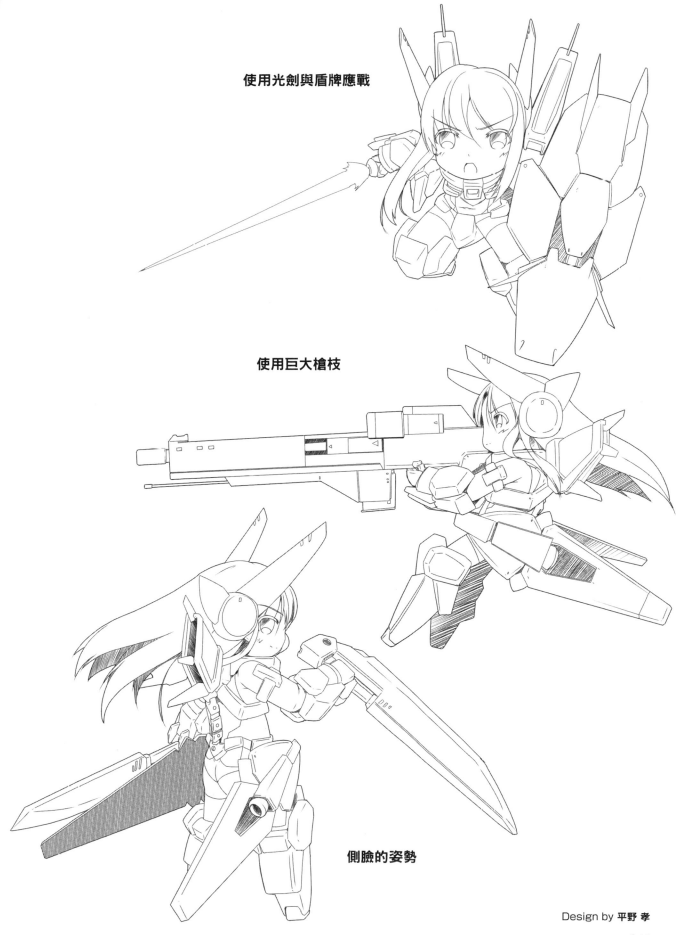

側臉的姿勢

Design by 平野 孝

145

戰鬥機器人的登場畫面，不同類別的設計趨勢

接下來會展示在動畫中登場的各類功能機器人，並且說明大致的設計方向。

變形機器人 寫實型

戰鬥機器人是虛構的兵器，其中有一種機器人能描繪出彷彿真實存在的設定，就是寫實型機器人。這種機器人將高頭身機器人的零件縮小，畫出細長的手臂和腿部，藉此提高機動性，營造身形修長的印象。

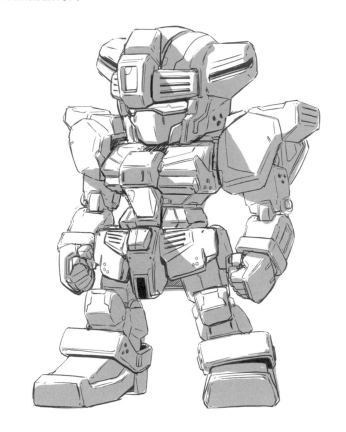

原始的寫實型機器人設計

試著在變形機器人身上增加零件吧！

追加 **加裝的武器或護具也要呈現真實感**

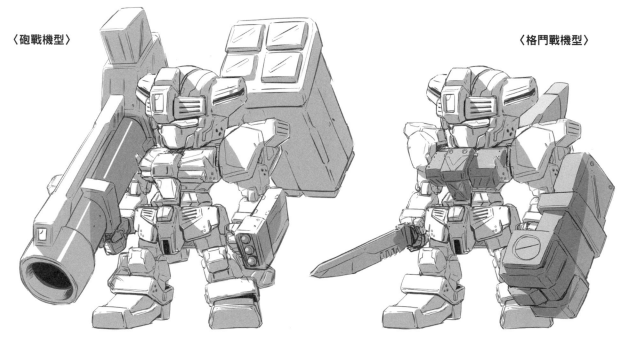

〈砲戰機型〉 〈格鬥戰機型〉

加裝巴祖卡火箭筒和火箭彈發射器。 手持刀刃，左手臂加裝多功能的盾牌型護具。

變形機器人 超級英雄型

超級英雄型是寫實型的對立面,擁有神祕的能量源,是主角級的機器人。相較於寫實型的變形機器人,超級英雄型的手臂和腿比較粗,寬大的肩膀可以展現強大的英雄形象。

原始的超級英雄型機器人設計

試著在這個變形機器人身上增加零件吧!

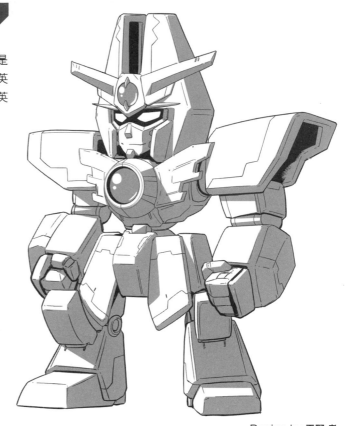

Design by 平野 孝

追加 加裝的武器或護具發揮裝飾作用

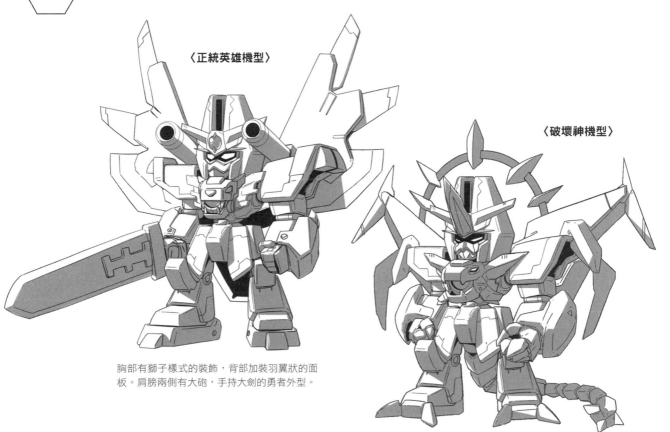

〈正統英雄機型〉

〈破壞神機型〉

胸部有獅子樣式的裝飾,背部加裝羽翼狀的面板。肩膀兩側有大砲,手持大劍的勇者外型。

藉由龍的裝飾和光圈般的圓環展現神聖感。嘴巴有牙齒,還有尾巴且腳上有爪子,以動物為主題的範例。

變形機器人 哈比機器人型

低頭身機器人本來是人類的夥伴,並不屬於兵器。這種機器人很符合「玩具」或「朋友」之類的關鍵詞。畫出圓圓的頭,呈現童顏的感覺。細細的上臂(手臂上側)或大腿給人一種放鬆的印象。

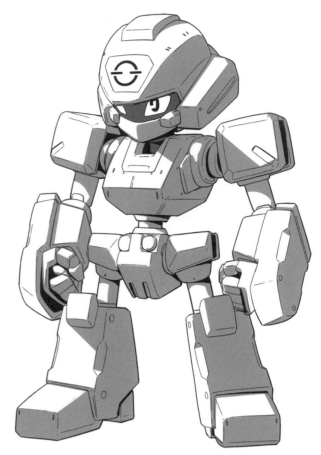

Design by **平野 孝**

 追加　**加裝的武器或護具有玩具感**

〈格鬥機型〉

〈射擊機型〉

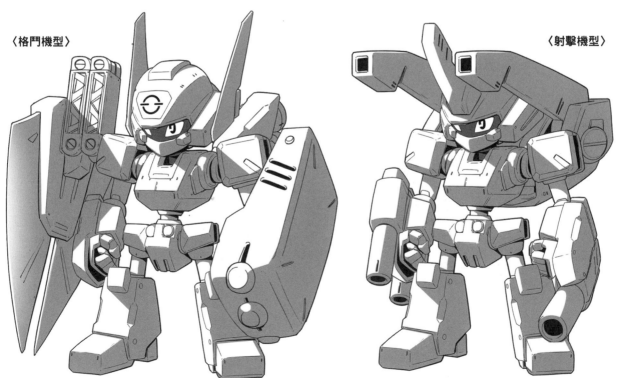

在頭部左右兩側安裝天線。加裝感覺可以變形的盾牌及巨大的手臂,展現活動式零件的樂趣。

在額頭上增加獸角狀的裝飾。相較於武器的威力,更重視帥氣又可替換的設計。

變形機器人 奇幻機器人型

Design by 兄貴軍曹
pixiv ID:190869/twitter:@aniki_sergeant

奇幻題材一般是指歐洲中世紀時代背景下的虛構故事。奇幻元素被擴大使用於遊戲、動畫等媒材，活躍於有魔法元素的異世界。讓我們一起設計帥氣的「變形機器人」吧！

從現實中的物品發想

參考真實資料，尋找騎士身上的東西並速寫下來，嘗試構思物品的特徵。

許多真實的劍（長劍）的劍柄上面有裝飾品。繪製拿劍的機器人時，也在刀刃的部分添加裝飾品，增加華麗感與攻擊力。

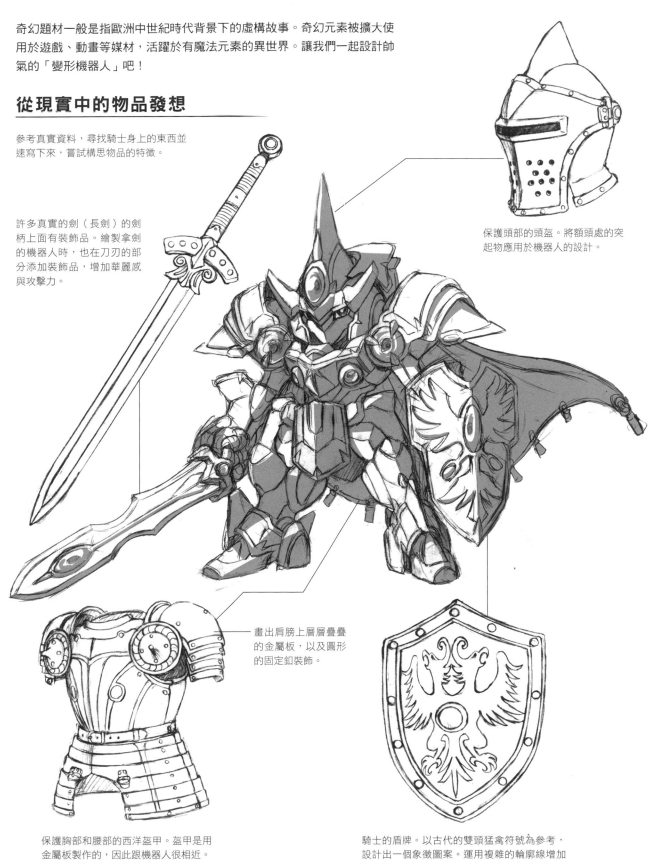

保護頭部的頭盔。將額頭處的突起物應用於機器人的設計。

畫出肩膀上層層疊疊的金屬板，以及圓形的固定釦裝飾。

保護胸部和腰部的西洋盔甲。盔甲是用金屬板製作的，因此跟機器人很相近。

騎士的盾牌。以古代的雙頭猛禽符號為參考，設計出一個象徵圖案。運用複雜的輪廓線增加資訊量。

透過不同的細節畫法來改變設計！

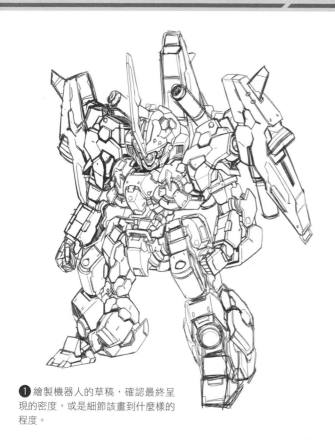

❶ 繪製機器人的草稿，確認最終呈現的密度，或是細節該畫到什麼樣的程度。

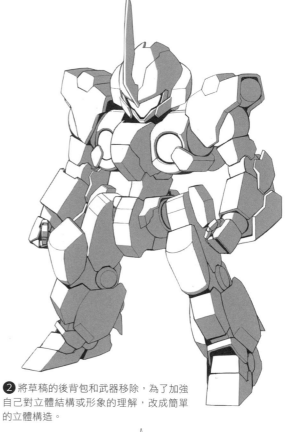

❷ 將草稿的後背包和武器移除，為了加強自己對立體結構或形象的理解，改成簡單的立體構造。

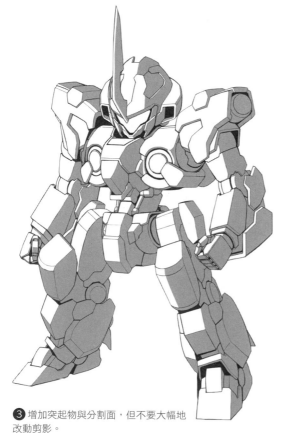

❸ 增加突起物與分割面，但不要大幅地改動剪影。

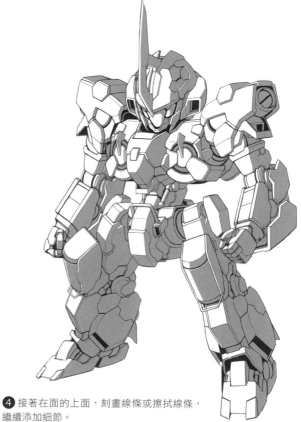

❹ 接著在面的上面，刻畫線條或擦拭線條，繼續添加細節。

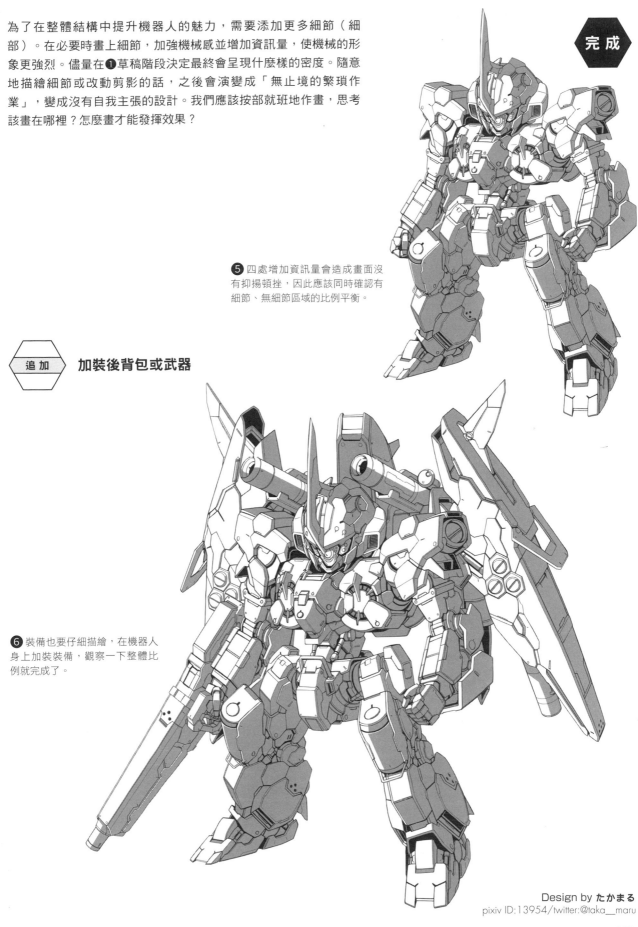

為了在整體結構中提升機器人的魅力，需要添加更多細節（細部）。在必要時畫上細節，加強機械感並增加資訊量，使機械的形象更強烈。儘量在❶草稿階段決定最終會呈現什麼樣的密度。隨意地描繪細節或改動剪影的話，之後會演變成「無止境的繁瑣作業」，變成沒有自我主張的設計。我們應該按部就班地作畫，思考該畫在哪裡？怎麼畫才能發揮效果？

完成

❺ 四處增加資訊量會造成畫面沒有抑揚頓挫，因此應該同時確認有細節、無細節區域的比例平衡。

追加 加裝後背包或武器

❻ 裝備也要仔細描繪，在機器人身上加裝裝備，觀察一下整體比例就完成了。

Design by たかまる
pixiv ID:13954/twitter:@taka__maru

151

變形款Q版變形機器人

完成繪製的2頭身變形機器人

這裡將針對可以改變形狀的變形機器人,講解靈感發想到實際成形的過程。

機器人模式

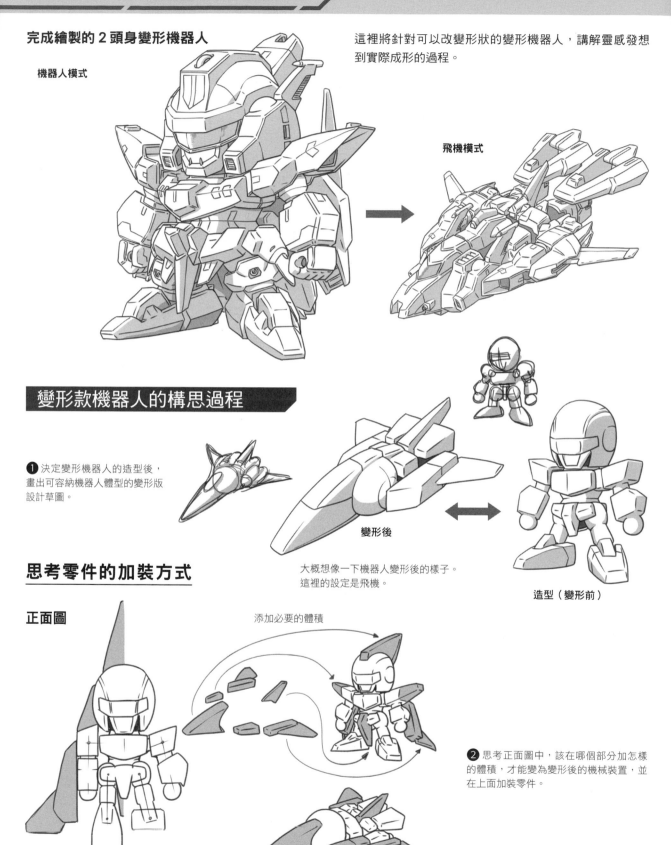

飛機模式

變形款機器人的構思過程

❶ 決定變形機器人的造型後,畫出可容納機器人體型的變形版設計草圖。

變形後

大概想像一下機器人變形後的樣子。
這裡的設定是飛機。

造型(變形前)

思考零件的加裝方式

正面圖

添加必要的體積

❷ 思考正面圖中,該在哪個部分加怎樣的體積,才能變為變形後的機械裝置,並在上面加裝零件。

在簡易圖的狀態下檢視機器人的體積。

確認每個零件的位置關係,以及零件的數量。

繪製圖面，確認外觀與構造

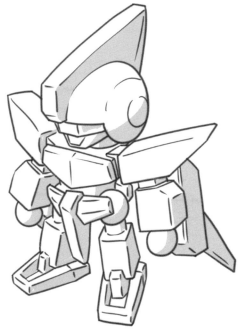

以簡單的圖形繪製立體圖，再次思考機器人的實際形狀。

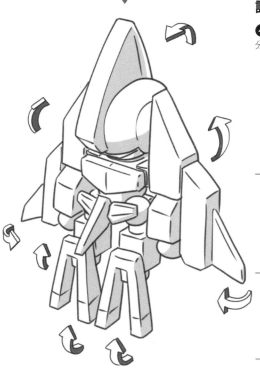

大致思考一下各部位的移動方式。

❸ 繪製草圖，考慮關節該畫在正面和側面的哪個部分。找出身體中必須活動，但不使用關節的部分。

各部位變形與零件⋯關節部分的骨架

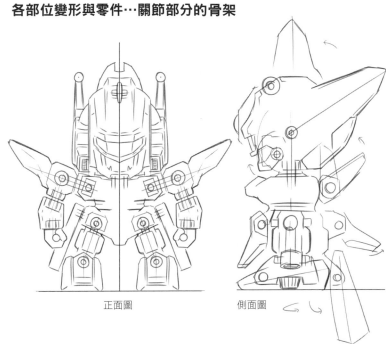

正面圖　　　　　　　側面圖

設計零件的形狀

❹ 考慮變形前和變形後的零件形狀，並且加以分割。構思使機器人變形的重要活動部分，完成零件。

零件移動示意圖	組合零件示意圖
	頭部
	身體
	手臂
	腿部

Design by にーやん

153

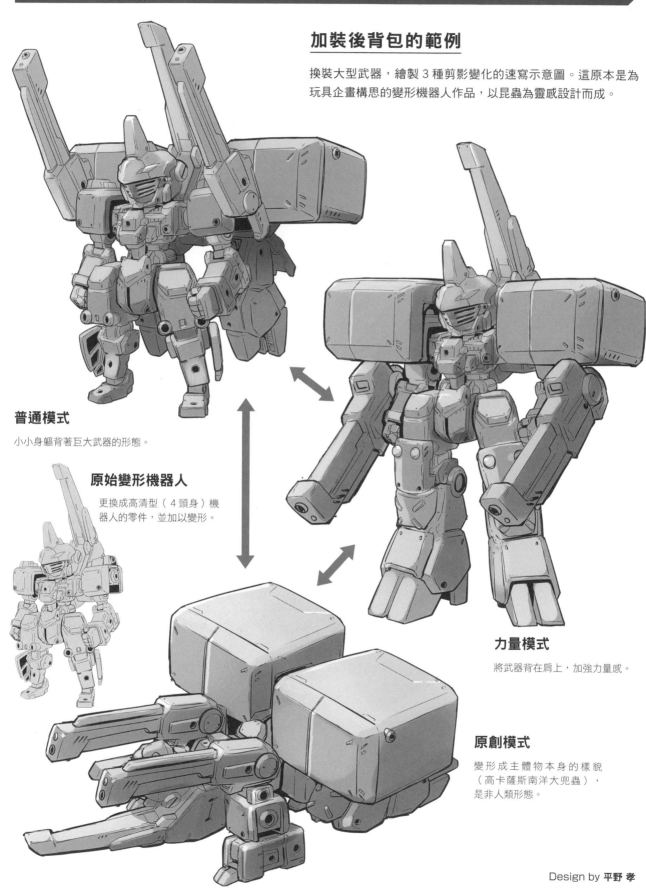

加裝後背包的範例

換裝大型武器，繪製 3 種剪影變化的速寫示意圖。這原本是為玩具企畫構思的變形機器人作品，以昆蟲為靈感設計而成。

普通模式

小小身軀背著巨大武器的形態。

原始變形機器人

更換成高清型（4 頭身）機器人的零件，並加以變形。

力量模式

將武器背在肩上，加強力量感。

原創模式

變形成主體物本身的樣貌（高卡薩斯南洋大兜蟲），是非人類形態。

Design by 平野 孝

運輸工具（車輛）的變形範例

核心（組成物體的中心物件）的變形機器人不會改變形狀，車輛區塊的變形有 2 階段形態。

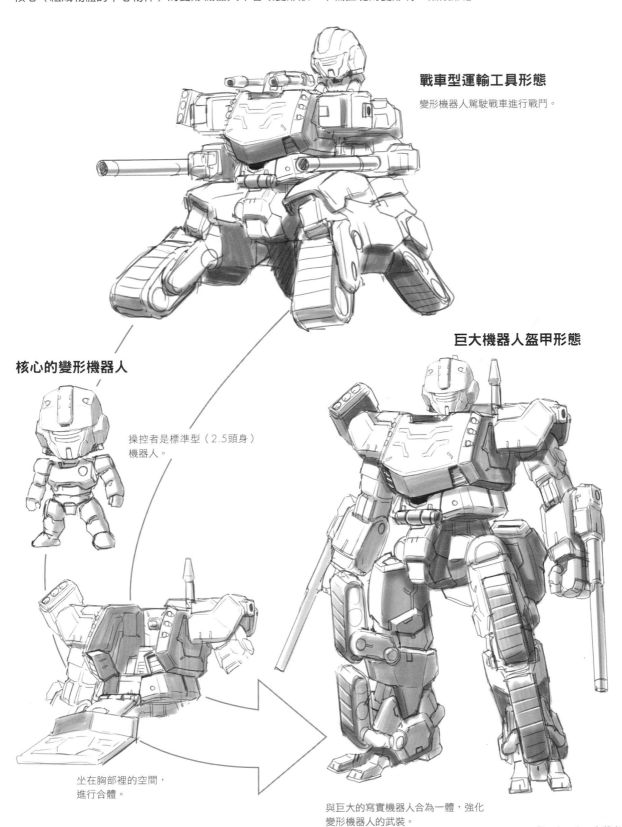

戰車型運輸工具形態

變形機器人駕駛戰車進行戰鬥。

巨大機器人盔甲形態

核心的變形機器人

操控者是標準型（2.5頭身）
機器人。

坐在胸部裡的空間，
進行合體。

與巨大的寫實機器人合為一體，強化
變形機器人的武裝。

Design by **安藤孝太郎**

用骨架更換外殼的範例

① 2.5～3頭身專用骨架類型

❶ 骨骼的骨架部分是可以活動的，還可以擺出動作，設定很有趣。

「在骨架上加裝外殼」是一種很受歡迎的機器人玩具，我們將這個點子應用在插畫上。接下來會介紹2種類型，分別是「在低頭身骨架上更換外殼的玩具類型」，以及「改變骨架的頭身，製作多種比例的機器人類型」。

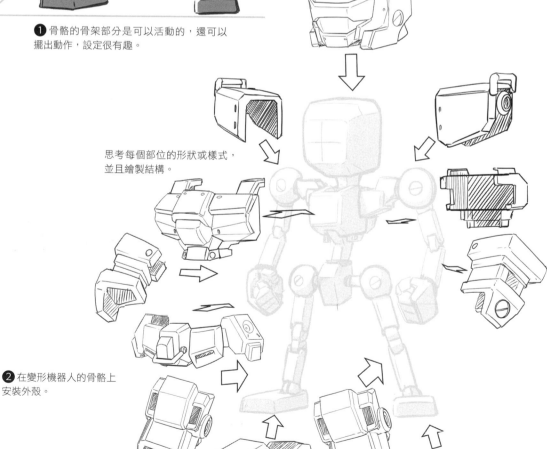

思考每個部位的形狀或樣式，並且繪製結構。

❷ 在變形機器人的骨骼上安裝外殼。

完成

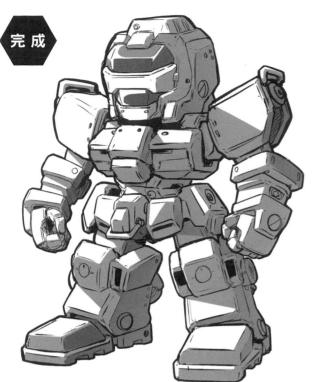

❸ 這是在骨架上加裝外殼零件,並完成設計的範例。像組裝塑膠模型那樣,先速寫再修飾。

完成

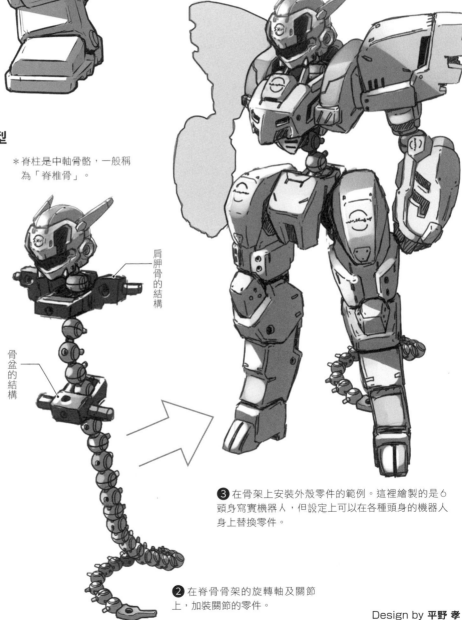

2 改變骨架頭身的組裝類型

── 脊柱組件的方案 ──

1

旋轉軸 +
關節組裝零件

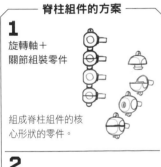

組成脊柱組件的核心形狀的零件。

2

連接零件

用於肩膀或腰部的大關節區塊。

3

連接零件 +
球型關節零件

在肩膀上安裝手臂時使用。

❶ 在骨骼的骨架部分使用3種零件,組裝在喜歡的頭身上。

＊脊柱是中軸骨骼,一般稱為「脊椎骨」。

肩胛骨的結構

骨盆的結構

❸ 在骨架上安裝外殼零件的範例。這裡繪製的是6頭身寫實機器人,但設定上可以在各種頭身的機器人身上替換零件。

❷ 在脊骨骨架的旋轉軸及關節上,加裝關節的零件。

Design by **平野 孝**

157

獅子型

獅型機器人

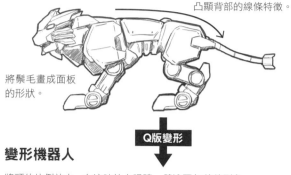

凸顯背部的線條特徵。

將鬃毛畫成面板的形狀。

儘量保留動物原本的剪影和比例,並將代表性的爪子、尾巴或獠牙等部位誇張化,做出帥氣的設計。動物型和人型機器人一樣,將高頭身機器人的身體部位縮小,會更難傳達動物的形象,務必多加注意。

變形機器人

Q版變形

將頭的比例放大。在這時放大眼睛,營造更年幼的形象,加強變形效果。

身形縮小也要維持剪影輪廓。

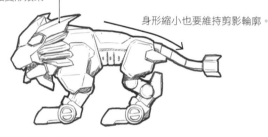

將手臂與腿部、身體與尾巴等部位的整體縮小。畫出大大的爪子可以提高穩定感和力量感。

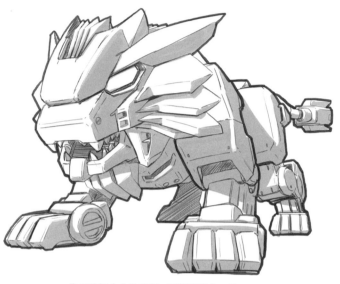

為了強調大大的頭部,將後腳畫小一點。

恐龍(迅猛龍)型

恐龍型機器人

迅猛龍在人氣電影中很受歡迎,範例以迅猛龍為主題。恐龍(迅猛龍)原本的身形很修長,大膽地縮短脖子和尾巴,更容易展現Q版的變形效果。

放大後腳的爪子以取得平衡。

變形機器人

Q版變形

變形時要留意身體重心,腳比較靠近身體的正中央。

前腳的爪子是特徵也是武器,刻意畫得誇張一點,可以增加帥氣感。

Design by 平野 孝

後記

當我意識到自己不擅長畫變形機器人後,便跳入變形機器人的世界,開始思考「變形機器人」到底是什麼,從零開始仔細構思。我們只用「變形」一詞概括這些機器人,但我逐漸理解到,原來每個人想呈現的樣貌是天差地遠。多虧了這件事,我才能做出「3種變形機器人的頭身比較表」(第24~27頁),找出自己想呈現的機器人形態。接到工作委託時,只要把比較表拿給客戶看,就能確認對方想要「哪種體型、哪種角色特性的變形機器人」,它成為我在業務洽談上的捷徑(縮短時間並快速達到目的的近路)。

許多人往往喜歡談論自己對「變形機器人的喜好」,只要參考這本技法書,就能挑戰變化版的插畫,比如「類似吉祥物型,但細節又很多」的變形機器人。這樣是不是又能開發出全新的類型了呢?

關於活用3D模型數據的插畫練習

變形機器人的表情或角色形象比較好畫,正好適合想嘗試繪製機器人的新手入門。如果你也想畫看看寫實機器人,也可以入手已出版書籍『機器人描繪構圖基本技巧』,希望你能多多挑戰各式各樣的插畫。機器人也是需要經過鍛鍊的繪畫領域,活用下面舉例的3D素描人偶(機器人素體),可以省去製作骨架的時間。你可以挑選自己喜歡的機器人,在3D模型上繪製變形機器人,如果能藉此體會設計原創機器人的樂趣,那就太好了。

倉持恐龍

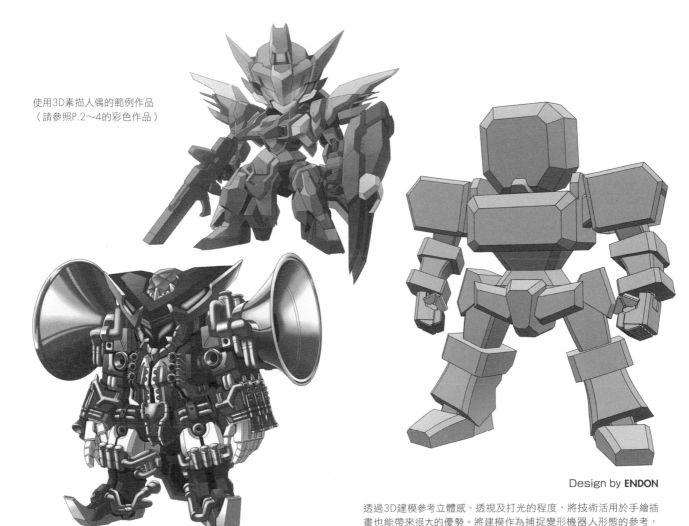

使用3D素描人偶的範例作品
(請參照P.2~4的彩色作品)

Design by **ENDON**

透過3D建模參考立體感、透視及打光的程度,將技術活用於手繪插畫也能帶來很大的優勢。將建模作為捕捉變形機器人形態的參考,但刻意不表現其特徵。

● 作者介紹

倉持恐龍・玩具設計師

本名田野邊 尚伯，為了成為設計師而進入「株式會社Plex」，在「超級戰隊系列」與「假面騎士系列」擔任設計師。離開「株式會社Plex」後，改用筆名「倉持恐龍」，以自由機械設計師的身分從事工作。
著有『機器人描繪構圖基本技巧（繁中版 北星圖書事業股份有限公司出版）』

主要參與作品
《鋼彈創壞者對戰風雲錄》、《機動戰士鋼彈瓦爾普魯吉斯》、《Frame Arms「禿鷲」、「飛龍」》、《TENGA機器人》、《CODE BEAST》、《MIGHTY KOU Z（早安攝影棚）》、《貓咪武裝》、《骨頭SAURUS》、《換裝少女》

| pixiv ID | 33337 |
| twitter | @kyoryu_kuramo |

● 整體編撰＋暫定目錄＋草圖排版

中西 素規

● 企劃＋編輯

角丸 圓

從懂事以來一直很喜歡寫生和素描，國高中時期擔任美術社社長，但實際上美術社已變成漫畫研究會兼鋼彈同好會。守護美術社與社員，培育目前活躍於遊戲、動畫相關產業的創作者。本身就讀東京藝術大學美術學部，在影像傳播及當代美術當道的時期學習油畫。『人物を描く基本』、『水彩画を描くきほん』、『アナログ絵師たちの東方イラストテクニック』、『コピック絵師たちの東方イラストテクニック』、『萌えキャラクターの描き方』、『＊人物速寫基本技法：速寫10分鐘、5分鐘、2分鐘、1分鐘』、『＊基礎鉛筆素描：從基礎開始培養你的素描繪畫實力』、『＊人體速寫技法：男性篇』、『＊人物畫：一窺三澤寬志的油畫與水彩畫作畫全貌』、『＊COPIC麥克筆作畫的基本技巧：可愛的角色與生活周遭的各種小物品』、『＊蘿莉塔風格的描繪技法：水彩的基本要領篇』、『＊簡單的COPIC麥克筆入門：只要有20色COPIC Ciao,什麼都能描繪!!』、『＊機器人描繪構圖基本技巧』，以及『萌えキャラクターの描き方』系列等書的責任編輯。

＊繁中版 北星圖書事業股份有限公司 出版

● 插圖＋修正

宮本 秀子

● 封面插畫

七六

● 封面設計＋內文排版

広田 正康

● 企劃協力

谷村 康弘〔ホビージャパン〕
高田 史哉〔ホビージャパン〕

變形機器人の描繪技法
帥氣可愛的 3 種基本款 Q 版人物！

作　者	倉持恐龍
翻　譯	林芷柔
發　行	陳偉祥
出　版	北星圖書事業股份有限公司
地　址	234 新北市永和區中正路462號B1
電　話	886-2-29229000
傳　真	886-2-29229041
網　址	www.nsbooks.com.tw
E - MAIL	nsbook@nsbooks.com.tw
劃撥帳戶	北星文化事業有限公司
劃撥帳號	50042987
製版印刷	皇甫彩藝印刷股份有限公司
出 版 日	2023年06月
I S B N	978-626-7062-52-4
定　價	380元

如有缺頁或裝訂錯誤，請寄回更換。

國家圖書館出版品預行編目(CIP)資料

變形機器人の描繪技法：帥氣可愛的3種基本款Q版人物!/倉持恐龍著；林芷柔翻譯. -- 新北市：北星圖書事業股份有限公司, 2023.06
160面；19.0x25.7公分
ISBN 978-626-7062-52-4(平裝)

1.CST: 插畫 2.CST: 漫畫 3.CST: 繪畫技法

947.45　　　　　　　　　　111021791

官方網站

LINE 官方帳號

臉書粉絲專頁